Knowledge BASE 系列

一冊通曉．不可不知的基礎人文知識

圖解藝術

郭書瑄⊙著

曾少千⊙審訂
中央大學藝術學研究所副教授

藝術需要迷戀，也需清醒對待

文◎曾少千（中央大學藝術學研究所副教授）

　　這本書的標題《圖解藝術》期待著浩瀚複雜的藝術，能藉由圖像的解說，來參透其中奧妙。它邀請讀者仔細觀察作品的構成、特徵和效果，尋覓視覺線索，閱讀其中的含意。為了避免視而不見和走馬看花，這本書鼓勵我們駐足觀看繪畫，學習運用眼睛去感受、想像、理解，猶如參與解碼和揭密的遊戲，體驗深刻無窮的樂趣。

藝術之「迷」與「解」

　　那麼，此趟發現之旅會像是元宵節猜燈謎，腦筋急轉彎的機智問答，或推理驚悚小說《達文西密碼》嗎？坦白說，詮釋和分析藝術的過程，雖然常缺乏明確的標準答案，卻也鮮少捲入命案和陰謀。然而，藝術雖五花八門，藝術愛好者的類型也千奇百怪，對於藝術產生興趣，往往源於藝術在我們身上起了一種類似「迷」的作用，於是人們試圖探詢和解釋箇中的運作和效應。

　　在商務印書館的《辭源》中，「迷」含有多重意義：迷惑、媚惑、沉醉、矇蔽、遮阻、謎團、隱語。這些莫不是描述藝術的絕佳用語？特別是浪漫主義和超現實主義藝術，訴求情感表現和潛意識開發，作品如難解的謎，令觀者意亂情迷。藝術以非文字的途徑觸動豐富的感知和思索，帶來許多驚喜和詭異的時刻。藝術愛好者除了對藝術之迷甘之如飴外，也想一窺究竟自己是否中了某種魔法、圈套、癮頭，即恢復理智地解開疑惑和獲取知識。書名中的「解」，在《辭源》中意指剖開、劃分、消散、免除、排解、通達、曉悟、解釋，而這些字義經常滲入我們描述藝術的語言和態度裡。

　　但解惑的方式不一而足，常需要因應作品類型而調整，在此過程中，我們使用語言來尋求修辭上的類比，以文字來面對視覺藝術引發的迷惑。「解」的積極作用在於質問許多想當然爾或天經地義的現象，以及參與意義生產的活動。因此，這和套用公式來解答數學問題，或將水分解為H_2O的化學元素，是大不相同的。

找尋親近藝術的方法與線索

　　藝術真的如此深不可測，專屬於天賦異秉、學識淵博、或有錢有閒的精英

人士嗎？答案是否定的。今天的藝術工作者和研究者，傾向掀開藝術神祕的面紗，將技藝和知識的傳遞普及化。然而，在大學通識課程裡，有的學生擔憂自己欠缺慧根和學理而無法了解藝術，有的學生深恐自己的主觀意見和過度詮釋而對藝術不敬。這類的焦慮，原因複雜，透露出觀眾和藝術之間的疏離，作品的時空背景過於遙遠，或創作者和接受者對於藝術的概念各有殊異，這實在需要藝術教育者和中介者更加努力來改善。

其實，探究藝術並非遙不可及，透過了解藝術構成的基本原理與觀看方法，就能幫助不得其門而入者推開藝術殿堂的大門，做為理解與賞析的開端。在《圖解藝術》書中嘗試分解藝術作品所共有的構圖和造型等基本元素，端詳許多細節之間表現的異同與相互的關係，進而了解作品如何產生整體效果；並循序漸近地簡介作品的文化和歷史背景，了解其題材的選擇和故事。簡明豐富的圖解型式則是全書編排的重點，藉以引導讀者觀察圖像、找出線索，從更多元的角度去領略畫作所傳達的訊息。

在美術館裡與藝術相遇

美術館是一般大眾最常遇見藝術的地方。英文的博物館museum一字從希臘字Mouseion演變而來，原為祭祀九位繆思女神的儀式地點。歐洲封建時代的皇室貴族，常擁有私人的珍奇櫃，收藏化石、植物標本、工藝品等，直到十八世紀法國羅浮宮始成為第一個公立博物館，開放民眾參觀。發展至今，美術館的空間設計和展覽型態風情萬種，有時像教堂般空蕩莊嚴，有時像廢墟墓園般蕭索感傷，有時像百貨公司般展售商品，有時外觀像巨大雕塑成為觀光地標，有時像主題樂園般供人遊玩。例如，最近台北市立美術館一項互動藝術計畫，徵求觀眾攜家帶眷來館內共眠過夜；台北當代藝術館推出一檔設計特展，標榜生活美學和文化消費，展示公仔和家具，供人把玩試用。今天的美術館如此花招百出，主要是因為其需要爭取民意和門票，建立自身的品牌和口碑，以業績表現來增加媒體報導和公私部門的經費補助。

在觀眾興起的時代，美術館肩負各種服務項目，提供導覽和教育活動，包裝文化觀光行程，行銷各種複製品和衍生商品，盡力滿足訪客參觀、休閒和消

費的需求。觀眾也能經由導覽和講習活動，多領會藝術欣賞的樂趣，並且從展覽圖錄和相關書刊吸取資訊，選購明信片、月曆、文具、飾品等做為紀念品。此外，我們可利用美術館的網站來學習，透過數位影像和文字解說，愈加熟稔典藏和展出的作品。

藝術精髓的進階修練

大學是較為正式嚴謹的學習場所，而學院藝術史的主要關懷為鑑定、分類、詮釋、與思考作品，和藝術欣賞的差別，主要在於著重歷史、理論、文獻考據。藝術史成為綜合大學的人文學科，與人類學、哲學、語言學並駕齊驅，於二十世紀才蔚為風氣，在此之前，皇家藝術學院是創作和討論藝術的最高機構，從十六世紀起累積了嚴格繁複的術科訓練，也建立藝術分級的理論（從歷史畫、肖像、歷史風景畫、風俗畫到靜物的高低排序），影響甚鉅。十九世紀的藝術學院受到前衛主義者和市場經濟的挑戰，逐漸失去了其文化霸權。

在學院圍牆外，我們可自在閱讀藝術書籍。書寫藝術的最早文體為傳記，例如羅馬作家普利尼的《自然史》，詳述亞歷山大大帝御用畫家阿珮雷斯的生平和作品，以及義大利作家兼畫家瓦薩利的《藝術家生活》，推崇米開朗基羅為天才和大師的典範，豎立了發展史觀（生長、成熟、衰退），影響深遠。現今入門的藝術通史書籍仍沿用類似修辭來尊奉偉大的創作者，盛讚其獨特的風格成就，然而在二十世紀有許多藝術家揚棄了獨特天才的光環，轉而借用或扮演更多元的角色，如報導者、工程師、文化生產者等。法國哲學家傅柯重新詰問何謂作者，符號學家巴特更宣稱作者已死，多重來源的文本（text）概念應取代單一的作品。如此質疑原創性迷思的觀點，也促使藝術史學者關注正典和名家之外的領域，如中世紀匿名的手抄本畫家、雕塑家羅丹的助理、複製性媒材、觀者的系譜等。

歷經社會、種族和婦女運動的洗禮，一九七〇年代興起了新藝術史，在形式主義之外，增加了社會史、女性主義、精神分析、符號學、後結構主義等研究方法，並經常折衷混用，擴充藝術史學科的視野。舉例來說，社會史立基於馬克思主義，著眼於藝術家的社會角色和階級意識，藝術場域的自主性如何建立和維繫，品味變遷的社會意義，同時也觀照藝術的儀式價值如何轉化為展

覽價值，美學成為政治工具和市場經濟的商品。精神分析源自佛洛伊德的臨床分析和談話治療，看待藝術家、作品或觀者為病例個案，從「症狀」解讀無意識在夢、玩笑、創傷的運作。精神分析也探討偷窺、認同作用、拜物主義、性愛和死亡欲力，本能昇華與反昇華。女性主義進一步運用精神分析，來批判父權意識，研究女性為慾望的主體，為被歷史遺忘的女性藝術家平反。近年來藝術史也擴及視覺文化，研究攝影、電影、虛擬實境、跨國資本主義的媒體傳播等。

親炙藝術體會其妙

藝術的領域是如此廣泛，不管具備了多麼豐富的知識，最重要的還是要與繪畫、雕塑、建築等藝術原作直接面對面，親炙影像創作、裝置藝術的多變性，在理性知識的追求與解析外，體會其妙、擴充無窮的想像力。藝術的魅力和不可或缺，正如遊戲的特質和重要性，像遊戲般具備常規和特定場域，需靠參與者的熟練技巧和熱情參與來維繫。藝術和遊戲皆入世又避世，和綱常人生之間存有辯證關係。當我們開放地接受藝術遊戲的邀約，嘗試以詩意、聯想的方式來體驗，那麼藝術將會帶來發現自己和發現世界的意外收穫。

在多元價值當道的時代，和藝術相遇已非精英的奢侈消遣，而是充滿智識、知覺、感官的探險。藝術之迷，靠藝術家的平易作風和藝術史研究，可以被解析和詮釋，成為公共討論的議題。製作和體驗藝術的方式雖日新月異，藝術之迷終究不會消失無蹤，它的力量深植人性，內建於歷史也超越了歷史，需要觀眾為之想望和迷戀，也需要觀眾清醒認真地對待。

掌握賞析之鑰領略藝術之美

　　浩瀚的藝術世界，無疑是一座豐富迷人的寶庫。然而，儘管從門縫洩出的光彩如此耀眼奪目，入口的鑰匙卻常遍尋不著。即使熟讀藝術史相關的介紹書籍，一旦進入琳瑯滿目的美術館時，卻頓時感到眼花撩亂，無從著手。因此，本書將嘗試引領讀者一同探索藝術殿堂，並了解如何深入作品的精髓。

　　「藝術」一詞所涵蓋的類別相當廣大，單是視覺藝術便包括繪畫、雕塑、建築等範圍。而本書將焦點集中在繪畫藝術上，不僅因為繪畫的平面世界便包含了三度空間的縮影，更由於繪畫本身所具有的無限發展可能。此外，在現代傳播媒介的助力之下，繪畫已是人們相當熟悉且容易接觸的藝術類型。基於以上考量，這本《圖解藝術》將以繪畫藝術做為主要探索的目標。

如何看：從形式到內容

　　有別於一般的藝術入門書，《圖解藝術》並未按照歷史時序的方式進行，而是從不同的角度切入，由最根本的畫面元素與媒材，到較深入的構圖、透視與風格，最後則進入繪畫的類型、寓意與詮釋。於是，從表面的形式分析，到深層的內容解讀，本書將配合大量的畫作範例，深入淺出地帶領觀者欣賞繪畫藝術的各個層面。

　　從形式到內容，牽涉的是觀眾如何觀看一幅畫作的問題。我們除了單純欣賞繪畫的線條、色彩等元素所帶來的感受，也可以思索畫面內容所傳達的訊息。實際上，繪畫的意義是由形式與內容交互形成的，引發觀者從多元角度欣賞繪畫的價值。

　　畢卡索的《公牛》系列（見右圖），正可說明內容與形式間的相互作用。畢卡索曾經製作了一系列以「公牛」為主題的版畫，第一幅作品中的公牛厚重寫實，但接下來的系列卻愈來愈簡化，最後一幅的公牛只剩下幾筆抽象的線條。隨著形式上的差異邊增，對「公牛」內容本質的探討也越發深刻；而觀眾所觀賞的重點，也隨著形式與內容比重的交替而轉移。

看什麼：藝術史與繪畫範疇

　　繪畫的歷史發展極為長遠，而《圖解藝術》以讀者較容易取得的資訊為考量，於是將主要的討論範圍設定在文藝復興及之後的西洋繪畫上，並依探討主題的需要，加入東方或中世紀前的藝術等做為對照。在繪畫內容的欣賞上，本書是做為入門引薦的概括性介紹，但一幅作品仍需要在大範圍的藝術史脈絡下加以觀察，才能展現它完整的意義。因此在更廣泛的背景知識方面，建議延伸閱讀到各類專門主題的文獻。

　　本書一共呈現出八篇不同角度的探討主題，然而，作品的意義其實可以層層衍生，例如畫家的生平變遷、不同作品間的相互影響、各種面向的歷史脈絡等等。而在讀者的注視思索中，作品的意義更可以有無限的延展。

畢卡索《公牛》的變化

 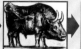 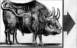 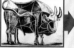

《公牛》系列 1～11

畢卡索，1945-1946年，石版版畫
紐約，現代美術館

畢卡索從1945年12月5日到1946年1月17日止，在巴黎製作一系列的石版版畫連作《公牛》，成品共有十一幅，從第一幅到最後一幅作品之間的差異大得令人驚愕，畢卡索將具象的公牛形體漸漸簡化成抽象的線條，以凸顯事物的本質。

西洋繪畫發展簡表

西元前（年）	西元（年）			
	0	250	500	750

原始藝術

希臘羅馬藝術

早期基督教藝術

拜占庭藝術

羅馬式藝術

哥德式藝術

義大利文藝復興

矯飾主義

巴洛克藝術

洛可可藝術

新古典主義

浪漫主義

寫實主義

印象主義

後印象主義

象徵主義及新藝術

野獸派

表現主義

立體主義

未來主義

達達主義

絕對主義

超現實主義

抽象表現主義

普普藝術

後現代主義　迄今

① Chapter 畫面要素

② Chapter 媒材質感

CONTENTS
目錄

畫面構成

空間透視

風格表現

類型與功能

CONTENTS
目錄

典故與寓意

詮釋解讀

畫面要素

畫作的主題往往是看一幅畫時最引人注目的焦點，但主題內容本身卻是由各種不同的繪畫元素所組成，包括點、線、色彩、光線、陰影、形狀與面等。這些元素在畫面上交互作用，架構出形形色色的主題與內容表現手法，也營造出千變萬化的氣氛與效果。雖然在畫作中要穿越表面明顯易見的主題，進而觀察畫面中基本元素的運用，有時是困難的。但是一旦理解了畫面構成要素的特質，即使面對一幅創作背景不詳的作品，也能從繪畫元素本身傳遞的訊息，初步掌握畫中蘊含的情感與思想。

學習重點

- 畫面的基本要素有哪些？
- 畫面要素有什麼意義？
- 如何看懂繪畫中的畫面要素？
- 畫面要素的變化如何創造奇妙的效果？
- 嘗試欣賞以畫面要素為主題的作品

點

點，可想而知，是繪畫平面中最初始的元素。正如《創造亞當》（附圖1）所描述創世紀中神與亞當手指即將接觸的那一點，人類的各種創造便由此開展一般，繪畫的完成也由「點」開始擴展延伸。

點的概念

「點」的概念經常讓我們想到一個渾圓的、小得不能再小的形體。事實上，點可以是不規則的自由形狀，是一個具有輪廓與內容的實體。點是一切構成的基礎，從一個單獨的點出發，可以延伸出錯綜複雜的變化。

點也是人類踏入符號世界的第一步，樂譜上的點，便是我們所熟知的音符記號；文字中的點，則是句子中具有停頓意義的標點符號。「點」本身即是最基礎的符號表現，我們甚至可以說，右邊這個具有邊界的點，便是一幅完整的作品。

點在繪畫中的運用

一般而言，在一幅完成的繪畫作品中，我們很少能察覺出「點」的存在，因為它多半已掩蓋在之後的線條與塗抹下。然而，點在畫面中的出現卻經常占有舉足輕重的位置。例如：綠色原野中的一點紅色能使人產生這是一朵嬌豔小花的聯想；瞳孔中的一點光澤能使一位女子的眼神顯得楚楚動人。因此，適當經營的點，總能呼喚出畫龍點睛的功效。

更多點的集合，則能產生視覺上的特殊效果。例如德國畫家史都克的《莎樂美》（附圖2）中，黑色背景上滿布著金粉細點，使畫中美女顯得更為美麗而詭譎。新印象派的秀拉更將整幅畫作全以「點」製作，他把欲調和的純色色點相鄰並排，使觀者的視覺產生自動混色的錯覺，創造出明亮的光色效果。

點做為主題

甚至，「點」本身也可以是作品所追求的主題。通常，在追求精簡的抽象作品中，畫家經常刻意使作品回復至最原始的幾何形體。例如，克利的《巴納山》（見右圖）便以「點」建構起整幅作品。不同於秀拉追求的混色效果，克利將色系相近的色點加以聚集，製造出一幅濃郁飽和的畫面。畫中以簡單的幾筆線條和幾何形狀，暗示著山脈或太陽等現實物體的存在；然而在點的主要經營下，畫中省去了形體的組合，整幅畫彷彿漂浮在一座無重力的空間。點賦予整幅作品一種宇宙結構的意味，做為幾何符號的點因此表現出哲學式的思索。

點描派（新印象派）簡介

秀拉以點作畫的手法創立了點描法的特殊風格，又稱「分光法」。雖因製作過程緩慢而流行不久，然而其對自然的觀察與科學性的分析，仍開創出一種嶄新的繪畫視野。主要追隨者有希涅克。

不同的點

視覺上看起來都一樣的點，可以是自由形，也可以是各種複合體。

放大100倍

放大100倍

放大100倍

點的運用

綠草堆中的紅點，會讓人聯想是小花。

在瞳孔中加入一點光澤，會讓人感覺眼睛更有神。

「點」所構成的畫作

大碗島的星期天下午

秀拉，1884-1886年，油畫，205×305公分，美國，芝加哥藝術中心

整幅畫用純色的色點製作而成，產生格外清晰明亮的效果。色彩於是在觀者的眼中產生混色，而不是在調色盤上。

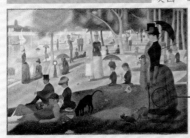

● 由色點構成的畫面，看起來是紫色的部分，主要是由藍色細點和紅色細點混合而成。

巴納山

克利，1932年，油畫，100×125公分，瑞士，伯恩藝術博物館

克利的作品整幅畫以「點」本身的構成做為主題，探討更抽象的宇宙精髓。

● 在細密小點聚集的畫面上，紅色圓形呼應著點的主題，也令人聯想到太陽的存在。

● 以色彩相近的圓點組合成大小不一的色塊，點於是取代了造型，成為空間構成的主題。

● 在非寫實的空間中，幾筆簡單的線條便能產生山脈的暗示。

線條

點的延伸便產生了線。除了書寫文字、勾勒形體等基本功能外，有了線條便能刻劃出意境與情感，創造出一個千變萬化的世界。

最常見的線條─輪廓線

繪畫中最常見的線條之一便是物體的輪廓線。早期的繪畫在描繪物體外形時，輪廓線是畫面中不可或缺的要素，黑色的輪廓線界定了描繪對象與周遭現實的區別。而隨著繪畫的進展，藝術家們發現去除輪廓線的做法，能使主體更加自然、更與畫作主題周遭的情景融合；例如在《蒙娜麗莎》（附圖3）畫作上女主角著名的微笑中，人們發覺她的臉龐之所以傳達出柔和神祕感，原來是她的五官少了輪廓線介入的緣故。

線條的表現效果

在輪廓線之外，畫面中的線條運用往往影響到整幅畫作的效果。一般而言，圓滑弧線能給人優美飄逸的感受，銳角折線則使人感到衝突與僵硬；流暢的連續線條提升了畫面的動態感，斷裂的不連續線則產生震顫不安的印象。藝術中很早便懂得追求流暢線條的美感，例如古代希臘雕像或中國人物畫；飄飛的衣紋線條不僅緩和了輪廓線的生硬，也烘托出氣韻生動的意境。

此外，線條的變化往往蘊含著情感上的意涵。在孟克著名的木刻版畫《吶喊》（見右圖）中，畫中背景全由扭動的曲線構成，世界彷彿因絕望的「吶喊」而扭曲變形。同樣地，在梵谷晚期精神狀態瀕臨瘋狂的作品《星空》裡（附圖4），夜空中捲動著漩渦般的線條，深刻表達出畫家對生命的熾熱掙扎。

追求線條本身

線條本身的意味亦可能是畫作的表現對象。中國的書法可說是最能將線條美感發揮到淋漓盡致的一門藝術，因此有些畫家會將書法形式套用於繪畫上，藉以增添作品中線條的變化感。例如當代畫家常玉的裸女畫作《紅毯雙美》（附圖5），畫中女子的軀體便以書法式的粗黑線條勾勒而成，畫面的主題實際上是對線條感本身的追求。

於是，在追求裝飾與平面性的現代畫作中，輪廓線再度以不同的意義重現於畫面。畢爾斯利的插畫《莎樂美》（見右圖）的輪廓勾勒線條便展示出濃厚的裝飾性，以及純粹表現線條形式的趣味。此外，在新藝術畫家布哈德利的《蜻蜓舞蹈》（附圖6）中，連綿的線條展現出澎湃的動勢，而點出主題「舞蹈」的雙腳卻僅出現在畫面一角。此時，線條本身的意義遠大於物件的真實描繪。

達文西的柔和畫法（暈塗法）

達文西的獨到創見為早期呆板僵硬的繪畫提供了解決之道。透過義大利人稱做「Sfumato」的技法─意即朦朧輪廓與柔美色彩，達文西使物體形貌變得曖昧不清，彷彿消融於陰影處，這正是蒙娜麗莎朦朧的嘴角使她的微笑成為不朽的重要技巧。

線條的感覺

弧線

圓滑的弧線給人優美飄逸的感受。

折線

尖銳的折線給人衝突、僵硬的感覺。

連續線

連續線賦予畫面流暢的動感。

不連續線

斷裂的不連續線給人震顫不安的感覺。

不同的線條運用比較

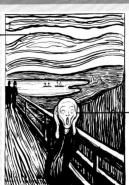

吶喊 表達恐懼不安的曲線

孟克，1892年，
石版畫，91×73.4公分，
奧斯陸，國家畫廊

天空的扭曲線條反映出內心的吶喊，彷彿聲波在空中迴盪、沿著畫面劇烈震動。

吶喊者空洞的眼窩、扭曲變形的輪廓，表現出畫中主角的絕望與恐懼。內在的不安感造成了外在世界的扭曲，也使人物彷彿消融於周遭現實的壓迫之中。

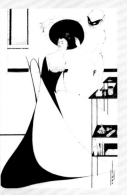

強烈裝飾意味的輪廓線 莎樂美

畢爾斯利，1894年，
墨水筆，22.4×13.4公分，
倫敦，大英博物館

流暢的輪廓線清楚地界定畫面主題與背景，同時也牽引著觀者的視線範圍。

色彩

在線條之外，色彩經常是深入藝術家創作意涵的關鍵；特別在西方繪畫中，色彩的重要性絕不亞於線條描繪。然而，色彩實際上是種相當難以捉摸的概念。

色彩與色譜概說

色彩的產生源自光線，正如陽光通過雨滴後會折射成彩虹，自然光通過稜鏡亦會形成七彩光譜。根據牛頓所提出的論證，色彩的形成乃因光線的照射，使物體對不同光束產生吸收與反射，因此投射進入眼睛的便是各種不同的色彩。若將光線析離出的色彩加以分類排列，便形成所謂的色彩譜表。

基本色譜主要由紅、黃、藍三原色所形成，它們所融合形成的次色穿插其中，依色彩的相近程度排列成環。藍色混合黃色形成綠色，紅色混合藍色帶來紫色，變化多端的色彩皆由基本色譜衍伸而來。藝術家們便經常利用混色概念創作出期望的色彩；特別在十五世紀油畫問世之後，易於調配的油料使色彩變化更為多端。此外，油畫色彩的靈活運用亦使畫家們捨棄了不自然的黑色輪廓，改以色彩本身直接為物體加以塑形。

對比色與同色調

色譜表上位於相對位置的色彩，例如紅與綠、橙與藍，便是所謂的對比色或互補色。在色彩的混合應用上，對比色或許是各種色彩效果中最具戲劇性的組合。人類視覺在看見某一色彩後，會自動尋求其互補的顏色；我們都有類似的經驗，將雙眼鎖定在某紅色物件上一段時間，之後將視線移開時，眼前便會出現綠色的殘像。而繪畫上即使在色譜概念尚未出現之前，藝術家們便已經懂得掌握對比色所產生的鮮明效果，大自然中的紅花綠葉就是他們最好的色彩導師。

色彩的搭配及調和關係著一幅作品的整體調性與效果。一般而言，搭配合宜的對比色能造成明快的節奏感，而相近的同色調色彩則會產生和諧的統一感。在色譜表上，色彩可大致略分為兩種主色調：右半邊以紅橙黃為主的暖色系，以及左半邊由藍紫綠所組成的寒色系。暖色調容易引起溫暖、幸福、亢奮等視覺聯想；相對地，寒色調便容易產生寒冷、悲哀、內省等感受。明顯例子如畢卡索早年的藍色與玫瑰色時期的作品（見右圖），色調的變化使畫作產生截然不同的印象。

色彩的變化

三原色　色譜表

寒色系 給人寒冷、悲哀、內省的感覺

暖色系 給人溫暖、幸福、亢奮的感覺

位於相對位置的色彩，例如紅與綠、橙與藍，便是對比色或互補色。使用對比色會給人鮮明的印象。

在色譜表上相鄰的顏色即相近色，使用同色調的顏色會產生統一、諧調的感覺。

畢卡索藍色時期與玫瑰色時期的作品比較

藍色與玫瑰色時期的命名，是基於畫面中使用寒色或暖色系色彩的比重之寡而來。在《生命》中，冰冷的藍色系凸顯出生命中無可避免的沉痛；而在《小丑之家》中，雖然主題仍偏向人們的孤寂與內省，但暖色調的運用卻使畫面的沉重感減輕不少。

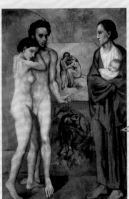

生命 藍色時期的作品

畢卡索，1903年，油畫，196.5×128.5公分，美國，克里夫蘭美術館

寒色調的作品會產生寒冷憂鬱的感受。

暖色調的作品則帶來溫暖明亮的效果。

小丑之家 玫瑰色時期的作品

畢卡索，1905年，油畫，213×230公分，華盛頓，國家藝廊

畢卡索的藍色與玫瑰色時期

畢卡索一生畫風演變之巨大可說無人能及。早年由於好友過世與工作受挫，他的畫作皆以冰冷的藍色為主色調，題材多為失意落寞的中下階層狀況，這段時期的作品被稱為藍色時期（1901～1904年）。之後據傳因愛情的魔力，畢卡索的作品出現了一百八十度的扭轉，邁入玫瑰色時期（1905～1906年）的創作。畫面多半使用暖色調，畫中主角則經常取材自小丑或馬戲團成員。

隨光線變化的色彩

　　隨著畫家們對色彩越發熟練的掌握，畫中製造的視覺效果也越發生動。藝術家們開始留意到物體色彩會隨著光線變化有所不同，如陽光下清晰呈現的天然色彩便不同於受到折射或因為距離影響的顏色。「明暗對照法」的產生即強調在光線作用下的色彩變化，而在色彩本身的深淺變化之外，亮度的增減能使畫面更加鮮活。十六世紀義大利北方的威尼斯畫派更著重光與色的效果，沐浴在光線下的色彩顯得明媚動人。

　　於是，一些藝術家們逐漸對什麼是真實色彩產生質疑。色彩如此易受光線等外在因素而改變，究竟何者才是眼睛真正所見的顏色？十九世紀的印象派畫家們於是決定，專心在畫面中捕捉眼睛所感知的顏色。因此他們畫的不再是人們熟悉的固有色彩，而是畫家在某一時刻所捕捉到的視覺印象。莫內著名的《印象—日出》（見右圖）一作，畫面中滿溢的是晃動的朝陽與霧氣，朦朧的船影籠罩在水天一色的印象中，彷彿瞬間即逝。

　　這種主觀色彩的配置在野獸派畫作中發揮至極。馬諦斯便擅長以強烈而任意的色彩營造出畫面中的個人視野。《馬諦斯夫人》（見右圖）的臉孔以完全不合常規的色彩組成，然而自遠處觀賞時，畫作中夫人色塊分明的五官卻出乎意料地顯得合理而立體。

色彩的象徵意涵

　　在擬真效果的營造之外，色彩本身亦成為畫家們的表達對象。在西洋繪畫中，某些特定色彩即具備自身的象徵意義；例如聖母馬利亞的圖像經常穿著紅色與深藍色袍子，此處紅色象徵愛，藍色則代表上帝的神聖。不同的色彩表現也能引起人們不同的情感意涵，除了寒暖色的基本特質外，明亮純淨的色彩常意味著愉悅的情緒，不調和的色彩則易引起不快與焦慮等。梵谷便是一位擅於發揮色彩本身潛能的畫家，他使用幾乎未經調色的鮮明純色在畫面上呼喊著激昂的情感。

　　因此，在絕對主義者馬勒維奇的畫作中，探討的是色彩本身的意義與構成（附圖7），此處的色彩不需依附物體存在，穩定而單純的純色色塊形成自身的空間。而蒙德里安的《百老匯爵士》（見右圖）更回復至一切色彩的初始，讓三原色在抽象的幾何空間中自在地搖擺爵士樂的旋律。

絕對主義繪畫

絕對主義是西元一九一五年左右，由俄國畫家馬勒維奇率先發展的畫派。絕對主義是種非具象的繪畫表現，提倡者相信透過最簡單原始的形式和色彩，才能表現出超越現實中的一切，以追求至高無上的精神性。

主觀的色彩運用

印象—日出　朦朧的光影之美

莫內，1872年，油畫，49.5×64.8公分，巴黎，馬摩坦美術館

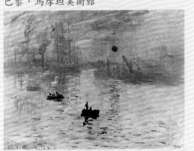

莫內透過眼睛所見捕捉日光所帶來的顏色變化，以單純的顏色及筆觸表現在畫面上。日出前與日正當中的色彩予人的感覺不同，日出前水面上一片晨霧瀰漫，船桅和船身顯得形影難辨。

馬諦斯夫人　主觀色彩的配置

馬諦斯，1905年，油畫，40.6×32.4公分，哥本哈根，克朗國立美術館

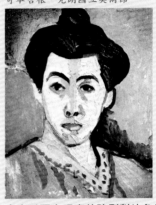

畫家以不合現實的強烈對比色塊，呈現出個人主觀的色彩表現。

莫內　我想複製出大自然，但我做不到。然而，當我發現陽光是無法複製的，必須以其他的方式……以色彩將之再現時，我感到了一股莫大的成就感。

色彩的純粹表現

百老匯爵士　色彩的象徵作用

蒙德里安，1942-1943年，油畫，127×127公分，紐約，現代美術館

利用紅黃藍三原色的自由組合，畫家呈現出爵士樂節奏般的即興效果，豐富多變的鮮明色彩傳達出歡樂的氣氛。

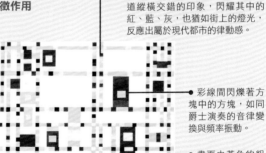

● 相交的水平線及垂直線，予人街道縱橫交錯的印象，閃耀其中的紅、藍、灰，也猶如街上的燈光，反應出屬於現代都市的律動感。

● 彩線間閃爍著方塊中的方塊，如同爵士演奏的音律變換與頻率振動。

● 畫面由黃色的粗直線所切割，大、小色塊游移其中，彷彿錯落的高低音符與快慢節奏。

光線

光線不僅對色彩具有舉足輕重的影響力，光線本身的變化便能創造出截然不同的世界。明亮的光線能帶來舒暢愉悅的氣氛，幽暗的光線則使人感到壓抑與哀傷，而特殊的光線經營更能達到舞台燈光般的戲劇效果。

自然光與投射光源

　　繪畫中描繪光線的方式各有不同，如從定點投射的光源，或是充滿畫面的自然光線。一般而言，在文藝復興之前的畫作中，光線常是自然瀰漫整幅畫面，較少特定光源的表現；即使畫面中有太陽或油燈等光源出現，光亮處與投射陰影卻無一致方向。隨著藝術家們對擬真的要求增加，畫面中的光線開始穩固地從某一定點投射而出，這種處理使畫面顯得更加接近真實。

　　適當的光源處理能增添畫面的合理與生動。十七世紀的荷蘭畫家維梅爾便特別留意畫面中的光線經營，在他樸實的畫作《持水罐的婦女》（見右圖）中，女子開窗的動作使窗外的陽光和煦地射入，使得畫面不僅是描寫特定的時刻，也傳達出寧靜的氛圍。而畫中光線的走向更因此主導了觀者的視線。

特殊光線效果

　　在瀰漫畫面的光線與定點投射的光源之外，特殊的光線利用還可營造出非自然的戲劇效果。在十六世紀的義大利北方，一位名叫柯瑞喬的年輕畫家成功地發揮光線的魔力，創造出一幅彷彿來自神聖天堂的《聖誕夜》（附圖8）。雖然牧羊人的巨大身影占據了畫面的左半邊，但強烈的光線集中在馬利亞懷中的聖嬰和雲端上歡欣鼓舞的天使，畫面因此產生了奇妙的平衡。柯瑞喬利用光線的經營巧妙解決了畫面的不對稱，製造出如舞台聚光燈般的集中效果。

　　十七世紀的林布蘭更是一位擅用燈光效果的大師，傑出的光影對比是他作品中的註冊商標。令人印象深刻的《夜巡》（見右圖），在一片人影晃動的擾攘場景中，幾處特別明亮的光線使物件顯得格外突出。林布蘭畫中的聚光燈意味比起柯瑞喬更進一步，畫中的光線並無一致來源，而是如舞台燈般從不同角度集中打在重點人物身上。此處觀者的焦點自然被引導至畫面中央、有光線投射的民兵將領與副官，以及左側攜掛著軍團標記「鳥爪」的黃衣女孩。畫家以獨特的光線處理手法，使民兵團的一次行動成為歷史性的重要演出。

燈的作用

燈在繪畫中可具有多種作用。除了做為畫面中合理的投射光源之外，還具有若干象徵意味。例如家庭場景中出現的燈，經常代表著親情的溫暖；即使在梵谷描寫貧窮人家的《食薯者》（附圖9）中，穩定發出光亮的煤油燈則點出希望的存在。

畫作中光源的作用

持水罐的婦女

維梅爾，1660-1662年，油畫，45.7×40.6公分，紐約，大都會美術館

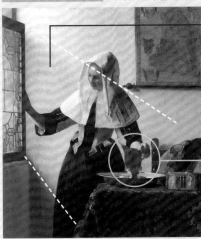

投射光源
● 陽光隨著少婦開窗的動作流洩室內，賦予屋內物件生動的光影效果，光線因此成為畫面中的主角。

● 畫家藉由描繪金屬器水罐的光澤，生動地表現出光線的投射方向。

特殊光線的效果

夜巡

林布蘭，1642年，油畫，363×437公分，阿姆斯特丹，國立博物館

● 以黑軍裝的上尉為中心的主要人物在配色上也呈現呼應效果，如上尉的紅披巾與後側持長槍的紅衣士兵；穿黃衣的小女孩與副連長的淺黃軍服，畫家巧妙利用光源照亮並突出一些人物。

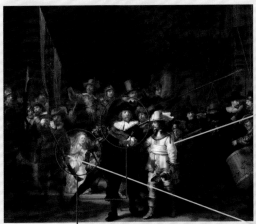

特殊光源
● 畫家以聚光燈式的光線集中打在重點人物身上，非現實的光源更使畫面產生了意外的肅穆氣氛。由於畫中特殊的光線處理，使後人誤加了錯誤的標題《夜巡》，畫家描繪的其實是日光篩落下來的效果。

陰影

陰影伴隨著光線而產生。如同現實生活中影子的無所不在，畫面中的陰影亦是不可或缺，影子的存在能使畫面顯得更加有說服力。而對陰影效果的用心經營，甚至能製造出其他元素無法達到的特殊氣氛。

製造出量感

「影子」看似無足輕重，實際上卻關係著一幅畫作的逼真程度。一幅沒有陰影出現的繪畫，容易使人有漫畫效果或裝飾意味的感覺。一旦有了影子的出現，物體看來便突出於二度空間中；而不同程度的陰影加強，則使物體產生了明確的量感。如右圖所示，簡單的陰影便可使物件呈現視覺上的立體錯覺。

影子的存在感

在西方早期的畫作或手抄本插圖裡，物件較少有影子的存在，因此讓人意識到畫面中是一片虛幻的想像空間。正如投射光源的產生，影子的描繪同樣來自於使畫作逼真的要求；畫家們開始著重陰影效果的表現，觀者也就更容易相信眼前所見的世界。

不過，有些現代畫家開始追求另一種繪畫效果，因此影子又逐漸從繪畫中退出。例如在梵谷的《黃色房間》裡（附圖10），明亮的色彩與光線充滿整個畫面，但整幅畫卻仍帶有一種奇異的不確定感。仔細觀之，其實正是因為畫面少了影子的存在，因此使整幅畫作呈現出焦躁不安的狀態，反映出畫家本身的心理投射。除此之外，影子的消失也強調了畫面的裝飾意味。

陰影的運用

無論真實影子的出現與否，畫面中的陰影還能製造更深層的情緒效果。在孟克的《思春期》（見右圖）油畫中，巨大的陰影出現在少女背後的牆上。這片不自然的黑影顯然並非真實物件的投影，而是投射出少女內心的陰影幢幢，亦即對踏入青春期所感到的不安與惶恐。而在哥雅的《露台群像》（見右圖）中，前方光線下的兩名白衣女子神情略帶挑逗，而後方陰影中的兩名黑衣男子的面目則難以辨識。陰影的運用於是造成畫面強烈的對比效果，同時亦為畫面帶來神祕詭譎的氣氛。

陰影本身亦可以成為繪畫主題的表達重點。例如基里訶的《街道中的神祕與憂鬱》（附圖11），刻意拉長的影子成為觀者的視覺焦點，使人在面對這幅畫省思時，可以感受到脫離現實空間的危殆與焦慮。

欺眼法

無論是明暗對照、光影效果，或是之後將提及的空間透視等技法，實際上都指向相同的目的：即逼真的呈現，畫家們企圖使二度空間的平面看似真實的立體世界。這種對欺眼法的追求，有相當一段時間成為西洋繪畫的技法訴求之一。

無陰影與有陰影的物體效果

無陰影下的杯子及蘋果	加入線條修飾	加上影子
只有輪廓線的物體顯得平面化。	用線做最簡單的描繪以產生立體感。	加入影子可以凸顯物體實際存在的量感。

畫作中的陰影運用

思春期 孟克，1894-1895年，油畫，151.5×110公分，奧斯陸，國家畫廊

● 少女背後非寫實的巨大陰影暗示著內心的不安。

非真實陰影的心理投射
畫作的氣氛是孤寂而沈重的，表現出少女在深夜裡面對初經來潮的焦慮心情。背後的黑影彷彿象徵邁入青春期是痛苦危險的階段。

哥雅，1800-1814年，油畫，194.8×125.7公分，紐約，現代美術館

露台群像

黑白明暗的突出對比加強了畫面的詭譎效果。 ●

巧用陰影的效果
哥雅的畫經常賦予現實事物奇幻不安的氣息。黑衣男子的臉孔與身形幾乎隱沒於陰影之中，使畫面產生近乎非寫實的壓迫感，白衣女子的挑逗神情更令人聯想到媚惑與邪惡的關聯。

形狀

形狀的構成實際上關係著畫家個人的感知角度，同樣的物體能因人而呈現截然不同的形狀。在繪畫中，常見的形狀類型可分為幾何、有機、扭曲等三種形狀。

幾何形狀

幾何形狀是最純粹的「形」，基本的形狀包括方形、矩形、菱形、三角形、圓形等等，是幼童最容易辨認的形狀。幾何形狀其實是對周遭形貌的概念性理解，具有組織、可測量的性質。例如在馬勒維奇的《絕對主義構圖》（見右圖）中，畫中元素便簡化至基本的幾何形狀，觀者看到的便是純色色彩和不同幾何形狀之間的組合關係。畫家藉由這種概念性的簡明表現，企圖呈現超脫物質之上的精神極致。

有機形狀

相對於幾何形狀，有機形狀是種不規則、動態的形狀，類似自然界中可生長的形態。我們可以舉出幾組生活中相對的幾何與有機形狀，例如在相似的外觀下，人為的金字塔屬於幾何形狀，而山脈的形狀則是有機的。其他的例子如硬幣與滿月、電線杆與樹木等等。不過，幾何形狀亦可能出現在大自然中，例如幾何形的雪花；反之亦然，許多有機形狀也可能是人為的，如仿自然造型的雕塑品。

在繪畫上，形狀的表現可以由明確的輪廓線界定而出，亦可用色彩的交融加以區隔，或如點描派般在朦朧色點中隱隱浮現而出。但即使是對同一自然形狀的描繪，卻可能因繁簡各異的處理方式，而造成不同程度的幾何化或有機化的表現。例如，被譽為現代繪畫之父的塞尚相信自然一切形狀的起源皆是幾何形狀；他的畫作取自有機自然，但卻將自然幾何化。在他描繪自然物的靜物或風景畫中，乍看之下，山便是個圓錐形、蘋果和橘子是圓形、田野與樹木則是長寬不一的矩形（附圖12）。

扭曲形狀

然而，有些畫家開始不滿於忠實地描繪形狀。對物體形狀的再現其實意味著畫家個人觀看世界的方式，因此畫家們刻意採取扭曲不合常規的形狀，藉此表現出進一步的內在感受，例如孟克《吶喊》（附圖13）中的扭曲臉孔。

此外，扭曲形狀也為畫面本身帶來裝飾性與趣味性。在夏卡爾的《向果戈里致敬》（見右圖）中，畫面上的巨大人物形象乃是畫家本人，他變形拉長的身軀彎成一個巨大拱形，圈住「致果戈里，夏卡爾上」幾個俄文字。畫家手中握著獻給作家果戈里的榮耀桂冠，腳尖頂著一座象徵傳統典範的小教堂，與畫面上的強勢曲線相映成趣。

幾何畫作

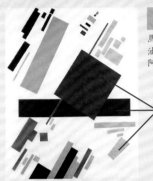

絕對主義構圖

馬勒維奇，1916年，
油畫，88×70公分，
阿姆斯特丹，市立美術館

絕對主義畫作將畫面
簡化至基本幾何形
狀，呈現出絕對而純
粹的超物質世界。

不同的矩形、正方形與梯
形等幾何形狀，搭配鮮明的
純色色彩，探討著形狀與色
彩間的構成關係。

有機化與幾何化畫作的比較

鄉間音樂會　（傳）提香，約1509年，
油畫，105×137公分，
巴黎，羅浮宮

三女人　雷捷，1921年，
油畫，183.5×251.5公分，
紐約，現代美術館

畫家透過對有機形狀的細膩掌握，描
繪出栩栩如生的人物及自然風光。

人體是屬於有機形狀，但畫家將女人簡
約成幾何圖形，以抽象手法表現有機的
物體。

扭曲形狀的裝飾效果

向果戈里致敬　夏卡爾，1919年，
水彩，39.4×50.2公分，
紐約，現代美術館

腳尖頂著的小教堂更強調
畫中形狀比例的扭曲。

這是畫家夏卡爾向俄國作家果戈里致意的作
品。果戈里擅長以誇張扭曲的筆法描寫人物，
正呼應著畫家筆下的造型特色。

畫中人物誇張扭曲的造型，
帶來豐富的裝飾與趣味效果。

面

「面」是一幅平面作品得以實現的要素，前幾節所介紹的點、線、色彩、光影與形狀等各種繪畫元素，必須要有面的範疇做基礎，才能稱之為「繪畫」。

繪畫的面

廣義而言，可提供作畫空間的平面皆是繪畫的「面」，狹義上則意味著界定作品範圍的框架界面。畫框以內的空間便稱為作品的面，而畫框也同時決定了繪畫作品的基本外形。

畫面的形狀即具有自身的意義。一般而言，畫面最常見的形狀是矩形。由於矩形的垂直與平行張力能互相制衡，畫面因此產生穩定的力量。絕大多數的畫作皆為橫向或縱向長方狀，但亦有部分呈圓形或三角形等等不同的外形。

圓形的框界因為無銳角的出現，經常給人完美與勻稱的感覺。拉斐爾《阿爾巴聖母》（見右圖）作品的迷人之處，除了在於他畫面中的柔美色彩、澄淨空氣與平衡構圖，此外尚來自於他圓形的畫框界面。圓形意味著和諧完美的宇宙圖示，圓中心的聖家庭於是成為圓滿的宇宙核心。此外，三角形的畫面多半出於環境限制，例如建築中三角壁上的壁畫等等；另一方面，多邊形的畫面通常具有不同的目的，例如中世紀畫作中便常出現尖頂般的五角形畫面。

塊面與元素

在畫框界定的平面中，藝術家在其上製造出各種深淺明暗的視覺變化，並在畫面中創造個別的區域塊面。繪畫中的色彩、線條與明暗等元素，便在畫面區塊中發揮作用，進一步強調面的意味與界線。例如，色彩的寒暖為畫面帶來後退或前進之感，線條的動勢使畫面產生流動或旋轉的力量等等（見右圖《波峰》）。面必須與其他元素交互作用，才能產生繪畫的意義。

在馬諦斯的野獸派作品《餐桌上》（或稱《紅色的和諧》，見右圖）中，則是實驗著塊面與元素交互作用的可能。此處，畫家以色彩玩弄起塊面的組成遊戲。大片平塗的紅色顏料將房內的牆面、桌面與地面融合為同一塊面，整個畫面於是分割成兩個壁壘分明的塊面組合，即紅色室內與綠色窗外。繪畫中原有的立體感與空間感，此時皆被主宰畫面空間的色彩抹除。觀者意識到的是繪畫本身的「面」，塊面的意義因此在畫作中發出懾人的力量。

> 以顏色和顏色的關係來構成畫面，而不是去描繪自然，但畫面要能夠表現自然外物所引起的內在情感。
>
> 馬諦斯

不同形狀的面

阿爾巴聖母 　拉斐爾，約1510年，油畫，直徑94.5公分，華盛頓，國家畫廊

聖母登極

喬托，約1310年，
蛋彩，325×204公分，
佛羅倫斯，烏菲茲美術館

多邊形畫面的尖端呼應著聖母寶座的哥德式拱頂棚蓋，形成雙重的強調效果，並產生指向崇高天際的嚮往。

圓弧的畫作有著柔和甜美的曲線，相襯出聖母子、小施洗約翰溫馨相處的一刻。

不同元素在塊面的效果

波峰 　雷利，1964年，版畫，166×166公分，私人收藏

線條的作用
藉由占據畫面的蜿蜒線條，整幅畫面因此產生了流動力量的錯覺。

餐桌上 　馬諦斯，1908年，油畫，180×220公分，聖彼得堡，艾米塔吉博物館

綠色的窗外與紅色的室內形成強烈的對比。

畫家大膽地運用紅色平塗的方式，將牆面、桌面與地面融合一起。

顏色的作用
以平塗的色彩強調出平面感，畫面縮減成單純紅綠色塊間的關係。

2

媒材質感

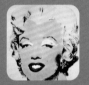

繪畫所使用的媒材變化繁多，各媒材所產生的效果和質感也各不相同。同樣的主題內容與畫面元素，若以不同媒材加以繪製，則有可能造成截然不同的感受。本篇列舉出西方繪畫傳統中較常使用的媒材類型加以介紹，包括炭筆或鉛筆素描、濕壁畫、蛋彩及油畫、水彩、粉彩、版畫，以及較為近代的複合媒材等。透過對各種媒材本身的認識，可以更深入掌握畫面展現的美感與特色，並進一步理解藝術家選擇媒材的意圖。

學習重點

- 繪畫媒材有哪些？
- 了解各種媒材在繪畫史上所扮演的位置
- 不同的媒材有什麼質感特色？
- 欣賞大師名作中的媒材運用技法
- 理解不同媒材可能引發的不同詮釋觀點

素描

對許多畫家而言，素描意味著一切實作的基礎。素描不但具有方便快速的特性，本身亦富有特殊的細膩質感。因此素描的用途相當廣泛，可做為平時的草圖練習，也可視為獨立的藝術作品。而畫家對素描重視的程度不同，所引發的創作理念也不同。

初期做為草圖之用

在素描的發展上，最初多半做為描繪練習之用。藉由素描，讓習畫的學徒對線條與明暗有了基本的掌控能力，再進一步發揮所要表現的主題。對已成名的大師而言，素描經常是繪製大型畫作前的草圖；透過對素描草圖的觀察，往往能發覺畫家的構思過程。例如透過達文西的人體解剖素描（見右圖），顯示出畫家對人體結構的精密掌握程度；而從拉斐爾《安置墓穴》（見右圖）的草稿中，我們可看出畫家相當追求人物間的位置關係，使完成品呈現出自然的均衡感。

從現代的眼光看來，這些具有相當完成度的草圖本身已可被視為完整的藝術創作。自文藝復興起，素描逐漸具備獨立藝術品的雛型，例如在杜勒的素描作品中，豐富的人物表情便經常令人嘆為觀止（見右圖《畫家母親的肖像》）。其後，十七世紀的卡拉西學派也著重於素描品質的呈現；而十八世紀以大衛為代表的新古典畫家們更視素描的重要性大於色彩。到了現代繪畫，藝術家自由奔放的素描表現則使素描發展臻至成熟。

充分表現線條明暗效果

可供素描之用的工具種類繁多，其中包括乾筆與濕筆兩種。較常使用的乾筆素描工具包括鉛筆、炭筆、炭精筆、粉筆與蠟筆等等，濕筆則如水墨、鋼筆、簽字筆等等，偶爾亦混合單色水彩使用。

由於媒材的不同，所產生的質感效果也隨之變化。鉛筆素描往往能達成最精緻的細部勾勒，因此經常應用在需要描繪細膩表情的人物肖像上。炭筆由於可以用手指在紙上暈擦，於是能凸顯紙質本身的紋路，製造出較為粗獷的線條與陰影。而沾水墨筆則能展現流暢的線條韻味，較常使用於現代風格的作品中。

無論使用工具為何，素描作品的共同特性便是對線條與明暗的高度掌握。黑白或單色素描不僅使畫家不受色彩的干擾，專注於形體本身的勾勒，同時也加強了明暗對比的運用，畫面得以產生鮮明的光影效果。素描的魅力使它除了做為草圖的功用之外，更獲得完整獨立的藝術價值。

素描畫作與質感

人體解剖研究

達文西，1510年，
墨水筆，28.4×19.7公分，
倫敦，溫莎堡皇家圖書館

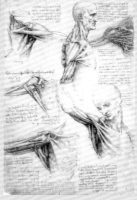

達文西人體解剖素描
素描最原始的功用便是草稿。在達文西的手稿草圖中，藝術家根據解剖研究，精確描繪出人體骨骼與肌肉間的結構。精密的素描不僅顯示出達文西的醫學觀察，更具備了高度的藝術價值。

安置墓穴

拉斐爾，1507年，
墨水筆、紅粉筆，28.9×29.7公分，
佛羅倫斯，烏菲茲美術館

拉斐爾，1507年，
油畫，184×176公分，
羅馬，波各賽美術館

拉斐爾素描與成品對照
畫家在左邊的草圖上打上方格，目的在使畫面中人物姿態與位置達到均衡對稱。

草圖

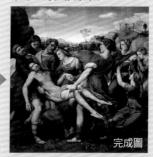

完成圖

畫家母親的肖像

杜勒，1514年，
炭筆，42.1×30.3公分，
柏林，國立博物館

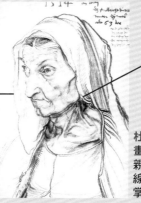

● 陰影處畫家多半以炭筆加強塗抹，並以手指暈擦表現出較為強烈的黑白對比。

● 此幅素描重點在於人物神情，頭巾及衣袍等配件僅以線條直接勾勒表現。

杜勒炭筆素描
畫家以炭筆素描勾勒出母親的肖像，簡單幾筆黑白線條卻比鮮明的色彩更能掌握老婦的神韻。

粉彩

粉彩事實上很早便出現在歷史舞台上，但直到近代藝術時才獲得真正獨立運用的地位。粉彩在長期做為草稿練習的媒材之後，因為其獨有的柔和質感逐漸擄獲藝術家們的青睞。

寫生的最佳工具

文藝復興時代，在達文西、米開朗基羅等著名大師的繪圖草稿中，紅堊粉筆（紅粉筆）的使用已相當常見。由於紅堊粉筆易於塗抹，使得這種便於使用的單色草圖能做出相當多樣的陰影效果，一般即將這種紅堊粉筆視為粉彩的前身。

十七、八世紀時粉彩開始獲得重視。十七世紀的荷蘭畫家魯本斯在其繪圖草稿中，以粉彩製作出完成度極高的素描作品，使草圖本身便可視為珍貴的藝術創作。十七世紀時在法蘭西學院的領導者勒布朗及十八世紀畫家德拉圖爾的推廣下，粉彩畫作成為學院正式認可的繪畫媒材，德拉圖爾的作品《龐巴度夫人肖像》（見右圖）便利用粉彩質感烘托出夫人的溫婉氣質。及至十八世紀末，粉彩已普及為一般大眾經常使用的繪畫工具。

不同於油畫或水彩，粉彩作畫不需攜備繁複的稀釋劑及顏料等等工具，因此成為寫生速寫的最佳媒材。十九世紀寫實主義興起，粉彩因其便利性得以深入中下階層的寫實畫作。米勒等寫實主義畫家就隨時攜帶粉彩，即時捕捉住現實社會中瞬間的感動。同樣地，著重剎那間光影效果的印象派畫家亦深受粉彩的即時性與特殊質感吸引，竇加更是將粉彩潛能發揮極致的代表畫家。

呈現柔和細膩的質感

粉彩繪畫的主要工具便是五顏六色的粉彩條，藉由不同的粉彩條使用方式，可達成豐富的各式變化。除了直接勾勒上色以外，粉彩的暈散效果是其主要魅力所在。畫家最常使用的暈散法便是直接以手指將粉彩抹開；細微部分則以尖筆抹出，需要大塊區域塗抹則使用棉花將粉彩抹勻，以製造出最為溫和細緻的效果。

粉彩的特殊之處在於其無光澤感，卻富含絲絨般的溫潤質地。在竇加多幅芭蕾舞者畫作中，粉彩描繪的白色紗裙展現出近乎夢幻的柔和質感（附圖14）。而在《浴盆中》（見右圖）一作，粉彩線條如速寫般地勾擦出室內物品與裸女的肌膚色澤；以俯瞰角度呈現出分割的不對稱構圖，整幅畫作產生一股看似平常、卻又令人屏息的質樸美感。

粉彩畫作與質感

女預言家速寫

米開朗基羅，約1510年，
紅粉筆，28.9×21.4公分，
紐約，大都會美術館

● 紅粉筆可以透過塗抹做出多樣的陰影效果，表現出人體的肌理。

西斯汀教堂天頂壁畫素描草圖
米開朗基羅為西斯汀教堂天頂壁畫所畫的女預言家草稿，畫家在暗黃紙上以紅粉筆做出生動的即席速寫，這種紅粉筆可視為粉彩的前身。

龐巴度夫人肖像

德拉圖爾，1755年，
粉彩，177×130公分，
巴黎，羅浮宮

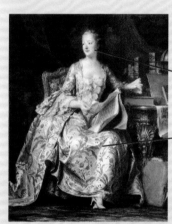

● 粉彩的質感特別適合表現肌膚的柔和色澤，夫人的臉龐看來格外溫潤動人。

● 粉彩可以恰當表現出棉布布料般的質感，但較無法像油畫表現出光滑緞面的效果。

浴盆中

寶加，1886年，粉彩，83×60公分，
巴黎，奧塞美術館

● 刻意留下粉彩擦過的筆觸，不加以均勻暈散的做法，可產生一種多層次的立體效果，並為畫面帶來樸實的美感。

● 陰影的部分可將粉彩條折斷，以小塊的粉彩條直接塗抹在紙上，之後再以手指將粉彩抹勻散開。

以白色或淺色粉彩打亮受光面，藉以強調光線反射。

水彩

和粉彩類似，水彩實際上很早就已經出現，但長期以來主要做為草稿打底之用。直到近代，水彩本身的獨特色澤與氛圍逐漸獲得肯定，水彩才被視為真正獨立的藝術創作。

近代逐漸被重視的媒材

早在古埃及時期，埃及人便以類似今日水彩的材料和技法裝飾廟宇及墓穴。直至中世紀時，水彩多半使用於濕壁畫的打底勾勒上。然而，中世紀的手抄本典籍卻出現了極為優異的不透明水彩繪畫。這種手抄本上的纖細畫作以精緻描繪的線條及色彩，使書頁間散發出天堂般的光輝。

文藝復興時期由於藝術家們的自覺意識漸起，在媒材的運用上較具獨立精神。杜勒便將水彩畫視為完整獨立的藝術作品（見右圖），而非僅做為大型畫作的草圖，杜勒也因此被推為第一位大師級的水彩畫家。當時雖多半認為帆布或木板上的顏料較能保存，但杜勒繪於水彩畫紙上的色彩至今依舊細緻明豔。然而，由於當時油畫的興盛，水彩始終未能獲得進一步的重視。

直到十八世紀末至十九世紀初，水彩在英國畫家泰納的努力下首度達到革命性的地位。英國濕潤多霧的景致正適合水彩的表現，水彩畫作自此被視為英國繪畫的典型風格。同時期的英國詩人兼畫家布雷克亦擅長用水彩展現筆下世界的神祕氛圍（附圖15）。水彩也影響了之後印象派畫家們的表現技法，康丁斯基便秉持實驗性質的精神，以水彩畫出了史上第一幅抽象繪畫。

創造氤氳瀰漫的效果

水彩顏料有透明與不透明之區分。透明水彩多半經過水稀釋，顏色重疊後可隱約看出下層色彩，使畫面呈現出透明澄澈的質感；不透明水彩則加入鉛白等材質，使顏料的透明度較低，顏色重疊後可將下層色彩直接覆蓋，適合產生較為鮮豔的色澤。兩種效果各符合畫家的不同需求，亦常使用於同一作品中。

水彩畫作較沒有像油畫般的油亮色彩，但卻能產生濕潤飄渺的水氣效果，特別適合水景或霧氣的描繪。另一方面，水彩的漸層效果又比油彩來得變化多端，以繪製海景著稱的泰納便將水彩視為最理想的表現媒材。在他的《楚格湖》（見右圖）中，深藍水彩暈濕了湖水與山脈，使畫面產生水天一色的朦朧美感，也唯有水彩顏料能夠表現出如此的氤氳效果。

纖細畫

中世紀修道士在手抄本內頁及邊緣上所描繪的插圖，由於其線條與用色的精緻，一般將這種插圖稱之為纖細畫。當時修士會自行調配新顏料，摻水稀釋後使用，是水彩畫的早期範例。

水彩畫作與質感

草地 　杜勒，1503年，水彩，41×32公分，
維也納，艾伯特美術館

● 背景天空以漸層渲染的方
式，產生迷濛的光影美感。

● 杜勒的水彩畫相當精細迷
人，能以水彩筆畫出雜草末
梢等細節。

精緻細膩的水彩畫
畫家對植物的細微觀察從畫
作中一覽無遺，無論是雛
菊、蒲公英、車前草、鴨茅
……畫家皆清晰地描繪出
莖、葉、花苞等細節，就如
同植物圖鑑一般。

楚格湖 　泰納，1843年，水彩，29.8×46.6公分，
紐約，大都會美術館

● 天空霧氣、連綿山脈與遠近
湖水，分別以深淺不同的藍色
渲染而成，漸層的暈染效果產
生了水天一色的氣勢。

朦朧美感的水彩畫
水彩畫適合捕捉變化多端的
天氣及光線，畫家筆下的風
景，呈現出迷濛水氣下壯麗
山巒與湛藍湖水的迷人風
貌。

● 畫中點景的人物僅占據畫面一角，
以簡單幾筆勾勒出形體。

壁畫

在繪畫藝術中，世界各地的人很早就會在牆面上作畫，無論是石器時代就出現的洞穴壁畫或是東方廟宇、西方教堂內的壁畫裝飾，壁畫可說是共通的文化語言。隨著時空遷移，壁畫的意義與技法皆有不同的轉變。

文藝復興前的主要媒材

早期文明中的壁畫多半具有宗教功能，例如祭祀與教化等；之後則發展出純藝術性的裝飾用壁畫，在羅馬的龐貝廢墟中便挖掘出許多主題豐富的壁畫作品。在西方世界中，壁畫是油畫技法出現前的主要繪畫媒材。

各地的壁畫技法並不盡相同，主要類型包括濕壁畫、乾壁畫及蠟壁畫，而其中以濕壁畫為代表性技法。濕壁畫一詞經常被誤指為所有的牆面繪畫，但正確而言，典型的濕壁畫是在牆面鋪上一層潮濕的灰泥後，趁灰泥未乾時以可溶性顏料在其上作畫。乾了之後顏料便會固定於底層上，這種能夠有效吸收顏料的灰泥牆面便成為理想的作畫表面。若是待灰泥乾後才塗上顏料則稱為乾壁畫，而蠟壁畫是指，使用由色粉及融化的蠟混合而成的顏料在牆面上作畫。

由於灰泥乾得極快，畫家能修改、作畫的時間並不多，因此壁畫作品特別考驗著大師們的技法與熟練度。畫家們常會採用分段式的製作方式，或是與助手合力完成畫作的不同部分。而為了免去作畫不連貫的弊病，事先速寫於灰泥層上的素描草稿是常見的解決方式。

濕壁畫的技術在文藝復興時發展至巔峰，之後耐久且易於修改的油畫便逐漸取代了壁畫的地位，畫布的使用也讓畫家們免去了現場作畫的費力。此後即使有壁畫的製作，也多半採用以油畫媒材繪製於牆面的做法。

濕壁畫的重要代表

文藝復興之前，濕壁畫的重要成就首推十四世紀初的佛羅倫斯畫家喬托。他在斯克洛維尼禮拜堂展現出基督與聖母的生平事蹟（見右圖），其中無論主題描寫或空間配置上皆有創新。喬托在龐大的壁畫製作過程中一次經常只能畫一部分，並且相當倚賴助手的協助，然而畫中人物卻呈現一致的莊嚴神情與姿態，使整座禮拜堂呈現出寧靜的永恆之美。

濕壁畫的巔峰之作則屬文藝復興盛期的西斯汀禮拜堂壁畫（見第41頁）。在油畫已開始盛行的時期，米開朗基羅以真正的濕壁畫技法，幾乎全靠自己獨立地完成這項艱鉅的工程。他以驚人的幻覺技巧，將天花板空間展現為建築的延伸結構，先知們與聖經情節便各自於不同的虛擬空間中傳述著人類的歷史與智慧。

濕壁畫分段作畫示意圖

基督降生　喬托，約1304-1306年，濕壁畫，231×202公分，帕度亞，斯克洛維尼禮拜堂

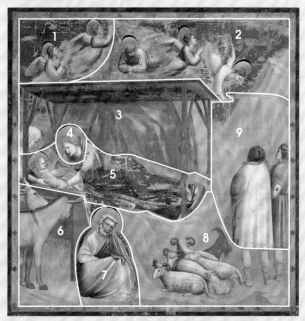

由於灰泥乾得快，一次只能完成一段構圖，因此義大利文稱為「一日作」。左圖的作畫順序即畫家依序完成的構圖。

濕壁畫製作過程

Step 1
先在牆面塗上灰泥打底，再用紅棕色顏料素描，畫出輪廓。

Step 2
在人物周圍上一層灰泥，趁灰泥未乾時先將背景上色。

Step 3
接著在人物上一層灰泥，再描繪其輪廓及色彩。

西斯汀禮拜堂天頂平面圖

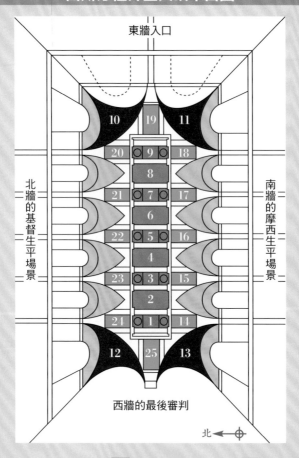

東牆入口

北牆的基督生平場景

南牆的摩西生平場景

西牆的最後審判

北 ←⊕

■ 天頂壁畫

1 神分開光明與黑暗
2 神創造日月與地上植物
3 神分開水與地，並賜福一切
4 創造亞當
5 創造夏娃
6 人類墮落與逐出伊甸園
7 挪亞獻祭
8 大洪水
9 挪亞醉酒

■ 英雄故事

10 大衛擊敗歌利亞
11 猶滴與荷羅斐的首級
12 哈曼的懲罰
13 銅蛇

■ 弧形壁與三角壁

窗戶上方為基督先祖的肖像

■ 先知與女預言家

14 利比亞女預言家
15 但以理
16 庫馬女預言家
17 以賽亞
18 德爾菲女預言家
19 撒迦利亞
20 約珥
21 伊利特女預言家
22 以西結
23 波斯女預言家
24 耶利米
25 約拿

西斯汀禮拜堂之天頂

西斯汀禮拜堂天頂壁畫

米開朗基羅，1508-1512年，濕壁畫，1370×3900公分，梵蒂岡，西斯汀禮拜堂

米開朗基羅的西斯汀天頂壁畫共描繪出九幅主要的創世紀場景，從神創造天地到挪亞的故事。而從牆面延伸至天花板的空間則填滿了先知與女預言家、基督先祖與英雄事蹟的形象。

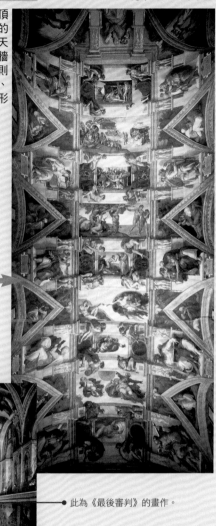

● 此為《最後審判》的畫作。

油畫

油畫的出現無疑是西洋繪畫史上一項革命性的發展。油畫的鮮明色彩與易於修改的特性，使它從此成為畫家作畫的主要媒材，絕大部分的重要畫作皆是油畫作品。

西方繪畫的主流

在油畫尚未發明之前，畫家們除了製作壁畫，便是以蛋彩在木板上作畫。蛋彩是種以色粉混合蛋黃及水而成的顏料，具有不易散開、不易調和的特性。蛋彩畫因此特別容易呈現清晰澄淨的質感，例如法蘭契斯卡的《基督受洗》（見右圖），人物與風景薄薄施以一層均勻柔和的色彩，使畫面彷彿帶有天堂般的聖潔。

油畫的出現則是在西元一千四百年以後的法蘭德斯地區，正確的問世日期已不可考。法蘭德斯畫派的創始者范艾克便是首位使用油彩作畫的重要畫家，而油畫媒材更使他的作品境界臻於完美。由於油料變乾的過程較為緩慢，因此相較於從前的蛋彩，他能夠更加精確地修飾細部。在他的名作《阿諾非尼的婚禮》（見右圖）中，畫家展現出難以置信的精緻畫面，栩栩描繪出小狗的長毛及物體的光澤感等細節。舊有的蛋彩無法呈現出光線投射物體時產生的微妙色彩變化，而油畫卻提供了這種可能性。

范艾克的新媒材達到了繪畫上的驚人成就，之後的藝術家們紛紛起而效尤。油畫因此取代了先前的作畫媒材，成為西方繪畫的主流。

可塑性多變的油彩

油彩是色粉加上亞麻仁油調和後的油質顏料。亞麻仁油是油畫顏料的固著劑，松節油則是溶劑，可用來稀釋油彩。油畫所需的工具繁多，畫筆至少須具備四至五支，因油彩不像水彩般易於溶解，有些畫筆必須單獨使用在特定的色彩上。而除了基本的管狀顏料、畫筆與畫刀之外，尚須稀釋劑、洗筆用具、油彩箱、調色板、畫架、畫布（帆布或木板）等等。

油彩的難乾性使畫家擁有充裕的時間作畫，可以從容地將顏料塗抹於畫布，甚至反覆地進行修正。油畫顏料可以厚厚地塗在畫布上（即厚塗法），留下不同的筆觸效果，厚重的顏料肌理常突出於畫面上。油彩也可以薄染的方式，使畫面呈現透明的色澤，隱約閃耀著多層次的色彩。油畫的可塑性使得色彩的運用發揮至極，更進一步引發色彩大於線條的創作理念。

油彩與蛋彩畫作的比較

可精雕細琢的油畫

油彩由於不易乾的特性，使畫家擁有充裕的時間作畫，能反覆進行修正，也較從前媒材更能雕琢出精確細節。

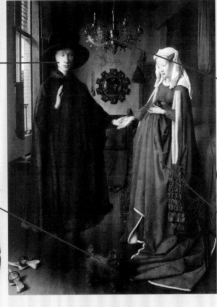

阿諾非尼的婚禮

范艾克，1434年，
油畫，82.2×60公分，
倫敦，國家藝廊

油畫可以做出蛋彩無法表現的肌膚質感，特別是在光線照射下所產生的色澤。

油彩可以製作出幾乎所有材質的質感，包括金屬、木材、絲絨、玻璃等等。

油彩可以精細描繪動物的鬃毛，呈現毛絨的質感。

油畫的鮮明色彩可以畫出豐富飽和的顏色，有助於衣料等的表現。

色彩澄淨柔和的蛋彩畫

油畫問世以前，畫家們多使用蛋彩在畫板上作畫。蛋彩雖無油彩特有的光澤感，卻有另一種澄淨柔和感。

基督受洗

法蘭契斯卡，1450年代，
蛋彩，167×116公分，
倫敦，國家藝廊

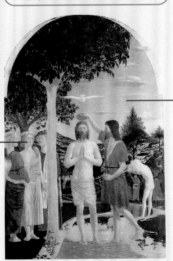

蛋彩所表現的膚色質感顯得柔和而單薄，較缺乏油畫般的鮮明層次感。

畫面顯得明亮澄澈，具有天堂般的聖潔氣氛。

版畫

和先前的繪畫媒材相比，版畫的獨特之處在於其製作時的間接性，而非直接在畫板上作畫，以及成品的可複製性。隨著社會的流通與開放，版畫的興起和普及實際上意味著文化藝術不再屬於少數精英的專利，而是一般大眾皆有機會欣賞並擁有的共同財產。

版畫的種類

版畫的基本種類可分為四種：即凸版、凹版、平版與孔版。四種形式的製作與效果皆不相同，藝術家們從事創作時亦不限於單一類型，一件作品中可同時運用不同的製作形式，以增加作品的多樣性與豐富性。

版畫是種間接藝術，藝術家並非直接作畫，而是藉由「版」做為媒介，將圖像轉印於紙張等平面上。由於製作時的原版可重複印刷，版畫因此具有可複製性，這是版畫和其他「獨一無二」的藝術品最大的差異。

然而，並非所有的版畫都是可以無止盡地任意複製的出版品。大多數的藝術家在創作版畫藝術時，會事先決定某一套版的印刷數量，並在印成的版畫上依次編號並簽名，之後便毀壞原版，以確保整套版畫的價值。

版畫簡史

版畫藝術在中國已有相當久遠的歷史，公元七世紀時（即盛唐）便已利用今日的凸版版畫技術來印製佛像。木版畫為最早出現的版畫類型，十四世紀傳入西方世界後，早期的西方版畫作品如紙牌、宗教聖像和書籍插畫等，皆反映出木刻畫的簡潔線條。而隨著木刻版畫的技術愈加精進，表現的技法與效果亦越發成熟，十六世紀時杜勒的木刻畫便展現出難以置信的精密線條與光影質感（附圖16）。

十五世紀中葉時，出現了另一種以金屬製版的凹版版畫，包括以工具雕版的雕凹線法，或是利用酸液腐蝕的蝕刻法。十六世紀時版畫設計者與製版者的任務多半劃分明確，但藝術家們通常偏愛可直接於版上描畫的蝕刻法。因為圖像不需經由製版師傅的轉介，可較忠實地傳達設計者的原始意念。蝕刻畫大師林布蘭即製作了大量令人著迷的金屬版畫。

十九世紀初期平版畫開始興盛。由於石版畫的繪製較為簡易，幾乎類似一般手繪繪畫，因此藝術家們更是趨之若鶩，當時的書籍插畫多半使用石版製作。二十世紀初並發明新的孔版技法，最常見的類型便是絹印版畫，使之後的版畫創作更加豐富多變。

版畫編號如何看？

一幅製版完成的版畫在印刷之前，藝術家和畫商會事先決定該作品的印刷數量。如該套版畫決定印製五十幅，則在印出的作品上標記1/50、2/50……50/50等數字，前者代表該幅作品印出的順序，後者則是總共印製的數量。

什麼是凸版？

不同類型的版畫製作過程彼此互異，但基本上不離製版、上墨與印刷等主要步驟。

凸版的製作是在藝術家預先描繪好圖像後，在版面上使用刻刀等工具，將圖像以外的部位全部刻除，使保留的圖像突起於版面之上。接著將印刷墨料塗刷或滾敷其上，最後壓印在紙面，即可獲得完成的凸版版畫。如果要製作彩色畫面則需要增加版數，將每一版各自刷上不同的單色，還要謹慎定位以防色彩偏離。凸版最常使用的版材是木版，其刻鑿的特性在於線條明確，具有黑白對比強烈的效果。儘管版畫技法日新月異，仍有不少藝術家著迷於木版畫的質樸魅力，例如挪威畫家孟克的作品，或是二十世紀初德國表現主義團體「橋派」。他們藉由木刻畫的強勁線條與鮮明色彩，表達內心赤誠熱切的情感。

什麼是凹版？

凹版是以雕刻或酸液腐蝕的方式，將圖像往內刻於版面之下。印刷時將油墨填入刻出的凹痕內，將版面多餘的墨料拭去後，再以凹版印刷機將油墨壓印於紙張上，製作出凹版版畫。凹版的表現技法相當多樣，例如：雕凹線法、蝕刻法、直刻法、細點腐蝕法等等。較具代表性者為雕凹線法與蝕刻法，前者是直接以鑿刀等工具在金屬版上進行刻畫，後者則是在版面鋪上一層保護膜，再以針或尖筆在保護膜上刻出圖像，接著將金屬版浸入酸液中，此時刻畫過的部分便會被酸液侵蝕而形成凹槽。以蝕刻法製作線條的方式不需透過刻刀的使力，因此能展現出近似於筆繪的流暢線條。

什麼是平版？

平版的版模並非刻製而成，而是使用油性材料直接塗繪在石版上，接著以水沾濕版面，再塗上一層印刷用油墨。利用油水互斥的原理，圖像部分會吸收油墨，其餘沾水的部分則會排斥，以此印出版畫圖像。石版印出的作品能細緻傳遞出畫家原始的筆觸與肌理，並可輕鬆表現出自由飄逸效果，因此深受十九世紀以後從事版畫創作的藝術家喜愛。

什麼是孔版？

孔版是在挖孔的板模上刮印油墨，利用堵塞與鏤空的方式製成的版畫。以代表性的絹印為例，在帶有細孔的絹網上，將圖像以外的部分用膠水或照相感光等方式遮蓋住，接著在網版上抹刷墨料，使顏料透過網孔印於紙張上製成版畫。孔版除了製作方便外，不同於其他版畫類型的優點在於圖像是正面成型，因此不具圖像左右顛倒的顧慮。

單刷版畫

所謂的單刷版畫是以油墨或顏料將圖像描畫在轉印版上，接著以壓製或滾筒等方式將圖像轉印於紙張上。這種方式通常做為版畫製作時的試驗性作品，由於並不具製版過程，因此無法像一般版畫加以複製印刷。有些創作者會藉由單刷版畫達成作品中類似版畫的趣味效果。

版畫的種類與畫作範例

凸版　可製作出線條明確、粗細對比強烈的效果，若需要中間色調則須增加色版的套印次數。

木板

將圖像以外的部分刻除，使圖像突起於版面之上。

著色方式

紙

顏料

版

版上凸起的部分刷上顏料再印到紙張上。

吻

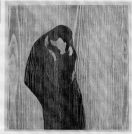

孟克，1902年，木刻版畫，47×47公分，奧斯陸，孟克博物館

凸版示範
孟克的木刻版畫《吻》刻意留下木板原有的紋理，製造出純樸原始的意境，黑白的簡潔對比更強化出主題「吻」的深刻撼人。

凹版　可製作出近似筆繪的細緻線條，展現種種複雜的畫面層次與色調。但版的凹凸情形可從印出的顏料深淺看出。

銅板

以雕刻或酸液腐蝕的方式，將圖像往內刻於版面下。

著色方式

紙

油墨

版

版上凹下的部分注入油墨，將紙覆在版上，以壓印機施壓印出圖紋。

基督醫治病人

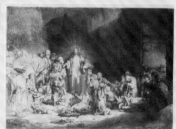

林布蘭，約1649年，蝕刻版畫，28×39.3公分，倫敦，大英博物館

凹版示範
林布蘭在蝕刻版畫《基督醫治病人》中將尖筆雕刻與蝕刻共同使用，因此可製作出大塊腐蝕的陰影效果，亦可產生如鉛筆勾勒般的精細線條。

平版　可充分表現各種筆觸的質感，展現種種複雜的畫面層次與色調。壓痕較凸版不明顯。

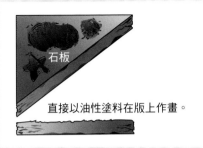

石板

直接以油性塗料在版上作畫。

著色方式

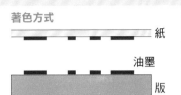

紙
油墨
版

利用油水相斥的原理，以水沾濕版面後，在圖像上油墨，圖像吸收油墨後，複印到紙上。

追尋中的鳥　夏卡爾，1961年，石版版畫，53.4×76.2公分

平版示範
夏卡爾為古希臘愛情故事《達夫尼斯與赫洛爾》製作的石版插畫，石版將畫家原始的細膩筆觸與蠟筆質感如實保留。插畫中的色彩則是以多層製版套印而成，全套插畫總共製作了上千幅的石版。

孔版　可充分表現各種筆觸的質感，但絹布的網目會殘留在畫面上。

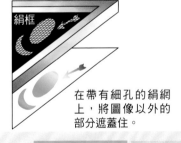

絹框

在帶有細孔的絹網上，將圖像以外的部分遮蓋住。

著色方式

油墨
版
紙

在挖孔的版模上塗上油墨，使油墨滲入複印在紙上。

瑪麗蓮·夢露

安迪沃荷，1964年，絹印版畫，101.6×101.6公分，紐約，李奧卡斯塔利藝廊

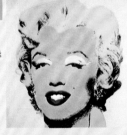

孔版示範
安迪沃荷最著名的絹印版畫《瑪麗蓮·夢露》是普普藝術的代表作品。他利用絹印本身的特性印出平整的色彩，而製作時的網點則形成照片中的黑灰色調。

複合媒材

複合媒材的出現，使繪畫的傳統定義受到全新的挑戰與革新。藉由實物拼貼等技法創作的複合媒材，繪畫開始超越二度平面，跨入與三度空間雕塑之間的模稜位置；而由於日常用品都可能成為畫作的一部分，也使得繪畫作品的神聖光圈不復存在。

什麼是複合媒材？

隨著繪畫媒材的日新月異，特別是版畫等等可經由機械複製的藝術品開始普及，繪畫作品的意義逐漸受到挑戰：例如，是否非由某些「特定」媒材繪成的作品才可稱作繪畫？而繪畫是否必須固守於欺眼法（利用作畫技巧使平面畫作看似立體）所營造的二度空間內，一旦介入了「立體」的世界，繪畫的定義是否便被打破？複合媒材的興起，意味著繪畫的表現技法與意涵已邁入新的領域。

顧名思義，複合媒材乃是各種作畫材料的組合使用。除了傳統的炭筆、水彩、油料等等媒材外，尚包括實物媒材與現成品的運用。一件複合媒材作品可以是包羅萬象，常見的做法如色紙或報紙的剪貼、樹枝、鈕扣等等零碎雜物的成品混合，或是直接在金屬木板等質材上作畫再加以組合。更進一步地，當代藝術家們還會加入電子與多媒體等科技產物，使原始的繪畫面貌越發難以辨識。

拼貼概念與實例

複合媒材的使用與「拼貼」概念息息相關，拼貼是指在某個繪畫表面上以紙片、碎布等複合材料黏貼成畫的做法。在二十世紀初，兩名獨特的年輕藝術家畢卡索與布拉克共同創立了立體派的繪畫潮流。他們所開創的分析立體主義，將單一物體拆解為布滿畫面的線條與塊面；之後，他們更進一步發明了拼貼技法，從此邁向立體派的新里程碑。

畢卡索於一九一二年創作出第一幅拼貼作品《有藤椅的靜物畫》（見右圖），他將外來的物件直接加入畫面中，開創了複合媒材的首度嘗試。而布拉克也發展出自己的拼貼作品，他將拼貼畫限定於他所謂的「糊紙」元素中，運用平面紙片重疊而成。在一九一三年的作品《瓶子、報紙、煙斗與酒杯》（見右圖）中，他以不同的現成紙片混合著手繪素描，拼湊出一幅虛實交錯的靜物畫面。這種看似「平面」的實物媒材實際上具有更弔詭的存在；它既可以是畫面內的元素，也可以是獨立於空間中的物體。這也正是立體派的「繪畫實物」理想。

複合媒材畫作與質感

有藤椅的靜物畫 　畢卡索，1912年，複合媒材，27×35公分，
巴黎，畢卡索美術館

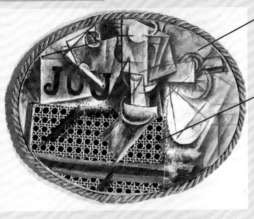

● 在藤編布料的實物上，畫家延續之前的分析立體手法，將幾乎難以辨識的塊狀與線條組合，暗示信件等物體的存在。

● 畫家將現成的複製品和一塊印有藤編椅墊圖案的布料拼貼一起，表示靜物放在椅面上。

引進真實元素的畫作
畢卡索首度以藤椅的真實物件與繪出的圖像加以組合，打破傳統擬像與真實的界線。

瓶子、報紙、煙斗與酒杯 　布拉克，1913年，複合媒材，48×64公分，
紐約，私人收藏

● 以拼貼紙片與筆繪素描參半，暗示出酒瓶、酒杯等物體的形象，更加凸顯畫作本身存在的曖昧性。

● 在印有文字的紙片上加上留白的煙斗，企圖探索虛實之間的概念。

布拉克糊紙拼貼畫作
布拉克以不同紙片如報紙、宣傳單、紙盒等等，拼貼出一幅「平面」畫作。

在糊紙中，我們試著撇去「欺眼法」，而去尋找「精神法」。我們不再想要欺騙眼睛，我們想要欺騙心智。

畢卡索

畫面構成

在了解畫面的組成元素與使用媒材後，本篇進一步了解畫面中的構成關係。基本上作品的構圖是由物體所組成，因此畫面中物體的位置安排與組成元素，關係著整體的構圖效果。物體的組成關鍵包括畫面平衡的處理、對稱效果的經營、物體尺寸與空間比例的配置、做為裝飾效果的物件安排、畫面框架的有無，以及畫中文字出現與否的變化，這些組成元素的改變，傳達出藝術家構圖時的巧思。

學習重點

- 什麼是構圖？
- 不同物件配置方式會產生哪些效果？
- 掌握平衡、對稱與比例等基本設計概念
- 觀察畫面中的裝飾、框架與圖文有何意義？
- 如何理解不同構圖配置的意義？

平衡

畫面的平衡與否往往決定整幅作品所產生的視覺作用。一般而言，平衡的畫面容易產生愉悅和諧的感受，反之則否。因此一經經營妥善的畫面，畫中的物件彼此應具有制衡關係，使畫面產生平衡美感，並進一步引導觀者的視線重心。

幾何平衡構圖

為了達到均衡目標，不同的畫家會採取各種的幾何構圖，常見的例子如橫向、縱向、三角形、帶狀、對角向及螺旋狀等。其中以三角形（或金字塔形）構圖特別受畫家偏愛，由於金字塔頭尖底寬的特性，畫面更容易發揮單純的穩定作用。例如傑里訶的《梅杜莎之筏》（見右圖），畫面下方堆疊著虛弱氣絕的落難者，而仍有一絲餘力的生還者聚集在桅杆周圍，構成畫面金字塔形的頂端，向遠方船隻掙扎求救。整幅畫面雖然人物龐雜，卻仍在看似紊亂中產生了均衡與秩序。此外如拉斐爾的《阿爾巴聖母》（附圖17）便成功利用人物間的視線交會，達成和諧一致的效果，雖然小聖嬰與小施洗約翰均位於聖母左側，但整體金字塔形的配置方式，卻能使畫面不致產生重心傾斜的現象。

不同的幾何構圖能夠產生不同的視覺感受，如橫向或縱向的構圖能產生穩定感，而對角或螺旋狀的構圖則能產生動態感。例如在魯本斯的《聖方濟・薩維耶的奇蹟》（見右圖）中，畫面由右方的黑衣聖者開始向下延伸，順著階梯上的人群一路連結到雲端的天使。這種螺旋狀的構圖使畫面產生動態效果，同時帶來均衡力量，畫面右邊的兩名黑衣聖者更加強了畫面的平衡作用。

不平衡構圖

另一方面，有些畫家嘗試以看似不平衡的構圖，達成視覺上的均衡效果。柯瑞喬的《聖誕夜》（附圖8）便是以光線平衡不對等畫面的作品。實際上，在中國繪畫中就有許多不平衡構圖的範例。如馬遠的《山徑春行》（見右圖），畫中主題雖然集中於畫面的左下角，然而藉由人物向右遠望的視線、向右延伸的細枝、在遠端漸次消失的山路，使得畫面產生了奇妙的平衡感。

此外，亦有畫家刻意營造出不平衡構圖，為的是打破既有的美感價值。矯飾主義畫家帕米加尼諾所創作的《長頸聖母》（附圖18）便誇張地將天使們一股腦擠在聖母左側，而右邊則插入不同時空的延展背景與手持卷軸的渺小人物，為畫面帶來非寫實的異象空間。透過刻意的不平衡與怪異的延長比例，挑戰著古典美學所標榜的和諧均衡。

矯飾主義
矯飾主義是出現於十六世紀中後期的歷史風格。這個名詞實際上帶有做作的貶損意味，因為在丁托列多、帕米加尼諾等人的作品中，怪異的透視法背景下扭動著比例變形的人物。在高度文藝復興時期追求的完美範例之後，矯飾主義的出現正意味著藝術家對創新與顛覆的美學追求。

幾何平衡構圖的穩定感

梅杜莎之筏

傑里訶，1819年，油畫，491×716公分，巴黎，羅浮宮

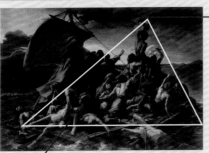

● 生還者拼命晃動手中的布幔向遠方呼救，構成三角形的頂端，下方則由靠攏的倖存者構成三角形的主體。

發揮穩定作用的三角形構圖
金字塔的構圖使看似紊亂的畫面產生穩定作用。這幅作品雖是以當時殘酷的船難事件為題，但憑著古典的均衡構圖與健美的人體表現，獲得當年沙龍評審的青睞。

● 垂死邊緣的人及屍體攤倒在木筏上，構成三角形的底部。
與上方呼救的人互相襯托，傳達出令人震撼的悲劇效果。

聖方濟·薩維耶的奇蹟

魯本斯，約1616-1617年，油畫，535×395公分，維也納，藝術史博物館

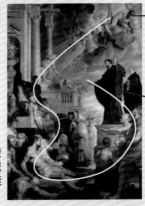

● 位於頂端的天使成為螺旋狀構圖的終點，與左下角的人群形成對角線的均衡作用。

● 以站在右方的黑衣聖者為起點，順勢而下，或坐、或蹲的人及隨著階梯而上的布局，構成螺旋狀的動線。

巧妙平衡畫面的螺旋狀構圖
一般而言，縱橫向的幾何構圖較能表現穩定效果。然而對角線或螺旋狀的構圖若處理得當，也能產生適當的平衡作用。

不平衡構圖的均衡效果

山徑春行

馬遠，南宋，絹本設色，27.4×43.1公分，臺北，國立故宮博物院

不平衡構圖製造出的均衡效果
畫面重心集中在左下角，藉由柳樹細枝、人物視線與延伸出去的小徑，使畫面產生幾道反向作用力，整幅構圖因此具有巧妙的平衡效果。

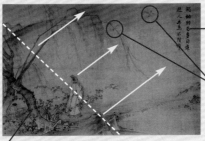

● 畫家的題句偏於右上角，與左下角的畫面重心相對比。

● 樹梢停留的小鳥與展翅飛翔的鳥兒，與畫中文人的視線相對，彷彿無形的平衡線。

● 交叉的柳樹前站著抬頭觀望的文人，樹下恰有一位抱琴的僮僕，形成畫面的重心。

對稱

很難有比「對稱」更能圓滿地達成畫家對畫面平衡的要求了。自古以來對稱便是西方美學中「美」的基本條件。由於人類視覺已經習慣自然中所存在的對稱與秩序，因此具有對稱特質的物件容易使視覺得到滿足。對稱意味著和諧，也意味著均衡與理性。

什麼是基本對稱？

對稱指的是某一物件或畫面，以中心線為軸，左右兩端點在大小及位置上能相互呼應。生活中自然的對稱元素處處可見，例如：人類五官、花葉紋脈，以及各種昆蟲走獸的外形等等。我們可藉由達文西的《圓形與方形內的人體：描繪維特魯維斯的比例》（見右圖）素描，檢視人類肢體完美的對稱與比例。

基於人類對「對稱」的本能偏愛，西方繪畫作品中對稱構圖的實例比比皆是。例如馬薩其歐的《聖三位一體》濕壁畫（附圖19），畫面以基督被釘的十字架為中軸，聖子與聖父向兩旁伸出雙臂，十字架兩邊各自站立著馬利亞與施洗約翰，而在圓柱入口外則分別跪著該壁畫的委託人夫婦。畫面中兩邊物件彼此對稱嚴謹，包括人物的數目與姿勢、背景的建築元件，甚至人物衣著的藍紅色彩皆彼此呼應。

對位與重複技法的運用

在畫家使用的構圖技法中，有些同樣延續自對稱的概念。在波雷奧洛的《聖賽巴斯汀的殉教》（見右圖）中，聖人周圍的弓箭手以兩兩成組的方式排列。然而，此處的對偶人物卻呈現出一正一反的互補姿勢，而非一般鏡像式的對稱。此即繪畫中的「對位」原則，亦即身體的某一部位扭轉成相對的方向，如左手對右腳、正面對背面等等。如此可使人體展露出不同角度的面貌，更可增加構圖本身的多樣性，不致流於呆板。有些畫家僅在畫面的某一部分使用對位法，例如巴托洛密歐的《錫耶那聖凱薩琳的婚禮》（附圖20），在對稱工整的構圖中，畫面上方角落的兩名小天使便擺出了優美的對位姿勢，使得畫面顯得和諧而有變化。

另一種對稱則是重複的形式。作者不詳的《裘孟德禮女子》（附圖21）採取左右相仿的重複構圖，而非相對的鏡像模式，以描寫兩名同日生、同日婚、同日生產的女子。為了凸顯此種巧合，畫家將兩邊構圖安排得幾乎一模一樣；然而從兩人不同的配件、刺繡花紋與眼珠顏色，仍可辨識出兩者是不同的人物。

基本對稱的應用

圓形與方形內的人體：描繪維特魯維斯的比例

達文西，1492年，
墨水筆，34.3×24.5公分，
威尼斯，學院藝廊

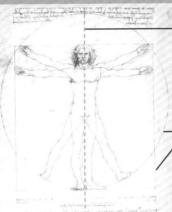

● 以中心線為軸，每一部位的左右兩端大小及位置相互呼應，即為「對稱」。

● 人體四肢伸展的均衡結構剛好符合最完美的幾何圖形，也就是正方形與圓形。

左右對稱的人體
此幅作品展現出人體四肢伸展時的完美比例，同時也可觀察人體的完美對稱。

對位與重複的應用

聖賽巴斯汀的殉教

波雷奧洛，1473-1475年，
油畫，291.5×202.6公分，
倫敦，國家藝廊

● 每個人物姿勢對應著另一邊，對位的應用使得畫面均衡卻有變化，也比鏡像式的配對來得自然。

一正一反的對位方式
以中間的聖賽巴斯汀為中心線，畫中舉弓的施刑者兩兩成對，各自以正反或左右相對的對位法展現不同的身體部位。

構成美的基本性質是秩序、對稱與明確性。

亞里斯多德《形上學》

比例

比例關係著尺寸、數量及程度上的差異。日常生活中四處可見比例概念的運用，舉凡烹調佐料、公司預算、建築設計等等，均涉及比例的計算。而在繪畫作品中，比例的重要性更深深影響著作品主題的尺寸、色彩的使用、物件與空間的關係等等要素。

理想比例

　　相似於對稱，比例是達成「美」的基本條件之一，意味的是某一形式內各部分間與對整體的關係。自然物件之間原本皆有一定的比例，適當的比例可以產生和諧的美感，而不合比例之物則易使人感到錯愕與不快。

　　基於對適當比例的理想，不少藝術家樂於追求數學上的概念。例如被視為「全人」的達文西便針對人體五官、四肢、甚至骨骼與內臟等等，進行精確的比例分析。事實上，早在古希臘時期便已發明出「黃金比例」的原則，即1：0.618，愈接近於黃金比例的物件便愈完美，像是著名的帕德嫩神殿就是以黃金比例為基礎。運用於人體上，上下半身的比例若符合黃金比例，便是理想的人體典範。若以達文西的維特魯維斯人（附圖22）為例，其中頭到肚臍和肚臍到腳的距離比，正好趨近於0.618：1。

扭曲比例

　　除了理想的比例之外，畫家們常會刻意歪曲比例，以達成他們所期望的效果。常見的便是強調效果，意即以經過放大或縮小的比例，區別出畫面主題的重要性。這在描繪宗教或政治主題的圖像中特別常見，畫中的基督或君王等常比其他人物來得大，藉以強調等級的差異。例如格魯內瓦德的《伊森罕祭壇畫》（見右圖），十字架上的基督明顯大於其他人物，而基督的手臂與手掌皆不合比例地放大，以凸顯釘刑的痛楚。此外，強調效果不僅限於尺寸的差異，竇加的粉彩畫《芭蕾舞星》（附圖14）中，主角舞者所占的空間比例遠大於其他人物，藉此吸引觀者的注意力。

　　另一種扭曲比例則是刻意製造荒謬或驚奇的效果。超現實主義畫家馬格利特便經常利用不合常規的比例，將不可思議的夢境與日常生活再熟悉不過的現實巧妙結合。在《個人的價值》（附圖23）一作中，個人的日常物件如杯子、梳子、刷子、肥皂及火柴等誇張地放大於斗室中。畫家透過物件尺寸比例的歪曲，使觀者第一眼即感受到畫面的衝擊，也被迫重新思索個人的價值與存在。

黃金比例的應用

將一線段分成長短兩段，若「全段長：長段長＝長段長：短段長」的話，這種分割方式叫做「黃金分割」。而分割出來的兩線段長的比，就叫做「黃金比例」。

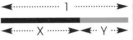

設一線段長為1，其黃金比例為：

$$1 : x = x : y = 1 : 0.618$$

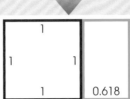

依據黃金比例製成的長方形便稱為「黃金矩形」。

希臘帕德嫩神殿便是依據精準的黃金矩形概念所設計。

扭曲比例的示範

伊森罕祭壇畫—釘刑　格魯內瓦德，約1510-1515年，油畫，269×307公分，科瑪，溫特林登美術館

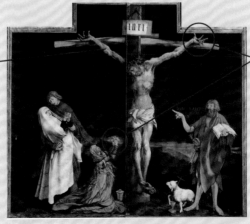

為了表示身體的重量，基督的手臂不合比例地拉長。

為強調受難基督的形象，畫家特別放大基督的比例，以凸顯其位置和所受到的痛苦。

基督身軀明顯較其他人物來得大，若比較十字架下抹大拉的馬利亞與基督的手掌，便可清楚發覺其比例的不同。

裝飾

在構圖中，「裝飾」的概念涉及畫面主題物與附屬物間的安排。在主題物件之外，與之搭配的陪襯物通常是造成畫面單純或豐富的關鍵。單純的裝飾具有明確統一的優點，但有可能使畫面顯得乏味；豐富的裝飾則有華麗多樣的效果，卻也可能造成畫面的紊亂。

單純與明確

「單純」未必意味著不具任何裝飾物，而是指風格上的樸素與明確。出現在畫面中的物件各自獨立，但卻維持著和諧統一的關係，使整幅畫面具有相當的明確感。馬薩其歐的作品便獲得「純淨而不帶華美」的稱讚，在他的濕壁畫《逐出伊甸園》（附圖24）中，便可看出其作品樸素不具多餘裝飾的特性；而在簡潔單純的畫面中，人物的表情與姿態顯得更具張力與戲劇性。

若比較大衛的《雷卡米耶夫人》（見右圖）與布雪的《沙發上的裸女》（見右圖），便可發覺在類似的構圖上，不同的裝飾風格卻能造成極大的差異。在大衛的畫作裡，主角周遭的陪襯物簡單而明確，形成彼此獨立的關聯。而在布雪的作品中，明顯有較多的裝飾物，如：披巾、花朵與香爐等等四散於人物身旁；物件間並非各自獨立，而是做為附屬於主角的配件。兩幅作品呈現出截然不同的整合模式。

豐富與多樣

「豐富」的裝飾意味著華麗而多樣的畫面。華麗指的是在明確主題以外所添加的一切人為產物，使畫面更加有趣、生動並引人注意；多樣則意味著畫中裝飾物、人物姿態，甚至色調光線等等的變化與對比。兩者都可增加畫面的豐富性，使作品產生令人愉悅的印象。

安傑利科修士兩幅同樣題為《天使報喜》（見右圖）的作品，分別提供了單純與豐富的裝飾範例。在位於佛羅倫斯的壁畫中，畫面除了天使與馬利亞外別無贅飾，寧靜而明確地展現出人類歷史性的瞬間。而繪在畫板上的《天使報喜》則大異其趣，甚至安插了不同場景。右邊的主要畫面正敘述著天使告知馬利亞即懷孕生子的情節，而左邊畫面的時空卻跳接至創世紀時期，亞當與夏娃被逐出伊甸園的一刻。兩邊的場景由左上角的太陽光芒加以連結，從太陽中伸出的上帝之手正為人類的墮落預備了救贖之道。作品中豐富的細節、色彩與情節，使畫面顯得華美而多樣。

不同裝飾風格的比較❶：類似構圖

雷卡米耶夫人

大衛，1800年，油畫，174×244公分，
巴黎，羅浮宮

畫中的裝飾單純而樸素，灰褐色的背景、黃色調的燈具及躺椅，各物件具有獨立自主的明確性。使得身著白色古典服裝的女主角更顯得出色與優雅。

沙發上的裸女

布雪，1752年，油畫，59×73公分，
慕尼黑，古代美術館

畫中展現了洛可可風格的瑣碎精巧特性，裝飾細節圍繞在主角四周，像是被單、披巾、香爐、抱枕、花朵等等，彼此聯繫形成構圖意義。

不同裝飾風格的比較❷：相同主題

天使報喜

安傑利科修士，約1440-1441年，
濕壁畫，190×164公分，
佛羅倫斯，聖馬可美術館

● 天使翅膀是極簡的場景
中唯一高度彩繪的部分。

天使報喜

安傑利科修士，約1430-1432年，
蛋彩，154×194公分，
馬德里，普拉多美術館

● 上帝之手從太陽中伸出，象徵救贖。

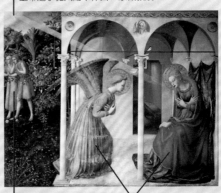

● 亞當與夏娃被逐出
伊甸園的情節，背景
的描繪細緻。

● 天使與馬利亞的服裝
細節及迴廊場景，皆有
多樣的色彩及裝飾。

同樣描繪天使告知馬利亞懷孕消息的主題，但裝飾風格截然不同。左圖背景簡潔無贅飾，呈現寧靜的重要時刻，右圖則有著華美的場景，給予觀者豐富的想像。

框架

畫面構成中的「框架」指的並非畫作外部所鑲嵌的真實畫框，而是畫面中所形成的框架式構圖。畫面框架的有無，影響著封閉與開放的構圖模式，同時也涉及繪畫內部與外界的關係。

框架與無框架構圖

　　馬薩其歐的《聖三位一體》（附圖19）便是一幅典型的框架式構圖，畫家以虛擬的拱頂與圓柱界定了畫面的空間，在作品畫框內形成另一道框中框。類似的例子，在杜伍的《家禽販小舖》（見右圖）中，畫家將主要人物集中在明顯的框架中，使零碎多樣的畫面物件有所區隔，也強調了畫面主題與層次感。畫中框架的存在使畫面本身形成獨立自主的封閉構圖，畫家傾向在表面的既定界線內逐一填入內容物件。觀者的視線也專注於眼前發生的場景中，滿足於畫家為我們所構築的靜止空間。

　　無框架的構圖在十七世紀的作品中特別常見。魯本斯的《受牧神驚嚇的黛安娜與山澤女神》（附圖25）中，人物以對角線方式開展，受驚的女神們彷彿欲奔出畫面之外。維梅爾的《代爾夫特風光》（見右圖）亦明顯地去除了框架的界線，使河岸風光彷彿在畫布之外無限延伸。不同於人為構築的封閉場景，無框架的開放空間像是擷取了真實生活中的片段。框架的消失使畫面不再侷限於自我空間，而是向外界延伸；即使是垂直或水平的穩定結構，開放的構圖仍使畫面流動起來，與世界產生連結。

遊走框架內外的效果

　　也有不少作品在框架與非框架之間遊走。拉斐爾的《雅典學院》（見右圖）乍看之下有著明顯的框架範圍，巨大的拱頂框出了畫面的界線。然而，中央向後延伸的拱頂使畫面產生向外開展的錯覺；而中心的兩位主角柏拉圖與亞里斯多德正好位於拱頂之內，類似於達文西《最後晚餐》（附圖26）的做法，背後透出的光亮使主角宛如沐浴於光圈之中。總共五十二名人物在畫面中擺出多樣的姿勢，人物與周遭的空間自然融合。這幅濕壁畫一方面彷彿室內空間的延展，另一方面又像是不受限制的獨立空間。

　　維梅爾《繪畫的藝術》（附圖27）則是另一種框架之間的表現。背景牆面與左側帷幕形成看似封閉的空間，然而右側卻無與之對立的牆面，而帷幕後隱藏的空間更使畫面產生延伸的想像。整幅作品因此游離在封閉與開放之間的模稜地帶。

框架有無的對比

家禽販小舖

杜伍，約1670年，油畫，
58×46公分，倫敦，國家藝廊

● 框架的出現，使零散的物件有了層次感，並集中焦點在中心人物身上。

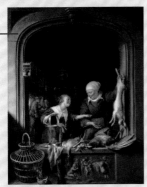

有框架的明確性
畫中刻意的框架設計，使畫面顯得封閉，主題獨立而明確，形成一獨立空間。

代爾夫特風光

維梅爾，約1660-1661年，油畫，96.5×115.7公分，海牙，莫瑞修斯美術館

❶ 向上方及左右延伸的天空。
❷ 建築似乎向左右橫展到畫面之外。
❸ 河面向觀者的前方展開。

無框架的開闊感
去除了框架限制，使畫面無窮地開展起來，彷彿真實世界的切片。

穿越框架之間的作品

雅典學院

拉斐爾，1509年，濕壁畫，底寬770公分，梵蒂岡，簽名室

● 此幅作品是裝飾簽名室的壁畫之一，延著半圓壁的拱頂框出明顯的界線。

● 畫中共有52位人物，動作各有不同，但變化中卻有一致性。

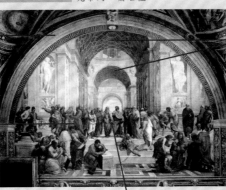

● 向後延伸的拱頂使得平面壁畫有了更寬闊的空間。

● 用手指天的柏拉圖（左）與指地的亞里斯多德（右）位於拱門內中心，象徵這裡是智識的殿堂。

圖像與文字

文字的出現使畫面進入另一層次。圖像與文字的關係事實上相當複雜，本節僅就畫面的構成關係，探討畫面中出現文字的畫作類型，以及圖文相互詮釋的文字畫與插圖。深層的圖文關係更可以是抽象層面的彼此轉譯。

物件上的銘刻文字

畫面中出現文字的例子可說是不勝枚舉，其中最自然的是銘刻於畫面中物件上的文字。像是出現在畫作內的書本或信紙上的文字、石像或建築物上的碑文等等。由於此處文字是附屬於物件表面，因此並不會造成視覺上的衝突。然而，若只是將這類表面上的文字視為背景裝飾，則容易忽略了畫作的深層意涵或隱藏訊息。例如在《聖三位一體》（附圖19）的畫面下方，畫家以逼真的透視法描繪出安置骨骸的石棺，並在牆面上繪出銘刻般的文字：「我曾是你現在的樣子，並且是你將來的樣子」。此處的文字點明了墓室作品對生死的思索，也使人更對掌管永恆的上帝充滿敬畏。

另一種常見的銘刻文字則是藝術家加入的簽名。在《阿諾非尼的婚禮》（見右圖）的背景中，掛有鏡子的牆面上方清楚地寫著「范艾克在此見證」。這個美麗的書寫字體不僅使這幅作品成為一份獨一無二的婚禮證書，同時更顯示了畫家的觀看角度。畫家范艾克在此處並非創造出一個想像的空間，而是捕捉眼前真實世界的片段。

物件外的說明文字

作品中的文字與畫面物件並非總是自然融合。當文字做為插入說明之用時，畫面中的文與圖則屬於各自獨立的元素。羅賽蒂《但丁之愛》（見右圖）中的愛神站在日月星辰的中間，而日月中的文字是摘自但丁《新生》中的句子，對角線上的文句則取自《神曲》。畫面中的文與圖共同指向文本脈絡，產生另一層解讀的意義。這是介於插圖與說明文字間的圖文關係。

作品中的說明文字在宗教繪畫中頗為常見，例如小霍爾班的《新舊約寓言》（附圖28），畫中舊約的律法與新約的救贖以嚴謹的對稱形式加以對照。左右兩邊的物件皆有文字標示，以更清楚彰顯說教的目的；如畫面左下角的骷髏顯示罪的代價乃是「死亡」，而右邊相對的基督則是踐踏著死亡從墓中復活，一旁的題字是「我們的勝利」。此處畫面不單只是虛擬世界的呈現，而是進一步的說明與教化功能。

圖中文字特寫

阿諾非尼的婚禮
范艾克，1434年，油畫，82.2×60公分，倫敦，國家藝廊

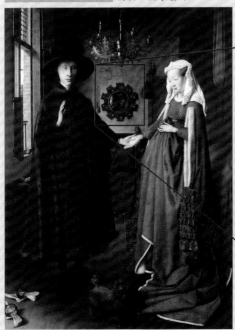

這面凸鏡映照出新婚者的背影，還可看見其他人物，可能也包括畫家本人，以呼應牆上銘刻文字的意義。

藝術家的簽名
背景牆上的簽名「1434年范艾克在此見證」使畫作更增加一層真實紀錄的意義。

但丁之愛
羅賽蒂，約1860年，墨水筆，20×24公分，英國，伯明罕美術館

作品中的說明文字
羅賽蒂的畫作主題有許多出自但丁的作品，這幅草稿也不例外，畫中的文字同時闡明了愛神與日月並置的構圖意涵。

● 對角線的文字是《神曲》中的句子：「由於愛使日月星辰運行」。

● 代表愛神的天使，藉以連結但丁對碧翠絲的愛慕。

● 環繞在日、月旁的文字，書寫著《新生》中對碧翠絲的讚詞。

與文字相呼應的插畫

插畫中的圖文關係相當特殊而複雜。在插畫作品中，文字與圖像既相輔相成又各自獨立。除了必須在內容與風格上相互呼應之外，插圖與文本間的配置形式亦在圖文關聯上扮演著極重要的意義。

傳統的插畫形式是將插畫與文本各自印於不同的頁面上。這種圖文分隔的插頁式版面較無法突顯出圖文間的呼應關係，但卻較能強調出圖文獨立的意味；表示圖像並不從屬於文本之下，而是獨立的嶄新創作。

另一種形式則是圖文相間的版面配置。波納爾替象徵詩人魏崙的《平行》（見右圖）詩集製作插畫時，便是在書頁邊緣的空白處描出即興式的圖畫，圍繞在文字周遭。魏崙的這首詩作是歌頌當時無法見容於社會的女同性戀情誼，而畫家的插圖則以玫瑰般的色彩喚起詩句中的浪漫詩意，達成文字與插畫間的完美融合。

更緊密的插畫形式則是圖文融合。夏卡爾在《哀愁》插圖系列的一幅〈持槍男子〉（見右圖）中，男子所持的獵槍上便直接書寫著文本的其中一行詩句，使圖文相照的關係更為緊密。此外，插畫書籍的書名頁或卷頭插畫是圖文融合的特殊範例。在布雷克的《賽兒書》詩作插畫中（附圖29），書名的印刷字便與周遭的圖畫世界產生互動。「賽兒」（THEL）的名字是由印刷字母書寫，字母上攀附著不同姿態的人物，暗示著主角與詩中人物的互動，而斜體字的「書」（BOOK）則與周遭植物形式相合。此時的圖與文融合於同一脈絡之中，產生另一種新的圖像創作。

圖文各自獨立的文字畫

另一種特殊的圖文關係是文字畫，所謂的「文字畫」同樣是圖文相融合的範例；但文字並非依附著圖像物件或是從旁加入，而是獨立對等的關係。例如馬格利特的《夢的關鍵》（見右圖），乍看之下彷彿教科書的單字教學插圖，但實際上圖畫與文字內容並無法配合。此處的文字顯然並非僅是單純說明之用，而是可做為獨立於畫面物件外的另一種圖像。而馬格利特的另一幅作品《圖像的叛逆》（附圖30）更是直接接了當的圖像反叛，在一根顯然是煙斗的圖像之下，畫家書寫著「這不是一根煙斗」的斗大字樣。此處文字一方面可以提醒讀者，符號不見得能指涉真實的物件；另一方面，文字也可以不具說明的功用，而是同為圖像內容的文字畫。

插畫的文圖配置比較

《平行》插畫

波納爾，1900年，石版畫，
巴黎，出版商：佛拉

插圖圍繞在文字周圍，圖像與
文字的關係既融合又獨立。

《哀愁》插畫

持槍男子，夏卡爾，
1919-1920年，墨水筆，
聖保羅，藝術家本人收藏

文本文字直接與插圖物
件結合，文字也成了裝
飾圖畫的一部分。

文圖相呼應的插畫
搭配文字作品的插畫，必須
與文字內容互相呼應，除了
賞心悅目之外，圖畫也具體
呈現文本的意義。

文字畫的示範

夢的關鍵

馬格利特，1930年，
油畫，60×38公分，
巴黎，私人收藏

文字與圖像各自獨立
六個法文單字由左至右、由
上至下分別是：槐樹、月
亮、雪、天花板、暴風雨、
沙漠，和物件的圖像皆不相
合，使畫中文字產生了說明
作用以外的意義。

4

空間透視

在前一篇的「畫面構成」中，探討的是個別物件在繪畫平面中的組合關係；本篇則進一步介紹「透視」的概念，觀察畫家們如何在二度空間的繪畫中，營造出三度空間的效果。從產生空間感的基本技法，到成熟理性的線性透視，以致對透視呈現的反動及突破，可看出西方對空間概念的思考演變。而藉由東西方或歐洲南北方的透視體系比較，將體會出人們對作品、世界與自身的不同觀看角度。

學習重點

- 釐清二度平面到三度空間的概念
- 區別平面構圖與刻意追求平面性的作品
- 空間營造的基本技巧有哪些？
- 什麼是線性透視法？
- 不同的觀看角度在意義上有何區別？
- 東西方繪畫的透視方式有何不同？

二度平面

「圖畫」是種平面的創作，而在二度空間上產生三度空間的視覺效果，則是畫家們所製造的幻覺技法。這種從平面製造出有深度的錯覺，可說是空間透視的開始。而平面性的構圖本身，也有另一種吸引人的美感。

平面構圖的特性

　　早期的繪畫並無追求三度空間的做法，畫中物件以平行的方式排列在畫面上，無論是古埃及壁畫或是希臘浮雕，都不難發現這種二度空間式的構圖。隨著繪畫的發展，畫面中開始出現了「後退」的表現，畫家們企圖在平面畫紙上營造出空間意味。但直到中世紀時，構圖上的「近大遠小」等概念尚未成熟，因此並不會使人感到眼前展現的是另一個如真似幻的空間。例如在喬托的《聖方濟接受聖痕》（見右圖）中，可看出人物與周遭景物缺少了空間比例大小的關係；人物的比例被誇張地放大，而前後方的房屋與樹木並無遠近上的不同。

　　事實上，直到十五世紀的線性透視法出現之前，西洋繪畫大多仍是一片平面構築的世界。以十四世紀的《威爾登雙聯畫》（見右圖）為例，左邊的施洗約翰與皇族成員們排列在同一平面上，而接受加冕的查理二世彷彿是緊貼著他們跪在地上；右邊的聖母子與天使們則更顯示了平面性的繪畫特色，成群的天使們圍繞在比例明顯較大的馬利亞四周，馬利亞身後一字排開的天使阻擋了畫面繼續後退的可能。此外，平塗的金箔背景連結著兩邊的畫面，更使人物們彷彿站立在舞台般的有限空間中。

追求平面性構圖

　　在線性透視法出現之後，西方繪畫展開了前所未有的空間革命（見第70頁）。然而，現代繪畫卻開始出現對原始平面構圖的追求。在透視法所營造出的三度空間幻覺長期主宰了繪畫模式之後，平面性的構圖反而形成一種別具風味的美感，深深吸引著渴望創新的藝術家們。早期繪畫的平面表現是由於尚未開展深度幻覺的技法，而現代藝術則是刻意追求平面性的精神。在第一篇介紹過馬諦斯的作品《餐桌上》（附圖31），便是抹除所有深度表現，專心尋求平面效果的例子。另外如布雷克的插畫作品《當晨星合唱時》（附圖15），畫家同樣刻意將人物平行排列，呈現出如古代浮雕般的帶狀構圖。此時的繪畫追求的不再是深度幻覺，而是平面構圖本身的魅力。

不同平面構圖的比較

死者之書

古埃及畫作，約西元前1300年，草紙上色，39.5×7公分，倫敦，大英博物館

- 神靈組成的陪審團。

- 死者的心臟（良心）接受天平的秤量，決定其是否能得到永生。

- 死者接受冥王奧賽利斯的最後審判。

《死者之書》是古埃及的陪葬品，以求死者能逢凶化吉到極樂世界去，其中分屬不同時空的場景同時呈現在單一平面上，畫中完全是平面的空間表現。呈現出人神共存的世界，也反映出古埃及人對神明的虔誠信仰。

聖方濟接受聖痕

喬托，約1295-1300年，畫板，313×163公分，巴黎，羅浮宮

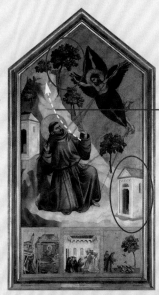

- 畫家已能利用向後延伸的坡地表現出空間感。

此幅畫中，人物被明顯地放大比例，前後景的物件尚無近大遠小的概念。

威爾頓雙聯畫

作者不詳，1395-1399年，蛋彩，每幅各為57×29.2公分，倫敦，國家藝廊

- 畫中背景皆以金箔平塗，以及右幅圍繞聖母背後、平行排列的天使，使畫面彷彿設在淺近的舞台空間上，空間感若有似無。

- 跪在地上的英王查理二世與其後的三位聖者，排列在同一平面，遠近的區隔並不明顯。

空間營造

從二度平面上製造出三度空間其實並不困難。例如，只要一條簡單的地平線便能使畫面產生空間的深度感；幾筆線條便能勾勒出地面、邊牆及背景的意味，營造出向後凹進的室內場景。事實上，繪畫中的空間感便是以各種技法經營出的幻覺世界。

重疊與縮小

「重疊」便是一種創造空間感的基本做法。當兩者以上的物件重疊在畫面中時，便會產生遠近的關係；最靠近觀者的物件會是最清楚完整的，而較遠的物件則可能會被遮去部分形體。以杜勒的《四使徒》（見右圖）為例，披紅袍的聖約翰與白袍的聖保羅在觀者面前完整呈現，他們的身影則分別重疊在後方的聖彼得與聖馬可上。觀者可輕易辨識出距離較近的一位，空間的遠近效果因此清楚產生。

「近大遠小」同樣是產生空間感的重要關鍵。利用比例的變化，前景的景物最大，距離愈遠則尺寸愈小，如此可呈現出空間的深度感。先前提過的拉斐爾《雅典學院》（附圖32）中，散聚在階梯前方的人物尺寸顯然大於中景的哲學家，而畫面上方的拱頂更是一層層地逐漸縮小。

前縮法的運用

「前縮法」指的是描繪深入畫面空間、和觀者本身形成直角的物件時，畫家縮短物件的比例，使物件產生符合觀看角度的做法。古埃及壁畫一律採取最能表現出物件特色的角度，以人物的全身像為例，頭的部分常以側面輪廓呈現，身體則呈正面，而腳掌又回復側面的描繪等。若要表現出不同的角度，例如從正面方向描繪人的腳掌部分時，便需借助於前縮法的使用。前縮法會使物件看起來變短，甚至少了某一部分，這種看似不自然的做法是為了符合觀者的視覺經驗，可說是透視法的重要基礎。

前縮法也可以用在完整物件上。在烏切洛的《聖羅曼諾戰役》（附圖33）中，左下角向前俯伏的士兵軀體顯得格外短小，這是稍嫌生硬的前縮法運用。由於前縮法需要較高的技巧，更有畫家刻意追求這種難度表現。曼帖那便是一名向困難挑戰的畫家，他多次描繪以前縮法為主要構圖的作品。在《死去的基督》（見右圖）中，為了表現從基督腳前望去的角度，基督的身軀比例便明顯地縮短。但由於對基督的強調，畫家又特別放大基督的頭部描繪，使頭部實際看來並不符合正確的前縮法比例。

從平面營造空間感的方法

水平線的利用

水平線是地面或地板的基礎，描繪戶外的水平線就形成地面與天空的分界。

對角線的利用

對角線賦予空間深度或距離。位於左或右對角線上的物件則有助於塑造空間感。

近大遠小的比例

愈靠近觀者的物件，比例會愈大，以符合視覺經驗的做法營造空間感。

重疊法與前縮法的運用

四使徒

杜勒，1526年，油畫，216×76.2公分，慕尼黑，古代美術館

穿白袍的聖保羅是新教精神之父，遮住了後方福音書作者聖馬可。

穿紅袍的聖約翰是耶穌最喜愛的門徒，遮住了羅馬教皇權威的創立者聖彼德。

前後重疊的人物，使人輕易地分辨遠近關係，同時也暗示著人物的重要順序。畫家藉此凸顯新教的重要性。

死去的基督

曼帖那，約1490年，蛋彩，67.9×81公分，米蘭，布雷拉美術館

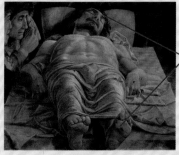

在一般前縮法表現中，愈遠的物體比例愈小，愈近則愈大。畫中基督的身軀雖按照前縮法原則縮短了，可是基督頭部則是為了強調而刻意放大。

線性透視

「透視」意味著繪畫中呈現空間的方式。而起源於文藝復興時期義大利的線性透視法，則主導了大多數西方繪畫在空間上的布局概念。

什麼是線性透視？

在中世紀時，西方畫家們便嘗試著以不同的方式暗示空間表現，直到十五世紀透視法理論才逐漸成形。建築師布魯內勒斯基是首位將透視法應用在繪畫上的人，而西元一四三五年亞伯提建立了透視法的理論體系。

線性透視是種相當科學性的繪畫模式，它利用視覺作用的原理，由消失點和兩條以上的平行線構築而成。原則上，畫家會先設定一個消失點，而在實際空間中所有與觀者視線平行的線條，看起來都會趨集於這個點上。例如，當我們從鐵軌中間往遠方望去時，鐵軌的兩條線最後彷彿交會在一點上，這便是視覺上的消失點。

在線性透視中，構圖完全依照觀者的視覺經驗進行，空間中的平行線條都會往消失點的方向延伸而去。線性透視呈現出一個以固定視點觀看的角度，打造了一個以觀者為主角的幻覺空間。於是，繪畫不再只是獨立存在的世界，而是依賴觀看的進行才產生完整的意義。

創造擬真的空間感

線性透視在許多畫作中都可找到明顯例子。例如，在達文西的《最後晚餐》（見右圖）中，天花板與掛氈的線條全可聚集於基督頭上，基督頭部正是畫面中預設的消失點。在一般的理解上，左右側牆面上的掛氈應呈矩形且大小相同；但為了符合視覺經驗，畫家將掛氈線條往中央集中，使掛氈不僅呈現梯形模樣，距離較遠的掛氈也隨之縮小。這樣的做法使畫面產生一個後退的空間，觀者的視點設定在面對基督的正前方。因此，這幅描繪在教堂牆面上的壁畫，乍看之下幾乎讓人誤以為是牆面挖空出去的一個真實房間。

線性透視法不僅可用於室內空間上，戶外的風景也具有同樣原則。以霍伯馬的《林蔭大道》（見右圖）為例，畫中的消失點位於地平線下方，而道路兩側及樹木頂峰連成的線條皆朝中央消失點趨進。由於配合視覺作用的緣故，兩旁的樹木雖是同樣高度，但在透視法的經營下，愈遠的樹木顯得愈矮，因此能夠產生朝遠方空間退去的錯覺。

線性透視示意圖

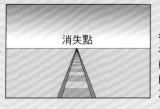

地平線　消失點

從鐵軌中間望向遠方，在視覺上，兩條平行的軌道會在遠處地平線上的某一點交會，此點即為消失點。

線性透視的應用①：室內空間

最後晚餐　達文西，約1495-1498年，壁畫，460×856公分，米蘭，聖母感恩堂

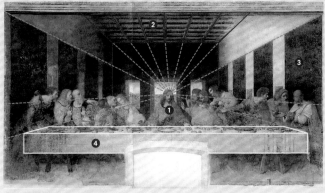

❶ 消失點位於基督的頭部，由此延伸出天花板及兩側掛氈的線條，使得基督背後形成後退的空間。
❷ 與畫面平行的天花板寬度逐漸向後縮，愈寬的愈近、愈窄的愈遠。
❸ 兩側掛氈呈現梯形，漸次向中央縮小。
❹ 桌子的形狀符合觀看時的視覺經驗，略呈梯形。

線性透視的應用②：戶外空間

林蔭大道　霍伯馬，1689年，油畫，103.5×141公分，倫敦，國家藝廊

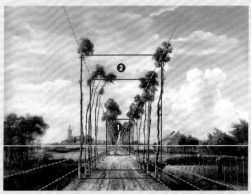

❶ 在視覺經驗中，趨向遠方的線條看來彷彿交會於一點之上，而畫面所有線條的交會處便是透視法中的消失點。

❷ 兩旁沿著道路的樹木依循「近大遠小」的比例排列，愈遠處的林蔭大道愈窄，產生朝遠方空間退去的錯覺。

地平線

預設視點

在線性透視圖中，除了地平線以外，所有線條皆朝消失點趨集。消失點所在的位置便意味著觀者的視線位置，消失點的高低因此決定了畫面中的觀看角度。如右上方圖解所示，若消失點位於主要物件之下，觀者的視點也因此低於物件位置，於是形成仰視的畫面；相反地，若消失點位於物件之上，觀者便是由上方角度俯瞰物件。

消失點的位置於是決定了觀看角度的上下左右。例如在馬薩其歐的《聖三位一體》（見右圖）中，消失點位於祭壇兩名捐贈者跪坐之處，正符合一般中等身高的觀者視線位置。因此，畫面的上半部屬於仰視的觀看角度，而畫面下半部的祭壇基座則是由上往下觀看。另外，布魯哲爾的《雪地獵人》（見右圖）則是將消失點置於畫面偏右處，使觀者的視線隨著樹木與農田邊線往右方延伸，令人產生冬日狩獵的茫茫無盡之感。

有些畫家更進一步利用預設視點的變化，達成特殊的構圖。例如柯瑞喬的《聖母升天》（附圖34），便是完全以仰視角度構成的畫面。《聖母升天》是一幅繪在教堂圓頂上的壁畫，畫中的消失點位於圓頂中央。柯瑞喬利用建築本身的特色，將教堂圓頂繪製成一片開闊的天空幻象，而其中簇擁聖母升天的人物全都以仰視角度呈現，站在下方的觀眾看見的是人物的下半身和以前縮法繪成的上半身。這種預設視點的構圖，更加混淆了真實與虛幻的邊界。

地平線運用

地平線的運用亦影響著觀看角度的變化。畫面中的地平線位置愈高，觀看的位置也隨之升高，因此能製造出俯瞰或仰視的不同視野。地平線的位置常會被安置在畫面上方或下方的三分之一處，這樣的比例容易使觀者產生和諧平衡的感覺。

以《雪地獵人》（見右圖）為例，畫中的地平線高於畫面上方三分之一處，因此製造出的是由山丘往下俯瞰的遼闊視野。另一方面，《代爾夫特風光》（見右圖）則將地平線置於畫面下方約三分之一處，畫面於是為廣闊的藍天白雲留出大片的空間；之前所提的《林蔭大道》（見第73頁）同樣是將地平線安排在下方三分之一處，以凸顯路旁樹木高聳連綿的氣勢。此時觀者的角度便是立於地面，抬頭仰望天空的角度。

大氣透視法

「大氣透視法」指的是將遠處景物描繪成朦朧的感覺，彷彿籠罩在霧氣一般。由於眼睛在眺望遠方時，愈遠的物體會愈難以看清，因此大氣透視是線性透視近大遠小的原則外，使畫面更符合視覺經驗的做法。達文西是首先發表出大氣透視法的畫家，《蒙娜麗莎》（附圖3）身後的山水便是以這種朦朧畫法繪製而成。

仰視與俯瞰示意圖

仰視角度

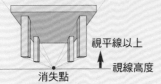

視平線以上

視線高度

消失點

俯瞰角度

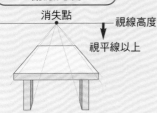

消失點

視線高度

視平線以上

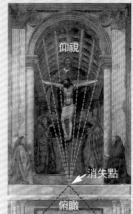

仰視

消失點

視線高度

俯瞰

聖三位一體

馬薩其歐，
1425-1428年，
濕壁畫，
667×317公分，
佛羅倫斯，
新聖母教堂

地平線高低不同的效果

地平線

俯瞰的廣闊視野
地平線設在畫
面偏高處，創
造從高處俯視
而下的視野。

雪地獵人

布魯哲爾，1565年，
油畫，117×162公分，
維也納，藝術史博物館

● 消失點

消失點偏向右方，使觀者
的視線向右方延伸，畫家
因此創造出一片連綿至山
邊的廣闊平原景緻。

仰視的遼闊天空
地平線設在畫面
偏低處，使觀者
的視線不由自主
地往上延伸，看
見藍天白雲的遼
闊天空。這是由
地面向上仰望的
視野。

代爾夫特風光

維梅爾，約1660-1661年，
油畫，96.5×115.7公分，
海牙，莫瑞修斯美術館

地平線

線性透視的影響

線性透視法出現後，這種預設視點的作畫方式主宰了絕大部分的西方繪畫。它影響了畫家本身的觀看角度，而對線性透視的省思則帶來了進一步的繪畫革新。

後退空間的建構

在線性透視法出現之後，繪畫中的空間表現有了革命性的突破。背景空間有了明顯的後退，不再只是從前的平面表現。構圖上亦開始追求深度的變化，物件不再只是排列在同一平面上，而會產生前後交錯的律動感，使整幅構圖更具有豐富多變的樣貌。

達文西在十五世紀末的作品《最後晚餐》（見右圖）中，室內布景已出現依線性透視繪製的後退空間；而人物則是一字排開，使觀者面對面看見每位人物的姿態與神情。若比較布魯哲爾的《鄉村婚禮》（見右圖），便會發現畫家以類似的場景，企圖打破平面侷限的嘗試。桌子以傾斜的角度向後深入，人物隨著空間的退後而縮小。雖然達文西作品的重要性仍是無可取代，但可由此看出不同時期畫家對空間的不同建構方式。

圖畫模式的專斷

然而，線性透視法的普及卻也造成圖畫模式的獨斷，人們認為唯有符合線性透視原則的構圖才是「正確」的做法。自從亞伯提在著作《論繪畫》中為線性透視法建立了清楚的理論體系後，透視法便被視為對事物真實面貌的「自然」呈現。對當時及之後的人們而言，線性透視便意味著理性與客觀的科學主義精神。

隨著時間的發展，藝術家們開始發現這種繪畫專斷的侷限性。畢竟預設觀者的視野只能呈現單一面向的世界，並無法表現所有的「真實」。此外，若繪畫以忠實呈現自然為最高目的，便難以充分展現抽象及精神等層面。於是在線性透視技法發展極致以後，畫家們又開始汲汲於尋求打破單一視點與空間限制的出路。

南北方不同的透視法觀點

除了南方義大利的人為透視技法之外，歐洲北方的荷蘭繪畫呈現出截然不同的再現模式。正如維梅爾的《代爾夫特風光》（見第75頁）中無框架的自然景象所展現的，荷蘭繪畫中並不預設觀者位置，才安排符合透視法的構圖，而是直接將眼前所見之物盡收於畫布上，彷彿攝影般忠實反映自然的景物；而南方透視法則是假設一名觀者固定的觀看角度，畫面中強調的是人為的觀看，而不是自然的反映。「透視」與「視覺」兩種南北方的相對模式因此形成。

攝影暗箱的技法

荷蘭繪畫強調的是忠實複製自然，這其實與攝影暗箱的技法息息相關。攝影暗箱是利用光學原理，將外界物體折射至內部，投射出上下顛倒的影像，為畫家提供了複製畫面的參考。這種如同攝影投射般、複製自然的精神正是荷蘭繪畫中所推崇的。攝影暗箱也可能造成藝術家對儀器的盲目倚賴，但同時也為人為透視法提供另一種選擇。

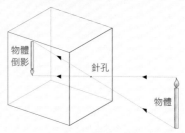

物體倒影

針孔

物體

後退空間的變化

最後晚餐　達文西，約1495-1498年，壁畫，460×856公分，米蘭，聖母感恩堂

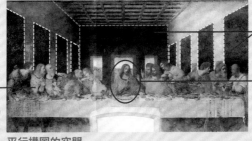

運用線性透視的技法，建構後退的空間。

主角基督位於畫面明顯可見的正中央。

一字排開的方式使每個人物的姿態、神情都展現在觀者眼前。

平行構圖的空間
畫家將一字排開的人物安置在後退的空間中。人物如舞台般平行排列，拉近了面對壁畫的觀者與畫中人物的距離。

鄉村婚禮　布魯哲爾，約1568年，油畫，114×164公分，維也納，藝術史博物館

縮小的人群讓畫面朝此方向後退。

對角線構圖的空間
同樣是一字排開坐在桌邊的場景，但對角線的構圖與角落的縮小人群，使畫面產生明顯的後退感。

主角新娘雖位於長桌的中央，但在畫中的位置卻不明顯；因此畫家以背後的黑色帷幕強調出主角位置，類似《最後晚餐》中基督背後矩形窗戶的作用。

空間延伸

由於線性透視的規則，畫家只能呈現單一面向的角度。於是在透視法被顛覆之前，畫家們便嘗試在不違反透視原則下，盡可能在構圖中呈現更多的層面，其中經常利用的技法之一便是鏡像的功能。

鏡子的運用

由於鏡子能夠反射出預設觀者無法見到的另一面向，鏡子的運用可說是透視法掌控下的變通途徑。「鏡子」一向是美女梳妝主題中不可或缺的道具，而畫家們也發覺它可以增添構圖表現上的變化性。維拉斯奎茲的《維納斯梳妝》（附圖35）便安排一位小愛神扶著鏡子，使觀者可以盡情欣賞維納斯背部的優美弧線，同時又可以一窺這位美之女神的臉部面容。這種做法可以呈現出物件的不同面向，但缺點是只能展現片段且分離的影像。

而在維梅爾的《音樂課》（見右圖）中，畫家也利用了鏡子的反射功能。畫面中正在練琴的女孩背對著觀者，但觀者卻能從她面前懸掛的鏡子，看見她正望向一旁的鋼琴教師。有趣的是，鏡子中除了女孩的面孔外，還呈現出不同面向的空間；在女孩身後的大提琴並未出現在鏡中，取而代之的卻是畫家的畫架一角，因此弔詭地點出了畫家的存在。

預設觀者的突破

藉由鏡像的運用，畫家不僅可以展現出主題的各部分，更可進一步顛覆透視空間所限制的預設觀者視點。

在第三篇介紹過的范艾克《阿諾非尼的婚禮》（見第63頁）細部圖解中，若我們仔細觀察兩名男女主角背後牆上的凸面圓鏡，便會發現鏡中正好映出了聚在門口見證著婚禮儀式進行的眾人身影。鏡像顯示出眾人與畫家站立的位置乃是主角的正對面，也就是與觀者相同的位置。整幅畫作因此產生雙重意義：一方面預設觀者的角色不復存在，因眼前的這幅景象呈現的是一片完全獨立封閉的空間；另一方面，由於觀者的位置與鏡中的眾人重疊，觀者實際上是親身參與了這場婚禮儀式的進行，使得觀者被拉入畫中，成為全體的一部分。

類似的手法亦出現在維拉斯奎茲的《宮女》（見右圖）中，並且獲得進一步的運用。在背景牆上的鏡子中，國王與王后的身影出現其中，因此他們實際上是站在與觀者相同的位置；而站在畫面左方的畫家維拉斯奎茲本人，正為這對王室配偶繪製肖像，他的視線直接與觀者相接。於是，《宮女》一方面展示了清晰理性的空間安排，另一方面卻也顛覆了單一視點的觀賞模式，使我們重新思索作品、觀者與世界的關聯。

鏡像運用的效果

音樂課 維梅爾，1662-1665年，油畫，73.3×64.5公分，倫敦，白金漢宮

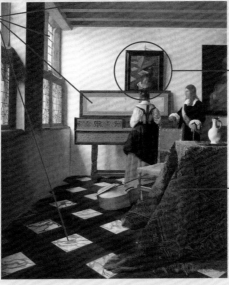

畫作的構圖回應著音樂的主題，因此具有相當的幾何性。天花板、琴蓋與左邊牆面窗戶形成清晰的垂直關係，地板的菱形圖案亦加強了幾何意味。

從鏡中反射另一個面向
畫家利用鏡子的功能，使單一角度的構圖呈現出不同的面向。鏡子不僅照出了女孩的正面臉孔，也若隱若現地呈現出畫家存在的空間。

鏡子中映照出少女練琴時的神情，並隱約出現畫家的畫架一角。

畫面右前方鋪著厚重桌布的桌子，隔開了觀者與畫中人物的距離，觀者彷彿在一段距離之外窺看著畫中動作的進行。

宮女 維拉斯奎茲，1656年，油畫，323×276公分，馬德里，普拉多美術館

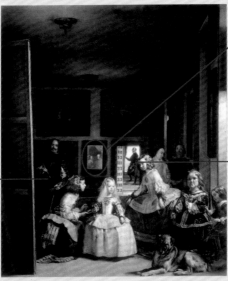

突破空間的限制
運用透視法繪成具有真實感的室內空間中，視覺的焦點雖然是畫中由兩位宮女包圍的小公主，卻由於鏡子影像的運用、敞開房門的安排、直視觀者位置的畫家，使得封閉的空間內呈現更多的面向。

畫家本人出現在畫中，不但意味著事件的見證，也顛覆了一般畫家與模特兒的位置與定義。

鏡中出現國王與王后，他們就站在與觀者相等的位置，是畫面左方的畫家正在繪製的對象。

站在門邊的男侍從將房間大門敞開，使畫面空間再度產生了另一面向的延伸可能。

多元透視

空間的延伸與突破一向是畫家們關注的重點。在單消失點的透視圖之外，尚有二個或三個消失點的構圖模式；而到了近現代繪畫中，更達成同時呈現多層面向構圖的可能。

多視點構圖

　　除了位於中央的消失點外，較常見到的是雙消失點的構圖。雙消失點的結構大致如右上方圖解所示，兩個消失點設於畫面兩側，其中的線條則分別趨向於左右兩邊的消失點。這種做法能夠製造出特殊角度的視野，因此又稱為角度透視法。中央物件顯得較大而向前突出，兩側物件則較小且向兩邊散去。林布蘭的《夜巡》（附圖36）便可看出這種技法的運用，中央的將領比例較大且突出，兩側的群眾則顯得較小，且排成線狀向兩邊趨散。

　　而在薩恩瑞登描繪的《烏特列支的布克教堂內部》（見右圖）中，更展現了另一種空間體系。畫面的右方是一座高大的牆面，畫面中央與左方由圓柱隔開，地面的線條則朝向不同的方向延伸，因此呈現出相隔的透視空間。薩恩瑞登以嶄新的構圖表現畫面，觀者的視線不由自主地在畫面中上下左右地移動，而非固定於單一位置的觀看。這也顯示出北方荷蘭繪畫中強調的是對所見之物的見證，而不是將某個事件或場合做出戲劇化的呈現。

多層面向的呈現

　　由於不滿透視法的限制，畫家們始終不斷嘗試著同時呈現多元面向的可能。這個問題在二十世紀藝術家畢卡索身上得到了解決。若觀看畢卡索一九○七年的《亞維儂姑娘》（見右圖），便會發現畫面右下方坐著的女郎臉部顯得格外奇特。畫家在這名人物身上同時展現出正面與側面輪廓，這幅作品乍看之下雖然令人感到愕然，卻也證實著繪畫革命的開展。

　　在《亞維儂姑娘》之後，畢卡索與搭檔布拉克正式發展出「分析立體派」的革命風格。他徹底打破線性透視的單一性，不斷在作品中嘗試多元組合，有時單一主題便被拆解為多層面向所組成的物體，是名符其實的分析解構做法。在《鏡前少女》（見右圖）的作品中，鏡外的女郎面容便呈現雷同《亞維儂姑娘》中右下方女子臉部的正、側面結合，而鏡像的運用更加強了多層面向的實驗。線性透視自此完全顛覆，繪畫因此走向全新的領域。

角度透視法示意圖

角度透視法利用兩個消失點、一條地平線、數條斜線、尺寸比例、重疊法及明暗變化，創造出三度空間的效果。

消失點

地平線

消失點

多視點構圖範例

烏特列支的布克教堂內部

薩恩瑞登，1644年，油畫，60×50公分，倫敦，國家藝廊

● 刻意挑高的天頂不僅展現出教堂建築中複雜優美的拱形結構，也為觀者呈現向上仰望的視野。

製造特殊角度視野的變化
畫面並非固定於單一角度的觀看，觀者的視線彷彿在空間內上下左右地移動。

● 地面的線條並非趨進於相同的消失點，而是分屬前後不同的透視結構。

● 前景的男孩正在教堂牆壁上塗鴉，觀者的視線彷彿即將跟隨著男孩的腳步，在教堂內四處遊走探險。

呈現多元面向的畫作

亞維儂姑娘

畢卡索，1907年，油畫，243.9×233.7公分，紐約，現代美術館

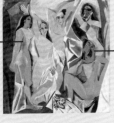

● 畫家以幾何化的平面、層次分明的色塊來表現人體。

● 變形的臉孔其實是正、側面輪廓的組合，產生視覺強烈衝擊。

畢卡索從非洲雕刻與面具得到啟發，將女人的臉部與身體以不同角度的透視法組合一起，跳脫以往線性透視法的規範。

鏡前少女

畢卡索，1932年，油畫，162.3×130.2公分，紐約，現代美術館

● 鏡內少女的樣貌被重新安排、拼貼，形成超脫現實的空間延伸。

● 鏡外少女的臉部是由正、側面組合而成。身體也以相同手法構成。

● 扶著鏡框的手，同時連結鏡外與鏡內的少女。

此幅作品將不同視點的觀察結果組合在同一畫面中，完全顛覆了線性透視法，成了大膽而創新的畫作。

中國繪畫的透視

為了更清楚空間透視的概念與類型，本節特別舉出東方的透視理念加以比較。相對於西方理性而科學化的透視法則，東方繪畫的空間概念則是一套完全不同的體系。

東方透視的類型

在中國繪畫的空間裡，並不常出現具有消失點的線性透視構圖。尤其在中國獨有的卷軸中，觀者是慢慢展開眼前的世界，因此畫家並不急著表現出一個單一視點的畫面，相鄰的物件有可能呈現出不同的透視角度。

若按照北宋畫家郭熙於〈林泉高致〉文中的說法，中國繪畫對於距離與空間的呈現可分為三種主要類型，即高遠、平遠與深遠。

范寬的《谿山行旅圖》（見右圖）便是採用高遠的透視類型。高聳垂直的山脈貫穿畫面中軸，直聳雲霄，觀者的視點乃是站在平地上抬頭仰望。而董源的《瀟湘圖卷》（見右圖）則展現出河對岸的山景，觀者具有左右寬闊的平遠視野，茫茫江水增添了飄渺的空間感，屬於平遠的類型。至於王蒙的《具區林屋圖》（見右圖）則屬於深遠的類型。山景連綿不斷，畫家藉由蜿蜒重疊的小徑與溪水，使觀者產生極目遠眺的視野。

東方與西方思維的差異

繪畫的透視技法實際上反映的是東西方思考體系的差異。

若審視李成的《晴巒蕭寺圖》（附圖37），我們會發現畫面上中下三段的物件皆清晰可辨，呈現平視時的正面形貌。然而，依照線性透視法的規則而言，若視點落於畫面中段，則中段以下的物件理應採取俯視角度，而不應如畫中所呈現的水平視野。事實上，中國繪畫中所強調的乃是對理想意境的描寫，而非如西方繪畫所追求的符合眼見自然。因此，構圖中是否符合透視空間一向不是中國畫家所關注的重點，他們在乎的乃是氣韻的呈現，以及引人入勝的賞玩空間。在中國繪畫中，觀者可以輕易地遊走於畫中世界，清晰平視的物件乃是為主觀的視野所構築，而非為客觀的自然所描繪。

繪畫的透視體系反映出了東西方的思維模式。東方著重的是內心意境，因此發展出強調內省與內在悟性的哲理；西方則著重眼睛所見的真實，於是較能發展出理性科學與邏輯思考的系統。其中並無孰優孰劣之分，只有兩種不同的人類潛能，交會時則彼此吸取優點，開展出繪畫的新紀元。

中國繪畫的透視法

谿山行旅圖

范寬，北宋，絹本設色，206.3×103.3公分，臺北，國立故宮博物院

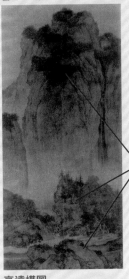

畫中分為近景、中景與遠景三段，近景大石橫臥，中景分成左右兩處坡石，遠景則以高山矗立當中。

高遠構圖
以垂直高聳的山勢為主軸，使觀者產生仰視的視野，是高遠的特色。

具區林屋圖

王蒙，元代，紙本設色，68.7×42.5公分，臺北，國立故宮博物院

具區是太湖古稱，此圖描繪太湖的秋日山水，層層相疊的山石、坐落其間的樹林、房舍，潺潺河水自山林深處流向眼前逐漸開闊，帶出由遠至近的風光。

深遠構圖
由開放的前景深入後方的背景，觀者的視線被引導進畫面深處，屬於深遠的做法。

瀟湘圖卷

董源，五代十國，絹本設色，50×141.4公分，北京，故宮博物院

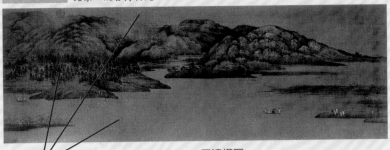

橫向延伸的天空、山巒與江水，呈現江南山水開闊的意象。

平遠構圖
以遼闊平展的江面隔出遠方山景，使觀者的視野開展遠眺，屬於平遠構圖。

5

風格表現

兩幅作品若具有同樣的題材和構圖，但畫家用不同的表現手法而產生不同的風格，仍會使作品產生極大的差異。本篇舉出幾種常見的風格表現方式，以相對的例子進行說明，如靜態與動態的對比，並分析畫家所選擇的模式會產生哪些效果。其他例子包括清晰與隱晦、理想與寫實、合理與荒謬，以及具象與抽象的對比等。但須注意的是，以上的例子並不意味著繪畫只能有兩種極端的表現，也不包括繪畫所有可能的風格。許多作品其實都介於這些模式之間，繪畫的多元風貌因此產生。

學習重點

- 什麼是線性與繪畫性風格？
- 如何分辨清晰與隱晦概念所產生的效果？
- 理想與寫實作品所關注的重點有何不同？
- 什麼是封閉式與劇場性繪畫的特色？
- 為什麼會出現不合理的畫作內容？
- 具象與抽象作品的訴求有何不同？

靜態與動態

在藝術家們互異的風格表現中，靜態與動態是一組常見的對比。動靜的呈現往往與作品中線條與色彩的表現技法相關，但不能直接畫上等號。一般而言，著重線條表現的作品較能產生寧靜與秩序，而強調色彩的作品則易製造鮮活動態的印象。

線性風格的靜態秩序感

著重於線條表現的繪畫意味著畫面中的輪廓流暢穩定，具有明確的線條感。在這類凸顯線性風格的作品中，光影、色彩等繪畫性元素雖然不可或缺，卻都受制於輪廓線條的掌控。例如達文西《最後晚餐》(附圖26)中的明暗對比雖然重要，但光影表現仍在明確線條的管理之下。觀者的視線重心落在物體的形貌本身，畫面呈現的靜止意味大於動態的暗示。

線性繪畫的穩定特色容易產生靜態的秩序感，彷彿將時光定格在畫布上。大衛的作品一向以線條的純淨流暢著稱，他的《馬拉之死》(見右圖)以相當簡化的元素，製造出驚人的力量。除了物件本身明晰的線條輪廓之外，畫面中主角下垂的手臂、垂掛的浴巾，以及浴缸邊的矩形木箱等等，都加強了靜止效果，畫家以嚴謹清晰的構圖、暗沈的背景，並巧妙運用光影的明暗分布，使這幅描繪革命領導者被謀殺的社會事件，提升至聖徒殉教式的意境。

繪畫性風格的動態印象

繪畫性作品正與線性圖畫相反，畫中物件較不具有明確的輪廓。一旦線條的界線開始減弱，物體的形貌便會由朦朧的光影與色彩來表現，光影形成的模糊形象於是成為獨立的要素，顯示繪畫性的力量。不同於線性作品的穩定力量，繪畫性的畫面乃是形成動態的印象。

以輪子的轉動為例，靜止不動的輪子才能看出它的線條輪廓，而快速轉動中的輪子最多只能看見它的色彩與模糊形狀。印象派畫家莫內的《六月卅日的慶典》(見右圖)便是如此，畫面中的物件並非由明確的輪廓所界定，而是由色彩與光影的筆觸揮灑出旗海晃動的效果。

視覺性與觸覺性的對比

由於線性作品的明確輪廓使物體具有實質感，彷彿可用手加以觸摸，因此線性繪畫又被稱為觸覺性繪畫。相對地，在繪畫性的作品中，物件帶來的是強烈的視覺印象，而非輪廓明顯、可觸知的物體形式，因此屬於視覺性繪畫。

肖像畫中也有視覺與觸覺的動靜對比。杜勒的父親肖像畫(見右圖)便是以平滑確實的線條描繪而成，人物的表情靜止不動，這是觸覺可理解的形式。而哈爾斯的畫作《快樂的飲酒人》(見右圖)則相反，人物的眼唇邊緣並沒有以明確線條來界定，彷彿呈現顫動的狀態，這是屬於視覺性的效果。

線性與繪畫性作品的對比

馬拉之死

大衛，1793年，油畫，165×128.3公分，
布魯塞爾，皇家美術館

● 上半部的畫面是毫無界限的虛空，凸顯哀傷、無希望的氛圍。

● 下垂的臂膀、木箱和浴缸形成垂直的布局，物件平滑穩定的線條力量增強了畫面中肅穆的靜止氣氛。

線條與秩序
光影的表現在明確線條的管理下，畫面予人寧靜而有條理的視覺感受。

六月卅日的慶典

莫內，1878年，油畫，81×50公分，
巴黎，奧塞美術館

● 破碎般的色塊組成了旗海搖曳的畫面。

● 無論是人群、樓房，畫中幾乎沒有穩定線條的出現，形成鮮明的動態印象。

色彩與動勢
由朦朧光影與色彩交織出物體的形貌，意味著移動中的形式不斷迅速變化，而使邊界失去焦點。

肖像畫的動靜對比

畫家父親的肖像

杜勒，1490年，油畫，47×39公分，
佛羅倫斯，烏菲茲美術館

快樂的飲酒人

哈爾斯，約1628-1630年，油畫，
81×66.5公分，阿姆斯特丹，國立博物館

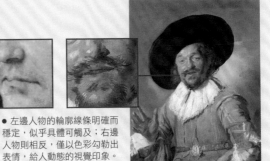

● 左邊人物的輪廓線條明確而穩定，似乎具體可觸及；右邊人物則相反，僅以色彩勾勒出表情，給人動態的視覺印象。

靜態的肖像畫
確實的輪廓線、細緻的色彩描繪，呈現靜態的人像風格。

動態的肖像畫
模糊的邊緣線、揮灑的色彩，凸顯出活躍的神情。

清晰與隱晦

線性與繪畫性作品在某些方面已包含了清晰與隱晦的概念。清晰一向是古典藝術所認可的美感，然而隨著繪畫的進展，畫家們開始追求更複雜的視覺表現，隱晦的概念也因此產生。

技法的對比

　　追求清晰效果的畫家們會盡其所能地把物件細節清楚呈現出來。在相似的靜態場景中，杜勒的版畫《聖傑洛姆》（見右圖）將遠處的物體皆刻畫得一清二楚；相反地，在林布蘭的《沉思的哲學家》（見右圖）中，光線成為畫面的主角，一切物體都顯得模糊而不確定。這種隱晦表現並非僅反映在靜態主題的描繪上，例如呈現動態主題時，雷諾瓦《鞦韆》（附圖38）中的人物便顯得朦朧不清，很難看清光影和色彩以外的細節。

　　除了技法表現外，對於清晰的要求亦包括構圖上的完整呈現。在達文西的《最後晚餐》（附圖26）裡，觀者能清楚看見所有人物的表情，甚至人物的每一隻手都無遺漏。相較於林布蘭的《布商公會的理事》（附圖39），畫面中有六個人卻只有五隻手呈現在觀者眼前。在一般的肖像畫傳統中，多半盡可能追求栩栩如生的完整清晰表現，因此這種只呈現局部重點的做法，相較之下顯得隱晦不明。

主題呈現的對比

　　在圖畫技法或構圖之外，清晰與隱晦的對比亦表現在主題的呈現上。強調技法清晰的作品通常將主題放置中央，盡量使描繪的對象清晰可見，讓觀者可以一目了然畫面的重點。而技法傾向隱晦的作品則否，觀者往往需藉助標題或其他細節的提示，才能掌握畫中的呈現主題。

　　我們不妨比較拉斐爾的《安置墓穴》（見右圖）與布雷克的相同標題作品（見右圖）。「安置墓穴」描寫的是門徒將基督卸下十字架之後，將祂的身體放置墓穴的一幕。拉斐爾的畫作完整呈現出基督的身軀，聖徒的光圈和遠處的十字架背景皆清楚描繪，使人不會錯認眼前的場景。而在布雷克的作品中，人物被簡化為相似的形貌，近乎單一的色彩使畫面顯得朦朧。基督的身軀僅在畫面底部約略呈現，畫中幾乎沒有足以辨識出主題的清楚元素。然而，曖昧的構圖也相對地提升了宗教的靜肅氣氛。

　　另一方面，技法清晰的作品亦可能表現出隱晦的主題。在杜勒的《基督降生》版畫中（附圖40），無論遠近的線條細節皆清晰無比，但基督的馬槽卻隱藏於巨大房舍的一角，使人常忽略主題的存在。

清晰與隱晦的技法表現

聖傑洛姆

杜勒，1514年，雕版版畫，29.1×20.1公分，
卡斯魯赫，藝術收藏館

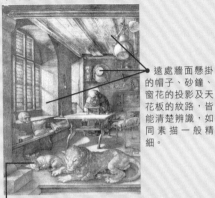

遠處牆面懸掛的帽子、砂鐘、窗花的投影及天花板的紋路，皆能清楚辨識，如同素描一般精細。

除了主角人物外，畫家也仔細刻畫前方動物的毛髮、姿態。

沈思的哲學家

林布蘭，1632年，油畫，28×34公分，
巴黎，羅浮宮

畫家以光線為主角，僅對光線所照之處稍加描繪。

周遭環境及人物彷彿消融在光影之中，顯得模糊不清。

左圖的畫家以清楚具體的描繪方式，勾勒出人物及周圍景色，強調畫作的細節。相對於右圖，畫家追求光影朦朧的氣氛，以凸顯主角在沈思的一刻。

主題呈現對比的作品

安置墓穴

拉斐爾，1507年，油畫，
184×176公分，羅馬，波各賽美術館

聖徒哀傷的神情、頭上的光圈，每個人物的姿態都清晰可辨。

畫作背景及遠方的十字架皆清楚描繪。

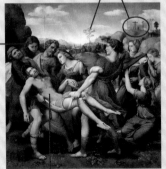

基督蒼白的臉龐、垂下的身軀，予人清楚而強烈的印象。

安置墓穴

布雷克，約1805年，版畫上水彩，
41.7×31公分，倫敦，泰特藝廊

畫中的門徒皆以同色系的斗篷包住身軀、姿勢相似，無法清楚區別。

身著白衣的基督被放置下方，並未刻意凸顯其身分。

左圖畫作的場景、人物完全呼應主題的意涵，讓人一目了然。相反地，右圖畫作的色彩單調、人物形貌模糊，作品主題顯得曖昧不清，但也傳達出靜肅的氛圍。

理想與寫實

在畫家描繪欲表現的主題時，有兩種相對心態是經常出現的：一種是盡力追求心目中的理想形貌，另一種則是忠實呈現主題原有的面貌。雖然藝術並非只有這兩種解決之道，但理想或寫實無疑是藝術家長久思索的議題。

理想美

理想化的畫家傾向將自然的缺點瑕疵加以修飾，使它呈現出心目中理想的面貌，他們對自然的觀察乃是經過自身的選擇後，才呈現在畫面上。以新古典代表畫家安格爾為例，在他的《大浴女》中（見右圖），裸女的背影呈現出完美平滑的曲線與質感，顯然是畫家的巧手經營；而經過細心冷靜構圖的畫面，更是出於畫家刻意的選擇與安排。事實上，傾向理想化的畫家心中已具備一定的美感標準，事物的真實外貌並不能束縛他們的眼光，《大浴女》已為觀者呈現出理想美的典範。

寫實自然

相對於追求理想美的畫家，強調寫實的畫家則力求忠於自然。他們的觀察審慎而敏銳，甚至刻意將不完美之處呈現在觀者眼前。庫爾貝便是這樣一位畫家，他的作品以寫實為出發點，從不刻意美化眼前的世界。由於對現實的關注，他和其追隨者經常著眼於社會題材。他的代表作《奧南的葬禮》（見右圖）描繪的是一場平凡的鄉間葬禮，參與的神職人員與親友都是隨處可見的社會大眾，遠處的十字架主導著鄉村的穩定精神。畫家為日常生活中的嚴肅時刻做出忠實的紀錄，也為畫面賦予寧靜而持續的力量。

為藝術或為真實？

一般而言，追求理想的畫家強調美的崇高性，他們的作品通常展現愉悅的視覺感且易於理解。另一方面，寫實化的畫家則認為真實乃是美的來源，自然的樸實精神才是必須追求的。以今日的眼光看來，兩者並無孰優孰劣之分，而是關注重點不同的分別。

卡拉瓦喬就曾為理想與寫實的不同關注焦點而畫了兩幅相同主題的作品。當他為羅馬一座教堂繪製壇畫《聖馬太像》（見右圖）時，他將這位使徒描繪成樸拙的平民模樣，而由天使牽引他的手寫下福音書著作。然而保守人士卻認為如此寫實的面貌是對聖人的不敬，於是畫家改製另一幅作品（見右圖），雖然符合了眾人心目中的理想形貌，卻似乎較原圖少了一絲真摯氣息。

寫實主義

十九世紀中葉時，基於對浪漫主義的回應，逐漸形成了一股追求寫實的潮流。寫實主義的精神在於追求自然，認為藝術不應要求美化，而應著重觀察。代表的寫實主義畫家如庫爾貝、杜米埃、米勒等等。

理想與寫實的對比

大浴女

安格爾，1808年，油畫，
146×98公分，巴黎，羅浮宮

畫面的構圖勻稱，並以
最精緻的線條來表現。

畫家呈現裸女完美平滑的
背影曲線。

完美比例的理想畫作
這是經過畫家縝密的觀察
後，精心布局的畫面，無
論是人體描繪、光影表
現，流露出溫暖肉慾的題
材。

遠處的十字架象徵穩定村莊的力量。

奧南的葬禮

庫爾貝，1849-1850年，油畫，
314×663公分，巴黎，奧塞美術館

忠實描繪的寫實畫作
廣大的構圖並沒有固定的中心，
每個人都一般大小、平凡而樸
實，畫家只是忠實呈現葬禮的一
景。

教會的代表，如神職人員、唱詩班少年、教區小吏與
其他人一樣，並未如世俗團體儀典畫一般被刻意凸顯。

兩幅《聖馬太像》的對照

聖馬太像（已損毀）

卡拉瓦喬，1602年，油畫，
232×183公分，柏林，伯德博物館

原版的聖
馬太看來像
是生活中隨
時可見的平
凡百姓，在
天使的啟示
下逐一記述
著福音書的
字句。

賦予靈感
的天使彷彿
老師，溫柔
引導著聖馬太
的手。

聖馬太像

卡拉瓦喬，1602年，油畫，
292×186公分，羅馬，聖路吉教堂

賦予靈感
的天使從天
而降，符合
傳統畫作的
印象。

新的聖馬
太頭頂光
環、裝扮聖
潔，是完美
的聖徒形
象。

左邊一幅是卡拉瓦喬最初的構想，原稿目前已損毀，右邊則是
在保守人士要求下重製的版本。重畫之後的聖馬太像的確是一
幅理想的好畫，但原本的作品卻多了一分自然真摯的氣息。

封閉與劇場

這裡所說的封閉與劇場，主要是針對具有情節敘述的敘事畫。封閉意味著畫中人物自成獨立的空間，不與畫外的世界互動；而劇場指的是畫中人物「意識」到畫外世界的存在，並與其產生交流。兩種模式反映出對繪畫媒介的不同觀點。

畫中世界的專注

在封閉式的繪畫中，畫家創作出想像的空間，畫中的人物專心於自己的活動，表現出專注、沉思的性質，例如夏丹《年輕女教師》（見右圖），畫中的女教師與孩童都全神貫注在教學活動上，並不與畫外的世界溝通。兩名主角的專注，同樣吸引著觀者凝神注視他們的動作。而寫實的描繪、單純的構圖安排，則使畫面更具說服力。

畫中人物的封閉會使觀者同樣專注於眼前的景象，並受其中的內容所感動。在描繪歷史事件或悲劇故事的大型畫作中，這種性質格外明顯。大衛的《奧哈提之誓》（見右圖）敘述的是愛國與愛家的兩難：羅馬城的奧哈提家族被選為代表，必須對抗鄰城的克立亞提家族，不幸的是這兩個家族原是姻親。畫面因此形成兩半對比：左邊象徵國家忠貞的男性正宣誓效忠，而右邊代表親情的女性則為家人的自相殘殺而哀傷哭泣。畫中人物完全專注於自己的活動與情緒裡，也使觀者的思緒沉浸於眼前的故事中。

向外互動的劇場

具有溝通性質的畫作正如劇場一般，台上演員彷彿對著觀者進行表演，而不是專注於本身的活動。和封閉的繪畫相比，劇場性畫作中的人物能夠跳脫出所處的環境，與觀者產生互動。如馬內的《草地上的午餐》（見第95頁），看似平常的野餐場景中，畫中的裸女卻轉向畫外，直接與觀者的視線相接，打破了畫中的封閉性。另外如華鐸的《丑角演員》（見右圖）更取材自劇場成分，畫中人物面對觀眾，彷彿正於舞台上進行獨白演出。

溝通性的畫作並不是現代繪畫才出現的產物。基督教藝術中的繪畫經常帶有說教目的，畫中人物甚至會直接對觀者「說話」。《伊森罕祭壇畫》（附圖41）中，畫面右邊站立的是施洗約翰，他的右手指著十字架上受難的基督，左手抱著聖經，彷彿正對著觀者傳道講解基督救恩的信息。畫中的活動因此打破自我封閉的世界，與外界觀眾產生主動溝通。

專注的封閉式畫作

年輕女教師

夏丹，約1735-1736年，
油畫，61.5×66.7公分，
倫敦，國家藝廊

● 女教師神情專注地教導學生。

● 孩子聚精會神地看著課本，彷彿認真聽課中。

專注活動的寫實表現
畫面人物皆專注在所進行的上課活動中，無視觀者的存在，呈現封閉式畫作的性質。

奧哈提之誓

大衛，1784年，油畫，330×425公分，
巴黎，羅浮宮

● 象徵親情的女性家屬，正為自家人相殘坐在角落哭泣。

歷史事件的呈現
畫面兩邊的人物各自代表不同的價值觀，但皆專注於自身的情緒中，也使觀者專心沉思於畫中的世界。

● 代表國家忠貞形象的男子，正宣誓效忠。

向外互動的劇場性畫作

丑角演員

華鐸，約1718-1719年，
油畫，185×150公分，
巴黎，羅浮宮

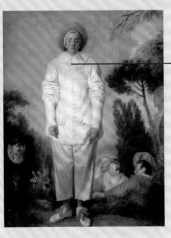

● 畫中吉爾站在舞台般的淺近空間上，雙手下垂，用無辜近乎哀傷的神情望向觀眾。

丑角吉爾源自義大利喜劇，十八世紀時流行於法國市集劇場。吉爾的姿態就像真實的舞台演員，而背景中的人物亦是取材自劇中演員，劇場性質於是更為明顯。

合理與荒謬

一般而言，畫家呈現畫面的方式通常會符合人類的生活經驗，也就是所謂的合理性。但繪畫也有可能是不合理的，意即畫中景象超乎現實理解之外，使觀者第一眼看見時便產生錯愕的感受。

不合理的內容表現

繪畫內容的不合理意味著在畫中的時空或情節上，與現實生活中的經驗有顯著的不符。若以前一節的畫作為例，大衛的《奧哈提之誓》（見第93頁）雖然是畫家安排的想像構圖，但無論在場景與情節上，都是一幅符合邏輯的作品。相對地，馬內的《草地上的午餐》（見右圖）剛展出便飽受輿論攻擊，因為畫中出現許多不合常理的安排：如畫中裸女挑釁般地直視畫外的觀者、穿著講究的男士和裸女共同席地而坐，加上背景中還有位繆思女神打扮的女子。場景的不合理招惹了批評家們的強烈不滿，然而其直接表現也造成對當時偽善社會的諷刺。

實際上，荒謬的表現在藝術史上由來已久。到了二十世紀的超現實主義，主題的不合邏輯更是四處可見。以馬格利特為例，他的作品多半呈現出夢境般的不可思議場景。《光的國度》（見右圖）乍看之下似乎是一幅平凡無奇的畫作，但仔細一看，卻發現畫面的上下兩半竟分別是白天與夜晚的時刻，這是一幅不可能發生的景象！在寫實的細節外，《光的國度》其實處於荒謬的整體架構之下。

荒謬意義激發多元解讀角度

除了內容上的荒謬，繪畫形式上亦有可能顯出不合理的性質，也就是在色彩、比例、形狀等等元素上，創作出與現實不符的想像表現。在第一篇〈繪畫元素〉中，便已大致介紹過形式上的不合理表現，例如《馬諦斯夫人》（見第21頁）在色彩上的顛覆、《個人的價值》（附圖23）在比例上的荒謬等等。形式上的不合理通常是畫家為了探討元素本身的意義，藉由作品本身的表現，促使觀者一同思考畫家所提出的議題。

無論內容或形式上的不合理，都會使觀者產生驚愕的效果。一般而言，一幅合理的畫作會使人容易接受畫家所建構的幻象世界；而不合理的畫作則相反，一幅超出現實理解的作品會使觀者保持距離，並不由自主地思考畫家的用意為何。荒謬畫作因此可使觀者維持這種批判意識，由此激發出多元的溝通與解讀。

不合理構圖的荒謬表現

草地上的午餐

馬內，1863年，油畫，208×264.5公分，巴黎，奧塞美術館

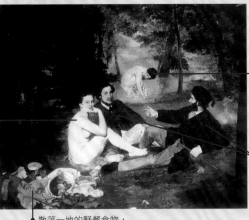

畫中的裸女別有意味地轉頭直視觀者，這種自覺彷彿對觀者發出挑釁，而古典裸體的神聖性也轉化為世俗性的意味。

衣衫單薄的女子正在溪中汲水準備沐浴，彷彿與前景活動無關，自成獨立空間。

兩名穿著整齊的男子顯然與周遭女子的形象格格不入，而顯出構圖上的荒謬。

散落一地的野餐食物，及裸女褪下的衣物。

光的國度

馬格利特，1954年，油畫，146×113.7公分，布魯塞爾，皇家美術館

湛藍的天空與白色的雲朵，明顯呈現白天的景象。

畫中的大樹巧妙地串連白天與夜晚的場景。

從屋內隱約流洩的燈光、明亮路燈，以及水中反射的倒影，呈現夜晚的光景。

自由詮釋的想像空間
畫的上下兩半分屬於不同的時間領域。畫家描繪出一幅不可能的景象，製造出驚愕的效果，也開放了觀者任意解讀的可能。

具象與抽象

我們已看到，當不同畫家繪製相同主題時，個人選擇的呈現方式會產生截然不同的效果。除此之外，具象與抽象亦是一組常見的對比，可分別呈現不同性質的主題與概念。

從具象到抽象

同樣的主題，可能有具象到抽象的不同程度表現。具象的作品可以描繪得鉅細靡遺，或至少也能分辨出描繪的對象為何；而抽象性的作品則可簡化到完全脫離實際形體，甚至僅能呈現出象徵或精神性的意味，僅能從標題的線索等得知畫中的主題。具象與抽象實際上反映的是不同的訴求，具象呈現的是視覺經驗，而抽象則表現出概念化的本質。

雕塑家布朗庫西於不同時期所創作的「鳥」，正為我們說明了這樣的觀念。從尚可辨認的鳥類形體，簡化為一根羽毛模樣的存在。布朗庫西的雕塑作品以完全抽象的概念，傳神地點出「飛翔」的動力。

描繪不可見者

若要描繪眼睛無法見到的抽象概念，例如音樂、時間、情緒、永恆等等，這是再精確的透視法都難以達成的目標。在具象繪畫觸及不到的範圍外，抽象畫可以完全打破形體的束縛，任由畫家盡情馳騁想像的空間。

例如，當描寫「音樂」的主題時，由於聽覺元素很難轉化為視覺媒材，具象繪畫最多只能表現出樂器的演奏者，或是聽眾如癡如醉的神情。但抽象繪畫卻能突破這層束縛，康丁斯基的《構成第八號》（見右圖）在視覺上便與音樂元素相關，而自由奔放的線條與純色交織的色彩，更使我們直覺地聯想到聽覺上的愉悅經驗。

抽象訴求

事實上，具象繪畫在藝術史上占有長期的位置。雖然在二十世紀之前的作品，可能或多或少具有抽象性的簡化意味，但直到康丁斯基等人的抽象運動興起，才是真正出現了純粹抽象的構圖。

抽象運動強調的是形式本身便具有獨立存在的價值，如蒙德里安的作品便經常探討元素本身的構成。而發自藝術家心靈深處的抽象形式，如帕洛克《構圖三十一號》（見右圖）不僅記錄著畫家本身的精神情感，在當時理論家心目中，更是對宇宙運行法則的藝術表現。

抽象表現主義

二十世紀中葉，紐約的年輕藝術家挑戰了新的藝術表現。這群藝術家並沒有公開任何宣言或理念，但他們的作品中都有類似的情感強度與自我表達等特色，評論家將他們稱為抽象表現主義。代表畫家為帕洛克、克萊因、羅斯科等等。

布朗庫西《鳥》的演變

雕塑成品

- 布朗庫西從飛翔中的鳥獲得靈感。

- 從鳥的形體中抽取羽毛的模樣,做為創作元素。

- 將具象的羽毛簡化為向上飛翔的抽象形狀。

從具象到抽象的過程
布朗庫西的「鳥」共有十餘種版本,從尚可辨識的形體而逐漸抽象,最後的形象則傳達出持續上升的意向與飛翔的本質。

抽象畫作範例

構成第八號
康丁斯基,1923年,油畫,140×201公分,紐約,古根漢美術館

● 畫面中的「圓」在所有的幾何形狀中最為顯眼,畫家認為,圓是最接近四度空間的形狀,具有宇宙和諧的感受。

● 畫面中色彩與幾何形狀的組合,產生了一幅充滿律動感的表面。相間的直線與格子令人聯想到樂譜記號,彷彿正交織著一首節奏分明的樂曲。

繪畫中的抽象訴求,為的是表現比具象繪畫更寬廣的空間。康丁斯基的作品傳達出「音樂」的概念與聯想。

構圖三十一號
帕洛克,1950年,油畫,269.5×530.8公分,紐約,現代美術館

帕洛克受到沙畫及超現實主義的影響,在創作中將畫布攤在地上,任油墨潑灑或滴落,形成獨特而抽象的創作模式。

● 畫家隨著情緒感動而自由揮灑,作品記錄的是藝術創作的過程,而非對具象外貌的模仿。

類型與功能

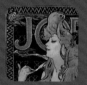

在前幾篇的內容中，主要學習從畫面本身認識作品，如畫面中的元素、媒材、構圖、空間及表現風格等等。這一篇開始，將試著從畫面外部的因素，進一步理解繪畫本身在歷史發展中的演變。因此，以下的內容將列舉出藝術史中幾種較為常見的繪畫類型，如肖像畫、歷史畫、風景畫等等，並介紹不同性質的繪畫所具有的不同功能，以此更加認識畫面內容的意義與目的。

學習重點

- 宗教畫有什麼特徵？
- 歷史畫有什麼功能與目的？
- 肖像畫的種類有哪些？
- 風景畫與靜物畫如何興起？
- 宴遊畫與風俗畫有何不同？
- 裝飾畫的特色是什麼？

宗教畫

西方繪畫中有極大部分是具有宗教性質的作品。以最主要的基督教而言，廣義的宗教性繪畫可以包括聖經主題或信仰觀點的描寫，而這裡則集中討論供信徒祈禱默想之用的繪畫類型，如聖像與祭壇畫等。

發展簡史

當早期的基督教仍是一種地下宗教時，受羅馬帝國逼迫的基督徒只能祕密聚會。而早從西元一世紀起，羅馬的地下墓室壁畫上便出現了最早的基督教藝術，當時的圖像多半以具有基督教象徵意義的符號為主，例如：十字架、魚、羔羊、牧羊人、XP圖案（基督的希臘文起首字母）等等。

直到西元三一三年君士坦丁大帝宣布基督教合法化後，基督教藝術才得以蓬勃發展。雖然經過西元七三〇年聖像破壞運動的損害，宗教性的圖像與建築仍在中世紀時達到相當的成就。對於教會而言，宗教繪畫不僅是做為教堂裝飾，另外更透過圖像的引導，讓不識字的信徒大眾也能認識聖經。在文藝復興及之前的時代，教堂與貴族便是宗教繪畫的主要贊助者。

另一方面，宗教圖像在民間同樣廣為流傳。在宗教改革之前，這種供一般平民在家中祈禱用的聖者畫像相當盛行。其中，聖徒像的一大特色便是具有各自的配件或特有的形象；例如聖凱薩琳會帶著一只輪子（見右圖），因基督信仰而殉教的聖賽巴斯汀經常手持一枝箭、或身上有被箭射穿的痕跡（見右圖）等等。然而在所有聖像中，仍以具有慈祥母性的聖母像（見右圖）最受歡迎，甚至超越了基督像及其他聖徒像。

在十六世紀宗教改革之後，這類供人祈禱的聖像逐漸減少。除了特定的委託品外，之後的宗教性繪畫較多是畫家本人對聖經題材的呈現與省思，較常被歸類於歷史畫的範圍。

宗教畫的特色

在供信徒沉思祈禱的宗教畫中，以貴族捐贈給當地教堂的作品占大多數，而為其私人禮拜堂或墓室所繪製的作品亦不在少數。范艾克的《根特祭壇畫》（見第103頁）便是當地貴族捐贈給根特聖巴沃教堂的一幅傑出範例。

聖像破壞運動

基督教義禁止信徒對無生命的偶像進行膜拜。然而，幫助信徒祈禱默想用的繪畫，與被當作膜拜對象的繪畫，兩者間經常產生混淆。西元七三〇年，利奧三世皇帝將這種衝突搬上檯面，下令毀壞所有以人像表現基督、聖母、聖徒或天使的圖像，稱為聖像破壞運動。

聖徒形象範例

聖凱薩琳　拉斐爾，約1507-1508年，油畫，71.5×55.7公分，倫敦，國家藝廊

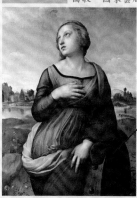

聖凱薩琳與輪子
由於缺乏事實根據，天主教會已不再將聖凱薩琳列為聖徒，但她仍是最受歡迎的聖徒之一。

據傳聖凱薩琳原應殉教於釘有釘子的輪子上，但在即將受刑之際，忽有雷電將刑具擊毀，這項奇蹟使輪子成為聖凱薩琳畫像中不可少的配件。

聖賽巴斯汀　曼帖那，1457-1458年，畫板，68×30公分，維也納，藝術史博物館

帶有被多支箭射穿的受傷形象，成了聖賽巴斯汀畫像的特徵。

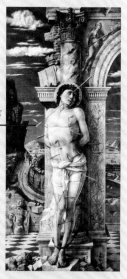

聖賽巴斯汀與箭傷
聖賽巴斯汀原是反對基督信仰的戴克里先皇帝的皇家禁衛軍一員，因皈依基督教而被判以箭刑，但賽巴斯汀並未死於亂箭中。由於神話中相信疾病是透過阿波羅的箭所散播，因此能保護人躲過箭傷的賽巴斯汀，在中世紀黑死病流行時便成為特別受歡迎的聖徒。

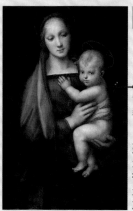

聖母與聖嬰　拉斐爾，約1505年，油畫，84×55公分，佛羅倫斯，碧提宮帕拉汀那畫廊

聖母的母性光輝是畫家喜愛描繪的重點，拉斐爾畫過很多聖母像，在他的筆下，聖母的臉龐柔美祥和，手抱著聖嬰的慈母形象更是深植人心。

聖母與慈母形象
天主教會中將馬利亞尊為聖母敬拜，新教則否。而在藝術中馬利亞的形象始終深受畫家喜愛，常見的主題包括天使報喜、聖母子像、聖母升天等等。馬利亞常被描繪為身穿紅色長袍、藍色披巾的模樣。

《根特祭壇畫》是一座多聯畫屏，由二十幅畫版所組成。平日扇門關閉時，只能看見外部的聖徒肖像；而在扇門開啟後，則展現出奪目的天國景象。拜當時法蘭德斯新發現的油彩媒材之賜，畫板上因此呈現出格外絢麗的色彩。畫中的天國美景與象徵意涵，使望彌撒的信徒更能深刻體認信仰的教義。

　　另外值得注意的是，這類捐贈品常具有一項特別之處。贊助者本人的身影通常會出現在他所委託的畫中，相當不同於一般民眾在市面上購買的單純聖像。正因如此，在許多描繪慈悲聖母或復活基督的畫中，我們常會看見某些彷彿不相干的人物。

　　例如，《根特祭壇畫》外部門板（見右圖關閉時的畫板）的下方兩旁，便跪著捐贈者的畫像。這幅作品是由根特城資本家維德所贊助，因此畫家將他和妻子的肖像安排在畫面中，並描繪出虔敬跪拜的姿態。畫家用寫實的色彩呈現捐贈人夫婦，有別於中間和下方以灰色裝飾畫法繪製的單色畫像，這種畫法使福音書中的人物顯出仿石頭雕刻般的質感。雖然捐贈者肖像的比例和色彩皆不同於中央兩名聖徒，但由於畫家將他們安置於同樣的花紋門楣下，使畫面顯得和諧而對稱。

文藝復興時期宗教聖像比例圖

　　根據西元一四二〇～一五三九年間義大利繪畫題材的統計資料，顯示宗教聖像所占的比例如下：

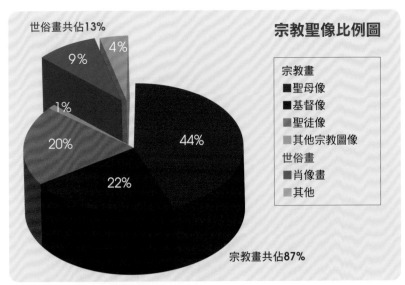

世俗畫共佔13%

宗教聖像比例圖

9%
4%
1%
20%
44%
22%

宗教畫
■聖母像
■基督像
■聖徒像
■其他宗教圖像
世俗畫
■肖像畫
■其他

宗教畫共佔87%

※數據來源：I. Errera, Répertoire des peintures datées, Brussels, 1920

宗教畫的人物與場景

根特祭壇畫（關閉）

范艾克，1432年，蛋彩與油彩，350×223公分，
根特，聖巴沃大教堂

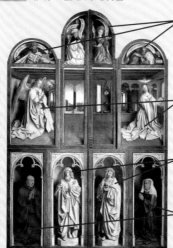

傳達救贖意義的祭壇畫閉合的扇門描述聖子準備降臨人間前的故事，意味著此時相信救世主存在的正直人們即將通往天國。扇門打開時，則是顯現天國的燦爛景象，上層為天上聖父與天使，左右的亞當與夏娃象徵原罪，下方則是獲得救贖的人，在風光明媚的天堂中一起禮拜。

左右兩邊各有兩位先知與兩位女預言家。預告童貞女懷有聖子一事，與下方場景相呼應。

大天使加百列向童貞女馬利亞宣告她將生下救世主的場景。

畫家仿石頭雕像繪製福音書作者約翰（右）與施洗約翰（左）。

捐贈人夫婦呈現跪姿並雙手合十，表示對上帝的崇敬。

根特祭壇畫（開啟）

范艾克，1432年，蛋彩與油彩，350×461公分，
根特，聖巴沃大教堂

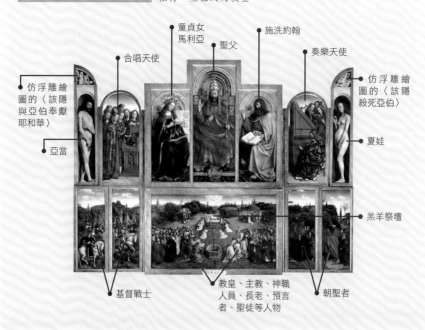

童貞女馬利亞

聖父

施洗約翰

合唱天使

奏樂天使

仿浮雕繪圖的〈該隱與亞伯奉獻耶和華〉

仿浮雕繪圖的〈該隱殺死亞伯〉

亞當

夏娃

羔羊祭壇

基督戰士

教皇、主教、神職人員、長老、預言者、聖徒等人物

朝聖者

歷史畫

歷史畫指的是取材自著名文學或歷史情節的繪畫,是範圍相當廣大的類型。在第七篇《典故與寓意》將會介紹更詳盡的歷史畫題材,此處則專就歷史畫的發展與意義加以觀察。

如何欣賞歷史畫?

歷史畫是具有情節敘述的畫作,也有人將歷史畫歸類為敘事畫,因此所謂的歷史畫並非僅限於歷史題材,也包括取材自神話、聖經或歷史事件等的具象作品。在十七、十八世紀的法國學院,畫家們更將歷史畫視為最崇高的繪畫類型。畫家如何選擇歷史畫題材,以及如何用別出新意的方式表現大家熟悉的故事,都顯示出畫家的繪畫功力與人文素養。

於是,不同於其他類型的畫作,若要真正理解歷史畫中的意義,觀者本身也必須具備相當程度的訓練。除非是大眾耳熟能詳的作品或事件,否則觀者必須擁有一定的歷史與文學涵養,才能明白歷史畫中的主題。此外,觀者還要能理解畫家所呈現的方式,才能欣賞一幅歷史畫的真髓。

歷史畫的多元功能

歷史畫可以使抽象的文字敘述轉變成生動鮮活的景象,因此能啟發觀者的想像力,使他們更能深入體會畫中的情節。另一方面,歷史畫也能具有教育的功能。在知識尚未真正普及的時代,歷史畫藉由形象的具體紀錄,使民眾能夠接觸到文學、歷史的領域。

歷史畫也可做為特殊事件的紀念。例如,拿破崙委託當時的宮廷畫家大衛,繪製了巨幅畫作《拿破崙加冕約瑟芬》(見右圖)。當時登基為王的拿破崙不願屈膝接受教皇的加冕,改由自己為皇后加冕的替代做法,完成這場加冕儀式,這幅畫因此見證著拿破崙的雄心滿滿。

另一方面,歷史畫經常帶有借古喻今的目的。例如,負責裝飾皇宮壁畫的畫家們,可能被要求描繪歷史中的偉大皇帝,藉以譬喻當今在位者的英明。而畫家本身亦可能刻意選擇具有特定含意的題材,用以諷刺當時的特殊情況。

因此,歷史畫也有可能具備宣傳的功能。同樣以拿破崙的主題為例,葛羅在《拿破崙在雅法的瘟疫病院》(見右圖)中,便將拿破崙描繪成基督醫治病人的姿態。這幅畫不僅是對當時行動的紀錄,也是以聖經情節譬喻神聖皇帝的實例。

歷史畫範例

拿破崙加冕約瑟芬
大衛，1806-1807年，油畫，621×979公分，巴黎，羅浮宮

拿破崙的母親　　上方包廂為畫家和他的家人、朋友

紀念特殊事件的歷史畫
畫家依照當時出席者的真實形貌記錄了在1804年12月2日的加冕禮。畫中人物皆神情專注地見證儀式的進行，氣氛莊嚴肅穆，幾乎可以被視為一幅超大的群組肖像畫。

自行稱帝的拿破崙不願由教宗加冕，於是自行將王冠戴上後，由自己為皇后約瑟芬進行加冕儀式替代。

羅馬主教庇護七世

拿破崙在雅法的瘟疫病院
葛羅，1804年，油畫，523×715公分，巴黎，羅浮宮

副將以手帕掩鼻，避免病人的惡臭，與毫不遮掩的拿破崙形成強烈對比。

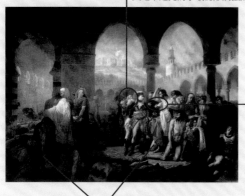

拿破崙伸手觸摸病患，使人聯想到基督觸摸痲瘋病人的愛與醫治能力。

畫家將畫面聚焦在拿破崙身旁的人物，周遭人物則概括處理，凸顯英雄的光輝。

借古喻今兼具宣傳效果的歷史畫
畫家刻意以新聞報導的方式強調畫作的真實感。畫面周圍是感染瘟疫的病人，而姿態英挺的拿破崙被暗喻為由神賦予使命的醫治君主。

肖像畫

在繪畫的各種類型中，肖像畫或許是涵蓋最為廣泛的畫種。自中世紀末迄今，肖像畫的魅力始終不歇。在外貌的模仿與紀錄之外，肖像畫其實具有更深層的意涵。

肖像畫有哪些類型？

肖像畫自古典時期便已出現，但卻始終不受重視。而約從十五世紀起，由於個人價值逐漸興起，肖像畫亦開始獲得獨立的地位。不僅是王室、貴族及高階神職人員樂意聘請畫家，為自己的肖像作畫；連其他的社會成員也開始跟進，例如商人、工匠、人文學者，以及藝術家本身，皆扮演起模特兒的角色。透過肖像不僅讓個人的形貌公開在世人眼前，也藉由藝術的紀錄讓個人的名聲得以長存。

肖像畫並不限於單獨個人，兩人或多人的群組肖像畫也相當常見。夫妻肖像便是一種普遍的肖像畫，除了在婚禮時做為見證之外，婚後的肖像也讓他們不同年紀時的形象留在家人心中。魯本斯的《忍冬樹下的畫家和他的妻子》（見右圖）便屬於結婚肖像。另外，畫家亦常受委託製作家族全體的肖像，類似於今日全家福合照的意義。

除家族外，多人肖像亦可能是為職業團體或商業組織而作，例如林布蘭《布商公會的理事》（見右圖）便是公會理事們的真實肖像。這類群組肖像可見證著該團體的社會地位，同時亦可顯示團體內部本身的角色與階層。

別具意涵的自畫像

除了個人及群體的肖像畫以外，還有一種較為特殊的肖像類型，也就是藝術家們本身的自畫像。畫家們的自畫像可能具有和一般肖像同樣的目的，亦即傳播自己的名聲。也有畫家將自畫像當作一種自傳紀錄，如林布蘭一生便製作了各個年齡的不同自畫像，記錄著畫家外表與心境的變化過程。

由於畫家同時也是模特兒本人，因此可以自由描繪出他希望呈現在世人面前的形象，或是表現出自己想要傳達的訊息。例如，梵谷《耳朵綁繃帶的自畫像》（見右圖）便透露出畫家當時的心境寫照。梵谷在和畫家朋友高更的一次爭吵後，他割下了自己的一隻耳朵。這幅自畫像是在他的精神狀況稍微穩定之後所畫的。畫中背景是日本浮世繪畫家歌川豐國的《風景中的藝妓》，明媚的南國風光正與殘缺受傷的主角形成對比。這幅作品於是傳達著梵谷的自述：「我的身體已經殘缺，無法到那兒去了。」

不同種類的肖像畫

忍冬樹下的畫家和他的妻子

魯本斯，1609-1610年，油畫，178×136.5公分，慕尼黑，古代美術館

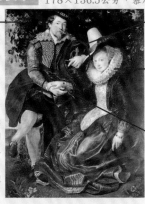

● 畫家以自然田園做為自己的婚禮像背景，而非傳統的室內畫，忍冬的花語是「忠誠的愛」貼切地表達婚禮意義。

夫妻肖像畫
畫家魯本斯由於長期服侍公爵的宮廷，因此培養出貴族般的氣質與生活；而他在1609年娶了貴族之女伊莎貝拉，為了紀念這一重要場合，畫家特地為自己和妻子畫了紀念像。

● 畫家手上半遮半握的劍，暗示畫家的半貴族身分。

● 畫家夫婦都穿著鑲有蕾絲的精緻服裝，證明雙方的富裕程度。

● 傳統婚禮肖像中的交握手勢在此以較自然的牽手姿勢呈現。

布商公會的理事

林布蘭，1662年，油畫，191.5×279公分，阿姆斯特丹，國立博物館

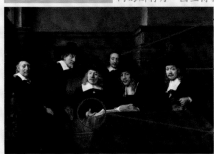

群體肖像畫
畫中五位戴帽子的人物是布商公會的理事代表，他們正召開一年一度的報告會議。畫中每個人物都是依據真實的相貌繪成。

● 唯一沒戴帽子的人物是僕人，但他的位置是使畫面達成平衡的關鍵。

● 畫家仔細地經營六人位置的構圖，五位領事的帽沿連成延續的曲線，呼應著牆面和桌子的平行線條。

● 領事的手勢表示正在呈報資料。

耳朵綁緞帶的自畫像

梵谷，1889年，油畫，60×49公分，倫敦，可陶德學院畫廊

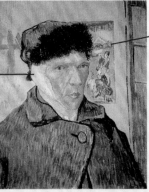

● 背後的浮世繪畫作展現出明媚的南國風情，和身心受創的畫家形成對比。

畫家自畫像
梵谷曾畫過許多幅自畫像，畫中經常表現出他在精神崩潰邊緣，仍掙扎著傳達對生命與創作的熱情。這幅畫是在他病情稍微穩定時畫的。

● 和畫家朋友高更的爭吵後，梵谷割下了自己的一隻耳朵。畫中的梵谷雖然身體受傷，但卻流露出堅毅清醒的眼神。

肖像畫的不同功能

如前所述，不同對象的肖像畫可能包含了特殊的意義。一般而言，統治階層的肖像畫多半做為權力的展現。例如拿破崙便經常命人為自己製作肖像，他矮小的身材在畫像中卻顯得英挺煥發，如大衛的《拿破崙越過聖伯納山》（附圖42）。從這些刻意美化的肖像上，可以得知畫像的目的並不在真實的紀錄，而是向鄰國誇耀他的英勇豐功。

肖像畫的另一種特殊功能是做為死者的追念。特別是高階神職人員，人們會為他的墳墓製作紀念雕刻或畫像。這類肖像通常相當要求畫作形貌要與本人相似，如杜勒便以製作栩栩如生的紀念肖像著稱。這種對形似的要求，不僅出自對死者容顏的懷念，也反映出藝術力量能超越死亡的信念。

此外，還有另一種社會意義的肖像畫。文藝復興時期出現了許多年輕女性的側面像，通常是在女子準備出嫁時繪製的，例如波提切利的《年輕女子的側面像》（見右圖）。對當時的社會而言，這類肖像除了使對方預先欣賞新娘的容貌外，畫中女子的裝扮也象徵著家庭地位與嫁妝豐厚的程度。

肖像畫的角度與裝扮

肖像畫的形式可有各種變化。以個人肖像而言，肖像的對象或功能有時會決定呈現形式的不同。例如，王公貴族的肖像畫多半是採取「全身肖像」的形式，以顯示其威嚴。在全身像之外，亦有四分之三身長的肖像畫，以及相當普及的半身像，也就是畫出頭部至胸前部分的肖像。

肖像的角度也有不同的呈現方式，有時會影響到觀者與畫中人物的關係。典型的肖像角度包括全側面、四分之三側面，以及全正面等區分。全側面的肖像在文藝復興時期的肖像特別常見（見右圖《年輕女子的側面像》），因為這種角度可以完全展現側面輪廓，使人感到古典美所要求的單純靜謐。四分之三側面則是較為自然、也是最常見的角度（見右圖《蒙娜麗莎》），而全正面的角度多半具有特殊表達目的。

此外，肖像中人物的裝扮有時亦具有特殊意涵。一般的肖像畫應描繪出畫中人物平日的模樣，但畫家可能為了表達某種目的，而替畫中人物加上不同於平常的衣著或配件。杜勒青年時期的自畫像便經常做出時髦的打扮，顯示畫家年輕時的志高氣盛。而杜勒最著名的《穿毛皮外套的自畫像》（見右圖）是在他廿九歲時製作的。這幅自畫像最特殊之處在於，畫中人物的面貌特徵與正面像的角度，皆是當時基督肖像的慣用表現。杜勒將自己描繪成基督般的形象，表明藝術家具有和上帝相似的創造身分，這也正呼應著文藝復興時人文主義的覺醒。另一方面，畫家也可能將人物描繪成神話或歷史名人的裝扮，暗示著畫中人物可能具有類似的特質或事蹟（附圖43）。

不同角度的肖像畫

年輕女子的側面像

波提切利，1480年之後，
油畫，47.5×35公分，
柏林，市立美術館

● 珍珠配飾象徵家族的富裕程度。

● 女子的垂落髮型表示尚未出嫁。

全側面的肖像畫
以全側面角度展現女子的五官輪廓與盤結髮型，可能屬於十五世紀流行的陪嫁肖像畫。

蒙娜麗莎

達文西，1503-1506年，
油畫，76.8×53.3公分，
巴黎，羅浮宮

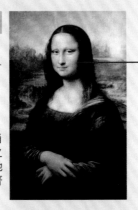

● 四分之3側面是常見的肖像畫角度，呈現主角自然柔美的輪廓。

四分之三側面的肖像畫
可說是史上最為著名的肖像畫。蒙娜麗莎以四分之三的角度斜向觀者，但她的雙眼卻彷彿永遠直視著觀者。

穿毛皮外套的自畫像

杜勒，1500年，
油畫，67×49公分，
慕尼黑，古代美術館

● 畫家將自己描繪成基督像中慣用的面貌與髮型，甚至將自己的金髮改成類似基督的棕髮。

● 畫家的手勢令人聯想到基督的祝福手勢。

全正面、基督裝扮的肖像畫
畫家以基督像常用的正面角度與面貌特徵面對觀者，暗示藝術家的創造天賦來自於神的恩賜。身為虔誠的新教徒，杜勒這種做法並非褻瀆，而是相信人是依神的形象所創造。

風景畫

人類很早便懂得對自然懷抱敬畏之心，大自然的力量與魅力是無庸置疑的。而在繪畫領域中，風景的描繪便是對自然的虔敬之心最直接的表現。

新教思想與崇敬自然的啟發

在藝術史中，真正以風景為主題的風景畫出現得相當晚。在早期尚無空間概念經營的繪畫中，背景通常只是一片平面，如《威爾頓雙聯畫》（見第69頁）中的金箔處理。自喬托起，背景中才開始加入暗示用的風景物件。隨著時間發展，畫中的風景逐漸明確，但卻始終只做為背景，用來陪襯畫中的人物主角。

直到十六世紀中，歐洲藝術才出現了最早的純風景畫。這是大約於一五三〇年，日爾曼畫家阿特多弗所繪的《多瑙河風景》（附圖44）。畫中沒有任何人物或敘事，只是對丘陵、湖泊與多瑙河谷松樹的單純描述。或許此時純風景畫的出現，正反映出當時的新教思想：太陽雖遠離地面，卻能使大地萬物欣欣生長，正如上帝的無所不在。對新教徒而言，透過神所創造的世界，信徒便能領會上帝的奧妙。

到了十九世紀，風景畫在浪漫主義的潮流中發展到高峰。在浪漫主義者的心中，他們對大自然懷有一份濃烈的情感。雖然不一定所有的藝術家都具有同樣的宗教情懷，但大自然的永恆、無限與神祕，顯然引發了無數的沉思與靈感。二十世紀時的現代畫家則更進一步，將風景畫由對自然本身的省思與敬畏，轉變為畫面元素的探索，或是情感抒發的媒介等。

巴比松畫派

十九世紀中葉一群年輕畫家，聚集於法國楓丹白露森林邊的巴比松村莊，以寫生進行風景的描繪。這些畫家被統稱為巴比松畫派，以盧梭為首，包括米勒、柯洛等人。他們承繼浪漫主義對自然的情感，但卻以自然寫實的風格表現風景，是法國風景畫的重要發展。

經由畫家詮釋的風景畫

浪漫主義時期著名的風景畫畫家康斯塔伯便期望成為一名「自然畫家」。他在畫中展現出自然的迷人景象與細膩觀察，使他的風景畫不僅是當地景觀的紀錄而已。在《斯圖爾谷地與德丹教堂》（見右圖）中，畫家將家鄉德丹谷的景色展現在畫布上。畫中的地平線位於中央偏高處，因此能夠呈現出廣闊的田野與無盡的穹蒼。鄉間的平原上，榆樹和灌木叢沐浴在陽光中，交織成高低起伏的舒緩景緻。工作中的農人出現在其中，但此時的人物彷彿與周遭景物渾然結合，成為自然的點綴。

　　另一方面，同時期的美國藝術家則將風景畫視為對國家的認同。在當時的人們眼中，美國土地上一切的自然都是嶄新的體驗。畫家畢爾斯達特的足跡便踏至西部山區，繪製了令人震撼的《在加州內華達山脈間》（見下圖）。西部的崎峻山脈奇景在巨大畫布上開展，這是畫家憑藉印象重新創造的奇景。

　　梵谷則是另一種將風景做為情感表達的例子。他生前最後的作品《麥田群鴉》（附圖45），整幅畫面以強烈鮮明的筆觸與色彩構成。此時，畫中的天空、田野與小徑已不再是對自然的直接描繪，或是人與自然的關係，而完全是個人情感的投注表現。

有人與無人的風景畫空間對比

斯圖爾谷地與德丹教堂

康斯塔伯，約1815年，油畫，55.6×77.8公分，波士頓，美術館

● 遠處的教堂尖塔象徵上帝的存在，是人們的信仰中心。

中央偏高的地平線，表現出平原與天空的遼闊感。

● 前景醒目的高大榆樹與後景廣闊的平原、蜿蜒的河流，畫家忠實地呈現家鄉的自然風光。

● 正在辛勤地進行堆肥工作的農人。

有人煙出現其中的風景畫
表現出人為物件如：人、農具、馬車、教堂……等與自然景物相互融合的概念。

在加州內華達山脈間

畢爾斯達特，1868年，油畫，180×305公分，華盛頓，美國藝術國家博物館，史密斯機構

● 氣勢磅礴的高山與雲朵，彷彿山間暴風雨過後，陽光穿透雲層揮灑而下的美景。

完全無人為物件出現的風景畫
意味著大自然的力量超越一切，體現出造物主的奧妙。

● 河畔邊的麋鹿、悠遊湖面的水鳥，展現大自然中生命活躍的狀態。

靜物畫

靜物畫指的是以靜態的花卉、水果、動物標本或日用品等物件為主題的畫作。在過去學院派的分類中，歷史畫屬於最高的階層，而靜物畫則被列為最低層級。但事實上，一幅優秀的靜物畫可產生的力量與想像，並不亞於其他的「高階」畫種。

靜物畫的奢華與平凡

靜物畫中的內容可以是奢華昂貴的精品擺設，也可以是平凡無奇的日常物品集合，各自具有不同的旨趣。卡夫便是一位擅長描繪奢侈品的畫家，他的《靜物》（見右圖）便集結了銀製酒壺、中國瓷器與高級水果等等。這些昂貴物品散發著華美的色澤與質感，彷彿誘使人們耽溺於眼前的視覺享受。

華麗豐富的靜物畫通常較受歡迎，然而夏丹卻以極其平凡的日常靜物，製造出更加引人的效果。他的《魟魚》（見右圖）在學院沙龍展出時，便受到相當的注目：一條剖開的魟魚懸掛在畫面中央，粗糙而寫實的描繪令人怵目驚心。畫面左側，一隻張牙舞爪的貓咪正準備撲向台上的鮮魚；畫面右邊則陳列著靜態的水瓶、盤子及刀叉等廚具，和左邊的動態形成有趣的對比。雖然十八世紀的繪畫仍受到學院派的觀念影響，傾向將靜物畫視為低階畫種，但夏丹卻是當時少數以靜物畫建立起名聲的大師。

象徵的集合

由於靜物畫多是靜態物品的如實描繪，因此常被批評是對自然的機械性模仿，缺乏個人的思考與創意，有人甚至將靜物畫視為學徒練習技法用的繪畫。然而，靜物畫其實可以具有豐富的象徵與隱喻，而非僅是被動地模仿現實。

例如，《有棋盤的靜物畫》（又名《五種感官》，見右圖）便是一幅具有明顯象徵主題的靜物畫。畫中看似隨意擺放的物品，其實各自代表著人類的五種感官能力：鏡子代表視覺，花卉代表嗅覺，盒式棋盤代表觸覺，麵包與酒代表味覺，而樂器與樂譜則是聽覺。此外，畫家在樂器旁還置放著一只緊扣的皮包與一疊撲克牌。在當時的觀念中，音樂經常與宴樂和敗壞道德聯想在一起，和具有聖餐意味的麵包與酒形成對比。因此，在客觀的象徵意義之外，畫家又在其中隱藏了似有若無的主觀評價。

奢華與平凡靜物畫的對比

靜物　卡夫，約1655-1657年，油畫，73.8×65.2公分，阿姆斯特丹，國立博物館

● 精雕細琢的盛水玻璃杯襯托出畫面的華麗感。

● 中國瓷盤上裝有各種色澤亮麗的水果，引人注目。

● 裝飾華美的銀製容器成為畫面的中心。

截然不同感覺的靜物畫

卡夫的作品集合了各種象徵華貴的物品，如銀器、中國瓷器、高級水果，給人視覺上的享受。相對地，夏丹的靜物畫則以廚房腥臭的魚類、樸實的雜貨為主，寫實不加美化的畫面帶來視覺的震撼。

虹魚　夏丹，1728年，油畫，114.5×146公分，巴黎，羅浮宮

● 虹魚極其逼真的描繪，吸引觀者的視線。

● 具體表現出瓷器的質感，可看出畫家的寫實功力。

● 貓咪張牙舞爪的動勢與週遭靜物形成對比，使畫面更添趣味。

靜物畫的象徵意義

有棋盤的靜物畫　（傳）波強，1633年，油畫，55×73公分，巴黎，羅浮宮

● 花代表嗅覺。

● 鏡子代表視覺。

● 棋盤代表觸覺。

● 荷包與紙牌是墮落的象徵。

酒與麵包代表味覺；也是聖餐禮的象徵。 ●

樂器和樂譜代表聽覺。 ●

表現主觀寓意的靜物畫

靜物畫不僅只是單純地描繪物件，經過畫家刻意安排的靜物，也能寓含象徵寓意與主觀評價。

宴遊畫與風俗畫

宴遊畫是以貴族男女的戶外享樂為題材的繪畫類型，而風俗畫則多半描繪平民的家居生活情景。這兩種繪畫類型正好呈現出對比的生活風貌。

以感官逸樂為主的宴遊畫

要了解宴遊畫的盛行，必須回到十八世紀的法國洛可可時期。洛可可藝術要求從學院的嚴謹規範中解放，追求新奇而自發的呈現、精緻的形式與色彩等等。於是，當時的藝術開始呈現出輕鬆愉悅的面貌，並經常以感官逸樂為主題。而專門描述貴族逸樂生活的宴遊畫，便在這種氣氛下逐漸廣受歡迎。

華鐸便是特別擅長宴遊畫的十八世紀畫家。他的《威尼斯節慶》（又名《舞會》，附圖46）描繪著一處幽密的戶外庭園，石雕、噴泉與自然植物形成四周的天然屏障。中央的女伶與左側東方服飾的男子正預備開舞，而其餘的盛裝男女在其中奏樂、嬉笑與調情。對那些厭倦繁文縟節的貴族而言，華鐸的宴遊畫意味的不僅是單純的甜美縱樂，更是他們精神得以寄託的世外桃源。

宴遊畫安逸頹靡的氣息，正反映出西元一七八九年法國大革命前的時代精神與道德觀。佛拉哥納爾的《鞦韆》（見右圖）便籠罩逸樂與情慾的意味。在鞦韆上的女子衣著華麗，挑逗地將高跟鞋踢向樹叢間的年輕男子。圖像中脫去的鞋子經常象徵著處女身的喪失，而畫面左側與下方的小愛神雕像，更點出了全畫的愛慾意涵。

革命前後的佛拉哥納爾

佛拉哥納爾的生涯轉變正反映出法國革命前後的社會情景。他在革命前深受上流社會的歡迎，無論神話題材或肖像畫，他都能描繪得鮮活精緻。但在革命之後，法國繪畫的主導地位轉移至振興新古典主義的大衛。在佛拉哥納爾死時，他傑出的宴樂情慾畫作幾乎未被提及。

描寫現實生活的風俗畫

和宴遊畫相比，風俗畫呈現的是另一種截然不同的生活型態，其中以描繪中產階級日常生活的室內畫居多。這種繪畫類型在十七世紀的荷蘭便頗受歡迎，十八世紀末時更定名為風俗畫。

不同於宴遊畫的逃避現實，風俗畫通常不帶理想化或想像性，而是對現實生活的描寫，經常帶有道德的警訊。夏丹的《女家庭教師》（見右圖）便描繪出忙著做針線活的家庭教師，正一邊訓斥著身旁散落著球拍和紙牌的貪玩孩子。

第一篇介紹過的《持水罐的婦女》（附圖47）亦是一幅微妙的風俗畫。乍看之下是平實的家居景象，然而桌上的奢侈物件卻透露了含蓄的道德隱喻，暗示著女子在儉樸與奢華之間的掙扎。

宴遊畫與風俗畫的對比

鞦韆 佛拉哥納爾，1767年，油畫，81×64.2公分，倫敦，華勒斯收藏館

飛出去的高跟鞋是情慾的暗示，象徵失去處女身。

愛神雕像是愛慾主題的暗示。

畫作委託者本人要求畫家將自己放在「可以看見美腿的位置」。

呈現上流階級逸樂生活的宴遊畫
宴遊畫描述的是縱情逸樂的貴族生活，對貴族而言不僅是用來裝飾室內的愉悅作品，也隱喻著他們精神嚮往的世外桃源。

「鞦韆」的前後推拉動作容易具有情慾的聯想，因此象徵喜愛歡樂與放蕩不羈的精神，也暗喻女子善變與浮躁的特質。

委託人原希望推鞦韆者是一名主教，但畫家並未採用。

騎著海豚的小愛神雕像象徵波濤洶湧的愛情。

女家庭教師 夏丹，1739年，油畫，46.7×37.5公分，渥太華，加拿大國家畫廊

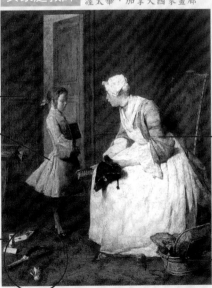

樸實簡潔的場景與衣著，畫家忠實反映出一般居家生活的狀態。

散落一地的球拍、紙牌等遊戲器具，代表孩童的貪玩與散漫。

反映日常生活的風俗畫
風俗畫多是描繪中產階級日常生活的室內畫，主題多半是現實生活的描寫，經常帶有道德警訊。

正在教訓貪玩孩子的女老師意味著道德禮法的規範。

教師旁的針線匣代表家庭教師的認真勤勉。

裝飾畫

繪畫的目的，除了先前提及的宗教教導、歷史寓意、情感表達、生活紀錄等等功能外，還有一個相當重要的因素，便是繪畫的裝飾性質。有些作品的產生，更是純粹基於裝飾目的。

裝飾畫的成因與功能

裝飾性的繪畫其實由來已久。例如，在早期基督教的經書抄本中，色彩精細、線條繁複的纖細畫便具有十足的裝飾意味。而在近現代世界中，純裝飾用的藝術開始受到現代人的喜愛。這一類型的藝術並不太強調空間暗示、情感或意義等等，觀者只需欣賞形式與色彩帶來的視覺享受，而不需苦思其中的意涵。例如布哈德利的《蜻蜓舞蹈》（附圖6）與孟克的《吶喊》（附圖13），兩者雖然都具有類似的漩渦狀線條，但前者是純粹裝飾的作用，後者則是情緒的表現。

裝飾性的繪畫乍看之下似乎是種消極的現象，藝術不再追求深刻議題的思索，只求感官的愉悅。但事實上，對於求新求變的現代都會而言，裝飾性繪畫正適當地反映出時代的精髓。興起於十九世紀末的新藝術，正是以裝飾性的風格與嶄新的媒材形式，脫離了傳統的束縛，進而發展出真正屬於自己時代的藝術。實際上新藝術並不僅限於繪畫，而是廣及建築與工藝等生活層面的藝術潮流。

強調視覺享受的裝飾畫

慕夏是新藝術的主要畫家之一。他的作品追求平面性及裝飾性，甜美可人的主角、流動捲曲的形式皆是他的特色。在慕夏的《喬勃》（見右圖）海報中，他一貫的美女形象擺出陶醉悠遊的神情。女子的長髮形成精緻的捲曲圖案，流洩至畫中的邊框外，並與手上香煙的飄渺煙霧、「JOB」字體和邊框的裝飾圖形彼此融合，形成極為協調的視覺美感。慕夏的作品也因此相當討喜。而拜當時興起的複製技術所賜，這類裝飾性的海報得以大量印刷，他的作品也更容易為人所知。

克林姆則是另一個裝飾性繪畫的例子。這位活躍於二十世紀初的藝術家常被歸類為當時盛行的分離派，但事實上他的作品相當獨樹一幟。他以超乎想像的裝飾風格處理關於愛慾與生死等題材，而他偏愛使用的金箔色彩、近乎抽象的人物造形、細碎豐富的裝飾圖案等等，則成為他的註冊商標。他著名的作品《吻》（見右圖）便集結了以上的繪畫特徵。

維也納分離派

分離派是在奧地利維也納形成的新藝術分支，因為是從當時保守的維也納學院脫離出來，因此被稱為「分離派」。其中包括許多傑出的畫家、設計家與建築師，以克林姆為代表。認為藝術應與生活結合，作品傾向裝飾性與唯美性。

新藝術繪畫範例

喬勃 慕夏，1896年，石版彩色印刷，66.7×46.4公分

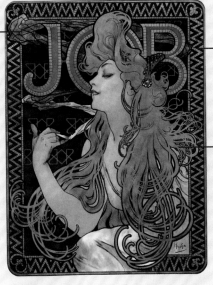

● 這是慕夏為喬勃捲煙紙所設計的宣傳海報，煙霧繚繞在商標文字之間，與煙草公司的形象相呼應。

● 包覆整幅畫的邊框，裝飾味極濃。

● 女子的捲曲長髮形成裝飾畫面的優美弧線。

吻 克林姆，1907-1908年，油畫，180×180公分，維也納，國家美術畫廊

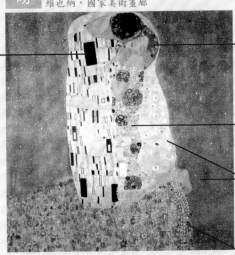

● 男性的服裝以陽剛的塊面代表男性的世界，也有人視為男性生殖器形狀的象徵。

● 女子沈浸愛河的陶醉表情及兩人融合於一的形體充分表現出熱戀氣氛。

● 女性服飾為展現陰柔特質的圓弧裝飾，可隱喻女性生殖器。

● 畫面大量使用金黃色及平面性的構圖，使整幅畫的裝飾意味極鮮明。

● 截斷的邊緣暗示熾熱情感中的不安感。

以視覺享受為主的新藝術繪畫
新藝術繪畫多以具平面性及裝飾性的螺旋構圖為特色。
慕夏的海報及克林姆的繪畫皆同時體現出新藝術的特質。

典故與寓意

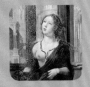

要了解一幅畫所傳達的訊息，除了畫面表現的內容之外，繪畫的主題本身自然是不可忽視的關鍵。然而，在許多具有情節敘述的作品中，經常會出現典故的引用，若是對西方文化不熟悉的觀者，便較難深入理解繪畫所蘊含的寓意與訊息。由於敘事畫的題材廣泛，坊間亦不乏專書介紹。在這裡節選出幾種較常見的西洋繪畫典故，說明在畫家將文學轉譯為繪畫的過程中，如何表現個人的詮釋角度。

學習重點

- 聖經故事的繪畫特色是什麼？
- 希臘羅馬神話的作品蘊含哪些寓意？
- 畫家如何詮釋既有的文學、戲劇典故？
- 比較不同畫家對相同典故的處理手法有何不同？
- 繪畫取材自歷史事件的動機為何？

聖經

《聖經》是堪稱西方文化起源的著作，由舊約與新約兩部分所組成。雖然是一部宗教性的經典，但《聖經》其實也具有相當程度的歷史與文學功能，對後世的文藝創作影響極為深遠。以聖經為題材的故事畫大多是來自於聖經故事的啟發、或畫家個人的詮釋，這與供人祈禱用的聖像畫有很大的不同。

神學寓意

以新舊約聖經情節為題材的作品比比皆是，這類作品不僅為原本的文字敘述增添了視覺圖像，有時更傳達了畫家本身對神學觀點的詮釋。

十六世紀時的宗教改革對基督教藝術產生了極大的衝擊。雖經過八世紀的偶像破壞運動，但舊教信徒普遍仍有對聖像祈禱的傾向。由於新教強調「因信稱義」，認為信徒不需藉由外在的儀式或器物，只要心裡相信、口裡承認，便能獲得救贖。因此在藝術表現上，新教藝術並不常具有用來祈禱默想的功能，而多是對教義本身的宣揚。

例如，先前介紹的小霍爾班《新舊約寓言》（見右圖）便是幅強調新教真理的作品。畫面左邊代表著犯罪受制裁的律法世界，右邊則是憑信心得救的恩典時期。同樣地，杜勒的《四使徒》（見第71頁）也具有新教的思想。畫家藉由畫面所安排的位置，暗示著人物的優先地位；於是，聖約翰的地位大於教宗權威的創立者彼得，而代表新教精神的聖保羅則大於聖馬可。

舊約歷史

舊約聖經是以希伯來文寫成，內容包括猶太民族的歷史、傳記、頌歌與預言等等。對猶太人民而言，舊約聖經無疑是他們信仰及歷史的紀錄與傳承。舊約豐富的情節給了不少畫家創作的靈感，從記載伊甸園、挪亞方舟、亞伯拉罕及其子孫等的〈創世紀〉，到以摩西為主軸的〈出埃及記〉故事，以及以色列各個王朝興衰的歷史記述等等，都是畫家慣用的舊約題材。

米開朗基羅的西斯汀禮拜堂天頂壁畫（見第40-41頁），稱得上是舊約主題中的曠世傑作。他以近三年的時光，獨立完成了天頂與部分牆面的壁畫。他在天花板上描繪了舊約〈創世紀〉中的九幅場景，從上帝的創造天地，直到挪亞方舟的故事。

西斯汀天頂壁畫中，最著名、最傑出的一幅便是《創造亞當》（見右圖）。描述上帝與亞當指頭即將接觸的一刻，預備將亞當由無生命的泥土變成了活人，成為具有獨立思考與情感的靈魂。米開朗基羅以創新的構圖與紮實的描繪功力，將這幅人類歷史起點的景象深深印在人們心中。

宣揚教義的作品

新舊約寓言

小霍爾班，約1530年，油畫，50.2×61公分，
愛丁堡，蘇格蘭國家藝廊

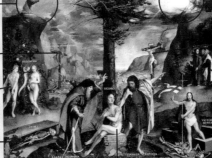

摩西領受十誡律法。

舊約中摩西的銅蛇是罪人暫時得救的方式。

亞當與夏娃在伊甸園中受蛇引誘。

骷髏象徵罪的代價是死亡。

聖母馬利亞面對背負十字架降生的嬰孩耶穌。

新約中耶穌的受難使罪人一次獲得拯救。

耶穌與門徒。

基督踐踏著罪與死亡從棺材裡復活。

新舊約對照的差異

畫作的左半部以各種面貌呈現舊約律法的嚴酷，右半部則強調因新教信仰獲得救贖的恩典。畫面左右圖像以對稱形式表現教義的不同。

畫面中央是代表人類的裸體形象，左邊是責備罪人的舊約先知以賽亞，右邊則是新約中的施洗約翰，引領人類注視基督的降生、釘刑與復活。

取材舊約〈創世紀〉的作品

創造亞當

米開朗基羅，1508-1512年，濕壁畫，280×570公分，
梵蒂岡，西斯汀禮拜堂

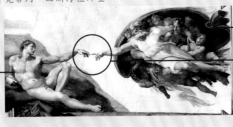

亞當的軀體健美而結實，見證造物主的寵愛。

被天使簇擁的上帝彷彿從天而降。

上帝伸出右手指欲接觸亞當的左手，代表賦予生命的開端，也是畫面的焦點。

逐出伊甸園

米開朗基羅，1508-1512年，濕壁畫，280×570公分，
梵蒂岡，西斯汀禮拜堂

亞當伸長手欲摘取禁果。

畫家將蛇畫成帶有女性特徵的模樣，並將禁果交給夏娃。

天使揮劍將偷嚐禁果象徵人類墮落的亞當與夏娃逐出伊甸園。

新約與基督生平

新約記載的是耶穌基督降生之後的事蹟，以希臘文寫成。內容包括記述耶穌生平的福音書、使徒事蹟、使徒書信與末日啟示等，敘述對象也從猶太民族擴展到其他地區。

新約中最常被描繪的莫過於耶穌生平的場景。從馬利亞受聖靈感孕，耶穌的降生、傳道和行神蹟，直到耶穌與門徒的最後晚餐、耶穌被釘上十字架與之後的復活等等，皆是畫家們不斷引用的新約題材。在信仰的強大影響力下，聖經主題所啟發的靈感至今不歇。

十字架釘刑是最常出現的新約主題之一，格魯內瓦德的《伊森罕祭壇畫》（附圖41）便是典型的釘刑圖。儘管題材相同，畫家們仍有源源不絕的表現方式。夏卡爾的《白色釘刑》（見右圖）便是一幅展現獨特個人觀點的釘刑圖。這幅畫完成於一九三八年，白色十字架四周的猶太人形象與猶太村莊的屠殺事件，反映著二次大戰前的危殆不安。畫家以此點明了畫作的中心意涵，基督的受難正是為了洗滌世上的罪惡，為了拯救流離失所的人們。

情節豐富的次經

以敘事畫的題材而言，畫家多半偏好情節豐富的舊約歷史或基督生平。除此之外，基督教會中並未採納的次經，也常出現在藝術作品中。次經指的是某些內容事實較具爭議性，因此從基督教舊約聖經中刪去的章卷。但由於次經內容通常較為戲劇曲折，反而在繪畫主題中占有相當的分量。

《蘇珊娜與二長老》是次經中經常被引用的一段，因為可藉此描繪女性裸體。兩名道德敗壞的長老窺見美麗的蘇珊娜在自家庭園中沐浴，因此心生歹念想要染指她。蘇珊娜於是高聲呼救，但長老卻編造謊言，誣指蘇珊娜在園中樹下幽會情人。人們多半相信地位崇高的長老，然而先知但以理因受到上帝的啟發，要兩名長老分別指出蘇珊娜幽會的樹是哪一棵。由於兩人的說詞不同，謊言也就不攻自破了。

林布蘭的《蘇珊娜與二長老》（附圖48）便生動呈現出蘇珊娜豐腴的肉體與驚嚇的神情，使觀者彷彿扮演起長老的角色，在畫面外窺視著誘人的裸體。在嚴肅的聖經主題中，次經題材受歡迎的原因似乎不難理解。

藝術作品中常見的聖經題材

專有名詞	意義	說明
Annunciation	聖告／天使報喜	天使向馬利亞顯現，告知她將懷孕生子。
Nativity	降生	嬰孩耶穌降生馬槽。
The Adoration of the Magi	東方博士朝拜	東方博士在星星指引下，來到馬槽獻上禮物。
The Baptism of Jesus	耶穌受洗	耶穌受施洗約翰的洗禮，有聖靈和聖父出現。
Transfiguration	登山變容	耶穌帶著三門徒來到山上，變化為光明形象。
The Last Supper	最後晚餐	耶穌在被釘十字架的前晚，和門徒一起用餐。
Ecce Homo	荊棘冠冕	原意為「這人」，指耶穌頭戴荊棘冠冕的圖像。
Crucifixion	十字架釘刑	耶穌在十字架上的圖像。
Lamentation/Pieta	聖殤	聖母抱著耶穌遺體的哀慟圖像。
Entombment	安置墓穴	將耶穌遺體移入洞穴墓中。
Resurrection	耶穌復活	耶穌死而復活的圖像。

（僅摘選出繪畫中常見主題）

取材新約的作品

舊約人物哀嘆世界的悲劇。

持俄國國旗的俄國士兵。

被焚毀的猶太村莊。

難民乘船逃亡美國。

穿著猶太服裝驚慌失措的人們。

白色釘刑

夏卡爾，1938年，油畫，154.3×139.7公分，美國，芝加哥藝術中心

德國國旗。

納粹士兵焚毀猶太會堂。

沐浴在白色光線的十架基督，象徵災難中的救贖希望。

流浪的猶太人。（畫家另一幅畫的主角）

焚毀的聖經書卷。

畫家個人觀點的十字架釘刑
夏卡爾藉由基督受難的釘刑象徵，反映二次大戰前猶太民族遭受迫害的悲慘命運。但畫家並未放棄對生命的希望，以耀眼的白色光線代表救贖的可能。

希臘羅馬神話

在聖經之外，希臘羅馬神話可說是另一條開啟西方文化的源頭。不同於基督教中全能聖潔的上帝，神話中極具人性的諸神，正反映出人類現實中所面對的各種掙扎，也因此深受藝術家們歡迎。而要了解這些藝術作品，就必須回到神話本身的精髓。

希臘羅馬神話簡介

在希臘羅馬神話中，世界的中心乃是眾神居住的奧林帕斯山。以天神宙斯（羅馬名為朱彼特）為首，諸神各司其職，和人類的世界互動頻繁。這些神祇雖擁有永生，卻和人類一樣具有七情六慾。如宙斯貴為眾神之首，卻是一名經常背著天后赫拉偷情的風流之徒，甚至和人類女子繁衍出半神性的「私生子」。無論諸神之間、或是神與人之間的愛恨糾葛，都流露出令人熟悉的人性本質。而不少神祇名稱至今仍沿用為某種力量的象徵。例如維納斯是愛與美的代言，阿波羅則令人聯想到光明與能力等等。

希臘羅馬神話的起源與演變

影響深遠的希臘羅馬神話其實經過了漫長的流傳演變，最早可上溯至巴比倫文化。巴比倫的占星學相當發達，很早便能區分行星，為它們賦予神祇的名稱。而希臘人學習了巴比倫的星神名稱，進而發展出完整的神話形貌與背景。

之後，由於羅馬開始吸收希臘文化，更產生轉變與融合的現象。如維納斯原是羅馬的富饒之神，後來便與希臘神話中的美神阿芙羅黛蒂結合，並承繼了後者的一切特質（見右圖《維納斯的誕生》）。因此，神話諸神通常具有希臘與羅馬兩種名稱。後人所熟悉的希臘羅馬諸神實際上是不同文化的交融成果，最後形成我們如今在文學及美術中所看見的模樣。

希臘神話原是人們口耳相傳的故事，可說是古代希臘人的集體創作，並未有單一的完整出處。少數的文字記載則散見於荷馬史詩、赫西奧德的《神譜》，以及之後零散的文學著作中。奧維德的《變形記》則是較完整的神話集結。

反對異教神祇與占星學的基督教

雖然希臘羅馬的神祇各有其執掌的身分，在占星學上也有各自代表的星體，但以基督教為主的西方社會基本上是反對這種異教崇拜的。此外，基督教認為占星學是種宿命論，更是對人類自由意志的否定。但當時占星對人們的影響實在太大了，教會只得承認行星的力量，但強調它們皆在全能上帝的統管之下。因此，在一些基督教的殿堂建築中，有時卻出現異教諸神的形象，而全能聖父的形貌則在其上管轄一切。

奧林帕斯十二主神的身分象徵物

希臘名	羅馬名	身分	執掌	象徵物
宙斯 Zeus	朱彼特 Jupiter	天神	雷電	雷霆戟、權杖、老鷹
赫拉 Hera	朱諾 Juno	天后	生育、婚姻	后冠、權杖、孔雀
波賽頓 Poseidon	涅普頓 Neptune	海神	海洋、漁業	三叉戟、戰車、海中生物
黑帝斯 Hades	普魯圖 Pluto	冥王	財富、冥界	黑帽、馬車、黑馬
狄蜜特 Demeter	席瑞絲 Ceres	農神	農業	成束麥穗、角狀杯、鐮刀
阿波羅 Apollo	阿波羅 Apollo	太陽神	光明、音樂、醫藥	弓箭、弦樂器、月桂冠、太陽馬車
阿蒂蜜絲 Artemis	黛安娜 Diana	月神	光明、狩獵	弓箭、長矛、獵犬
阿芙羅黛蒂 Aphrodite	維納斯 Venus	愛與美之神	愛情、美麗	扇形貝殼、鏡子、玫瑰
雅典娜 Athena	米娜娃 Minerva	智慧女神	智慧、戰爭、工藝	頭盔與武器、鑲有蛇髮女妖的護胸、貓頭鷹
阿瑞斯 Ares	馬斯 Mars	戰神	戰爭	武器與盔甲、戰爭
赫發斯特斯 Hephaestus	瓦爾肯 Vulcan	火神	火、鍛鐵	工匠帽、鐵鎚與鐵砧、柺杖
赫密斯 Hermes	默丘里 Mercury	傳令之神	道路、演説	纏繞著蛇的使節杖、有翼飛帽與飛鞋

神話中的維納斯形象

維納斯的誕生

波提切利，約1485年，蛋彩，172.5×278.5公分，佛羅倫斯，烏菲茲美術館

與西風一起迎接維納斯的寧芙仙子。

維納斯，據傳以當時佛羅倫斯的第一美女為模特兒。

春天的西風之神能融化冰雪、使穀物生長，正溫柔地將載著維納斯的貝殼吹向岸邊。

身上的碎花衣飾是春之女神的標記，正準備替維納斯披上薄衣。

維納斯輕盈地站在大貝殼上，弧線美麗的貝殼成為美神的象徵物。

象徵愛與美的女神

維納斯原是羅馬的豐饒之神，後與希臘神話中阿芙羅黛蒂的形象結合。畫中自海中泡沫誕生的維納斯擁有迷人臉龐與飄揚秀髮。相較於春之女神略顯豐盈的體態，維納斯的胴體顯然經過畫家刻意的修飾拉長，以展現希臘神話中的美神形象。

繪畫中的神話寓意

希臘羅馬神話的內容龐雜，有時更經過不同版本的流傳，產生彼此矛盾或混淆的現象。然而神話中深刻的人性表達始終吸引著藝術家的眼光，以神話為主題的藝術作品難以計數，其中常見的題材包括宙斯的風流韻事、諸神與人類間的戀愛故事、或是神祇與凡人英雄之間的關係等等，比較常見的神話題材，可以清楚看出畫家的不同詮釋手法。

宙斯的風流韻事或許是最受藝術家青睞的題材之一。例如《麗達與天鵝》便是宙斯化身為天鵝，侵犯人類女子麗達的故事；麗達後來產下四個孩子，其中一人便是長大後成為特洛伊戰爭導火線的美女海倫。米開朗基羅的《麗達與天鵝》（附圖49）大膽呈現出天鵝依偎在女子雙腿間的姿態，極具肉慾的表現與占滿畫面的構圖，在眾多相同題材的作品中獨樹一幟。

而同樣敘述著宙斯誘拐人間女子的《戴娜伊》，也是一再被取材的主題。戴娜伊的父親是希臘的阿果斯國王，由於先知預言戴娜伊所生的兒子將來會殺死國王，因此國王將女兒戴娜伊幽禁在塔頂，使她無法接近任何人。然而，戴娜伊的美貌引起天神宙斯的注意，於是宙斯化身為一場黃金雨，降臨在戴娜伊的身上而使她懷孕。戴娜伊和宙斯所生下的兒子便是柏修斯，而國王在得知女兒有了孩子後，感到非常不安，於是將母子兩人裝入箱內扔進海裡，幸運的是兩人後來都獲救了。當長大成人的柏修斯參加運動會時，所扔出的鐵餅不幸砸中看台上的老人，也就是戴娜伊的父親，使得預言終究成真。

誘人的女性肉體和充滿奇想色彩的黃金雨，使戴娜伊的題材具有相當鼓動慾望的性質。接受黃金雨的戴娜伊通常帶有性或不道德的暗示，如畫家克林姆筆下的戴娜伊（見右圖）便極富情色意味，刻意扭曲的肉體占據構圖的焦點。然而，柯瑞喬的戴娜伊（見右圖）卻相對顯得含蓄而柔美；羞怯被動的戴娜伊在小愛神的鼓勵下，輕輕揭開大腿上的布料，而窗外的天色暗示著宙斯所化身的黃金雨即將來臨。另一方面，馬布斯的《戴娜伊》（見右圖）將戴娜伊描繪在牢籠般的空間中，強調其中被禁之愛的意味。

在戴娜伊的情慾主題外，她的兒子柏修斯則是另一種英雄神話的典範。這對母子漂流至異國時，當地國王命令柏修斯前往對抗蛇髮女妖美杜莎——一個能以目光將人變成石頭的怪物。柏修斯靠著機智獲得女神協助，打倒了妖怪，並在歸途中解救了將被獻為海神祭品的衣索匹亞公主安卓美達。柏修斯的主題正是典型的英雄救美理想，也成為後世畫作中一再描繪的題材（附圖50）。

比較《戴娜伊》的表現手法

含蓄與外放的情慾象徵

黃金雨的故事帶有情慾的象徵。在克林姆的作品中，裝飾性濃厚的造型與構圖，使畫作的情慾意味強烈而直接。而柯瑞喬的作品中，愛神的溫柔姿態與戴娜伊的羞怯神情，使畫作的情慾主題顯得含蓄而美好。但在馬布斯相同主題的作品上，強調的卻是被禁止的愛。

畫家慣用的金箔色彩恰如其分表現出黃金雨的暗示

戴娜伊表情陶醉，充滿官能之美。

女主角彎曲的雙腿間承受著黃金雨，情慾暗示鮮明。

畫家大膽以彎曲的肢體做為畫面重心。

戴娜伊

克林姆，1907-1908年，油畫，77×83公分，格拉茲，私人收藏

戴娜伊

柯瑞喬，約1531年，油畫，161×193公分，羅馬，波各賽美術館

邱比特眼見宙斯即將來臨，正溫柔地鼓動戴娜伊揭開大腿間的布。

黃金雲朵悄然來到戴娜伊的閨房。

畫家筆下神情羞怯的戴娜伊露出豐腴美麗的裸體。

一旁嬉戲的小愛神，正玩弄弓箭，象徵一場愛情的惡作劇即將來臨。

戴娜伊

馬布斯，1527年，油畫，113.5×95公分，慕尼黑，古代美術館

環繞的柱狀建築與封閉框架，造成畫面中的牢籠印象。

從天直降的黃金雨滴顆顆分明，呼應建築結構的秩序感。

背景的建築寫實嚴謹，成為畫面主題的一部分。

荷馬史詩

「荷馬史詩」一般是指《伊利亞德》和《奧德賽》兩部巨著。和希臘羅馬神話相似，史詩雖是以人類戰爭為主軸，但其中神與人的關係占有極大分量。透過具人性的神祇與神性般的人類英雄，顯露出古希臘對人類生命的深刻思索，也深深影響了後世的文學、戲劇、視覺藝術，甚至好萊塢電影等等。

《伊利亞德》簡介

盲眼的吟遊詩人荷馬據推測是西元前八世紀的人物，是一般公認希臘最早、也最偉大的詩人。但也有學者認為，荷馬史詩其實是多位詩人共同完成，而荷馬則是憑著記憶傳述這些詩篇。

《伊利亞德》又被稱作「木馬屠城記」。這部長篇史詩以希臘英雄阿基里斯為核心，以回溯和預示交錯的手法敘述特洛伊戰爭的始末。由於特洛伊王子帕里斯誘拐了希臘王后海倫，因此爆發希臘聯邦征討特洛伊的十年戰爭。特洛伊城久攻不下，直到阿基里斯參戰後，戰局才得以扭轉。最後由足智多謀的奧德修斯獻計，將士兵藏在巨大的木馬內，使特洛伊人相信是獻給海神的祭品而推入城中（見右圖）。希臘士兵因此攻入城內，戰爭告終。

取材自《伊利亞德》的繪畫主題

《伊利亞德》通篇採用「長短短六步格」詩律寫成，即每一詩句有六節拍，每一節拍由一長兩短音節所構成。這是一種相當注重節奏長短的古希臘詩體，因此整部史詩具有相當的音樂性和表演性。豐富的戲劇精神也反映在視覺藝術上，在藝術家的畫面中上演了嚴肅的英雄與命運主題。常見的創作題材包括：英雄阿基里斯的生平、引發戰爭的帕里斯審判、眾神間的勾心鬥角、希臘與特洛伊將領的恩怨情仇、以及木馬屠城的高潮戲等等。

其中《帕里斯的審判》（見右圖）便是許多畫家鍾愛的題材。三位女神赫拉、雅典娜和維納斯彼此爭奪代表最美麗女神的金蘋果，身為裁判的特洛伊王子帕里斯將蘋果判決給維納斯，因此得到美女海倫做為謝禮，卻因此引發了特洛伊之戰。畫家魯本斯以肉慾華麗的氣氛，恰當地描繪出女神間的虛榮爭鋒。

安格爾的《朱彼特與忒提斯》（見右圖），則將眾神之王宙斯的威能形象展露無疑。《伊利亞德》中，海中仙女忒提斯為她的兒子阿基里斯懇求，請宙斯幫助對抗兒子的敵人。畫面中陽剛威嚴的男性形象，和陰柔溫順的女性軀體形成對比，畫家因此將《伊利亞德》的文字敘述轉化為鮮明的視覺印象。

《伊利亞德》繪畫範例

特洛伊木馬隊伍

提耶坡羅，約1760年，油畫，38.8×66.7公分，倫敦，國家藝廊

木馬攻城的前一刻
希臘軍在奧德修斯的獻計下，製作了巨大的木馬送給特洛伊，卻將士兵藏在木馬內準備攻城。這幅畫作是畫家一系列的草圖之一，畫中色彩雖簡單如素描，卻呈現成功的戲劇性。

占據畫面左側的木馬與周遭人物形成明顯的大小對比，成為視覺的焦點。

畫面中只有少量的色彩施在推拉木馬的特洛伊人身上，產生畫龍點睛的作用。

戰爭女神雅典娜帶著有蛇髮女妖形象的盾牌配件。

得到金蘋果的維納斯站在中央，身後有小愛神陪伴。

傳令之神默丘里傳達宙斯指派帕里斯為裁判的旨意，並見證了這場判決的進行。

帕里斯受到維納斯允諾的謝禮誘惑，準備將金蘋果判決給維納斯。

帕里斯的審判

魯本斯，約1632-1635年，油畫，144.8×193.7公分，倫敦，國家藝廊

身旁經常伴有孔雀的天后赫拉，孔雀在此亦凸顯了畫中女神爭美的虛榮主題。

三女神爭美
為了討好裁判帕里斯，天后赫拉答應賜予他至高的權力，雅典娜要給他力量與智慧，維納斯則允諾給他世界最美的女人。畫家以不同角度展現三女神豐腴嬌豔的身段，描繪出各自希望引起裁判注意的一刻。

朱彼特與忒提斯

安格爾，1811年，油畫，327×260公分，艾克斯，格拉內美術館

善妒的天后在畫面一角監視著丈夫與其他女子的交談。

畫家將忒提斯的身軀特別拉長，尤其是頸部，以凸顯女性胴體的柔順曲線。

端坐在王位上的朱彼特（宙斯）手握權杖直視前方，濃密的落腮鬍、嚴峻的表情，象徵王者的不可侵犯與威嚴感。

老鷹是王者宙斯的象徵之一。

向眾神之王懇求的女神
畫家在畫中格外強調男性與女性之間的剛柔對比。神話中單純的對話敘述，此處被賦予了戲劇化的視覺效果。

《奧德賽》簡介

　　《奧德賽》是《伊利亞德》的續篇，記述希臘英雄奧德修斯（羅馬名為尤里西斯）在特洛伊戰爭結束後，在海上漂流將近十年的返鄉之旅。奧德修斯由於刺傷了海神之子獨眼巨人的眼睛，於是遭受海神咒詛，在海上流浪不得還鄉，並屢遭怪物攻擊或女妖誘惑。最後因眾神愛惜奧德修斯的勇氣與智慧，命令羈絆奧德修斯的女妖釋放他。英雄終於返鄉與忠實守候的妻子團聚。

　　和充滿陽剛之氣的《伊利亞德》相比，《奧德賽》顯得較為內斂，且有較多的情感描繪。《伊利亞德》由於是描寫戰場上的廝殺，屬於「力」的英雄典型；而《奧德賽》則是克服返鄉旅途中的重重困難，因此屬於「智」的典型。《奧德賽》還鄉的主題也成為後世經常探討的母題，而藝術家們尤其偏愛其中對女性形象的深刻描寫。

取材自《奧德賽》的繪畫主題

　　奧德修斯航程中所遇見的各種試探與考驗，是繪畫作品中經常出現的題材。其中，色誘奧德修斯的美麗女妖特別受藝術家青睞，例如將奧德修斯屬下變成動物的魔女瑟西，或是施以柔情擄掠奧德修斯的卡莉普索等等。由於致命美女的形象極具吸引力，在前拉斐爾派畫家的作品中尤其常見。

　　海妖便是相當受歡迎的主題之一。海妖擁有美麗的少女外型，她們的歌聲具有魔力，能吸引水手情不自禁地靠近。當船行經海妖的礁石時，奧德修斯吩咐水手們以蠟封住耳朵，自己則綁在桅杆上，因此成功逃離海妖的迷惑。在畫家德拉普的《尤里西斯與海妖》（見右圖）中，戲劇化地呈現了海妖們即將撲上船的情景。海妖們誘人的姿態與肉體，以及水手們的堅毅神情，寫實地描寫令人屏息注視眼前的驚險場景。

　　相對於誘惑的魔女們，奧德修斯家鄉的妻子潘妮洛普則展現出女性的堅貞之美。潘妮洛普始終忠實等待奧德修斯的歸來，但在特洛伊戰爭結束後，奧德修斯卻生死未卜。期間，美貌的潘妮洛普屢遭當地貴族的追求及欺壓，她假借替公公織壽衣尚未完成為由拖延求婚者的要求，卻在夜裡拆掉白天織好的布匹。瓦特豪斯的《潘妮洛普與追求者》（見右圖）便描繪出專心一意織布的潘妮洛普和周圍求婚的惡漢，沉重的織布機於是成為她忠貞的象徵。

前拉斐爾派

十九世紀中，英國的一群藝術家成立了前拉斐爾兄弟會。他們標榜的是回歸自然，作品多半力求細節真實，內容則經常取自文學或宗教題材。「前拉斐爾」的名稱代表他們以十四、十五世紀的藝術為典範，並非真正以拉斐爾為分界點。

《奧德賽》繪畫範例

尤里西斯與海妖

德拉普，約1909年，油畫，177×213公分，赫爾，佛瑞斯美術館

好奇想聽海妖歌聲的尤里西斯，沒有以蠟封耳，而是命令水手將自己綁在船的桅杆上。因此在聽到海妖歌聲的瞬間，神情顯得迷惑而瘋狂。

以美貌與魔法歌聲，誘惑水手上前的致命海妖，象徵女性的毀滅力量。

以蠟封耳賣力划船的水手們，顯然不受海妖歌聲的誘惑。

具有致命力量的邪惡美女

海妖是擁有美麗歌喉的三姊妹，船員聽到她們的歌聲便會觸礁發生船難。畫中以接近對角線的構圖，呈現出海妖即將撲上船的一刻，達成驚心動魄的壓迫感。

潘妮洛普與追求者

瓦特豪斯，1912年，油畫，129.8×188公分，蘇格蘭，亞伯丁藝術博物館

潘妮洛普無視窗邊獻花、彈琴的求婚者，專心一致地在織布工作上。

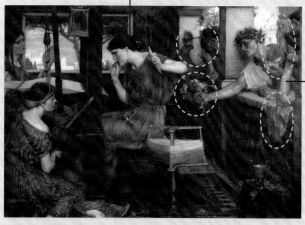

覬覦奧德修斯家產與潘妮洛普美色的地方惡霸們，藉由彈琴、送花、致贈珠寶、華服來誘惑女主角。

苦盼丈夫歸來的忠實妻子

以完成織布為條件，夜裡卻偷偷拆掉布匹的潘妮洛普，代表女性的忠貞與堅忍力量。畫面呈現統一的紅紫色調，並點綴少許藍色調；畫面的華麗與豐富細節，成功營造了繪畫本身的魅力。

希臘戲劇

在神話與史詩之外，西方古典時期尚有許多堪稱經典的文學著作，多半以戲劇或詩篇的形式寫成。其中，以悲劇的創作最具影響力，劇中對生命的深刻探討，啟發了後世諸多思想與創作，而成為繪畫中一再引用的主題。

希臘戲劇簡介

　　古典時期的雅典城邦是西方文明的重鎮，當中孕育出許多哲學家、歷史家、詩人與劇作家。在此時的文學創作中，戲劇可說是希臘文明巔峰的代表。和史詩相似，希臘悲劇同樣反映著人類命運與神人之間的關係；而在埃斯庫羅斯、索福克勒斯及歐里庇得斯三大悲劇作家的創作中，戲劇成為一種嶄新的藝術。

　　埃斯庫羅斯的作品多半沉重嚴肅，討論著命運的不可抗拒。他的代表作首推三聯劇《奧瑞斯提亞》，敘述特洛伊戰爭中的希臘主將阿伽門農遭妻子與情夫殺害，由其子為他復仇的故事。

　　索福克勒斯最為人知的作品便是《伊底帕斯王》與《安蒂岡妮》。他發展出許多創新的戲劇手法，並大量運用當時少見的布景。他的作品較多著墨於人類的意志，而非神的旨意。其中《伊底帕斯王》一劇更是影響深遠，希臘神話中的伊底帕斯因此成為家喻戶曉的人物，佛洛伊德並以此劇發展出「伊底帕斯情結」理論（即弒父戀母情結）。

　　歐里庇得斯創造了至少八十部以上的戲劇，其中如《米蒂亞》至今仍經常演出。和兩位前輩相比，他的作品較貼近於日常生活，也較常探索社會中的道德議題。

悲劇的滌淨作用

亞里斯多德在《詩學》中闡述，悲劇具有滌淨靈魂的作用，也就是藉由看戲時引起的情緒，抒解觀眾內心的悲憤或痛苦。這也是在劇情本身的吸引力外，悲劇廣受群眾支持的理論基礎。

取材自希臘戲劇的繪畫主題

　　豐富的希臘戲劇是無數藝術家源源不絕的靈感來源。例如，歐里庇得斯的《米蒂亞》便是經常引用的題材。米蒂亞以巫術協助丈夫傑遜取得寶物金羊毛，並且背叛了父親與他私奔，不料傑遜竟然移情別戀。為了報復，米蒂亞狠心手刃了兩個親生孩子，為的是讓丈夫感受到生不如死的痛苦。米蒂亞於是成為「致命女子」主題的經典角色。

《米蒂亞》繪畫範例

傑遜與米蒂亞

莫侯，1865年，油畫，204×115.5公分，巴黎，奧塞美術館

• 傑遜手握象徵勝利的戰利品。

• 米蒂亞手搭傑遜的肩膀上，這個姿勢一方面表示對他的支持，一方面也透露對愛人的掌控慾望。

• 裝有祕藥的瓶子。

義無反顧的愛情
畫中表露米蒂亞對傑遜的愛意與堅定的支持，傑遜也在米蒂亞的巫術協助下，相信自己勝利在望，會克服難關重返王位。

• 雕飾華麗的圓柱上有一條卷軸，寫著：「若能得到傑遜的愛並被擁入懷中，天涯海角都願意跟隨」。

• 瀕死的白鷺。

弒子的米蒂亞

德拉克洛瓦，1838年，油畫，260×165公分，巴黎，羅浮宮

• 洞穴內的陰影籠罩在米蒂亞頭上，暗示她的理智已被忿恨所掩埋。

• 米蒂亞手持鋒利短劍，打算殺了自己的骨肉。

復仇時刻
畫中手持利刃的米蒂亞正準備親手殺死自己的孩子。她的頭部半隱藏在陰影下，半張著嘴的驚駭瘋狂神情，生動顯示出主角內心的巨大痛處。

象徵主義畫家莫侯的《傑遜與米蒂亞》（見第133頁）描繪出一往情深的米蒂亞與流露自信的傑遜。畫中的米蒂亞專心注視著傑遜，並從背後加以扶持；而位於前方的傑遜則注視著手上的戰利品，神情顯得剛毅而煥發。

在浪漫主義畫家德拉克洛瓦的《弒子的米蒂亞》（見第133頁）中，畫家則呈現出被丈夫拋棄而瀕臨瘋狂邊緣的米蒂亞即將弒子的一刻。畫家刻意將米蒂亞的眼睛與前額部分籠罩在陰影中，象徵她的理智已被黑暗的復仇之心所籠罩。

而在希臘悲劇中，仍屬索福克勒斯的《伊底帕斯王》題材最受畫家青睞。伊底帕斯的父親是希臘的底比斯王，由於先知預言伊底帕斯將會弒父娶母，因此他出生後便被拋棄在荒山上，但又幸運地被路過的牧羊人救起。當伊底帕斯長大後，從神諭得知自己將弒父娶母，由於伊底帕斯以為扶養自己的養父母就是親身父母，他因此逃離了家園以避免悲劇發生。在旅途的路上他遇見了底比斯王，兩人發生爭吵，伊底帕斯於是殺死了親生父親，順理成章地娶了王后，卻不知預言已經應驗。

安格爾與莫侯的《伊底帕斯與斯芬克斯》（見右圖），同樣描述劇中相當膾炙人口的一段。伊底帕斯在進入底比斯城的路上，成功解開吃人怪物斯芬克斯的謎題，因此為該城除去禍害。斯芬克斯是一種女性人頭與獅身的結合體，有些畫家也為她加上如老鷹般的羽翼。在安格爾的畫作中，散發英雄堅毅形象的伊底帕斯正挑戰著斯芬克斯。而在莫侯的作品中，羽翼高聳的斯芬克斯緊緊攀附在伊底帕斯胸前；此處美麗怪物與俊秀人類的組合，造成一種令人錯愕的「黑暗之美」的印象，也暗喻著英雄難以掙脫的挑戰與誘惑。

象徵主義

十九世紀末，在法國興起了象徵主義的藝文潮流。受世紀末的頹廢風格與神祕主義影響，象徵主義的藝術強調的是內在思想與精神的表達，而較不是形式上的追求。他們經常引用經典的神話文學等題材，並賦予神祕、詭譎或死亡的氣氛。代表畫家如德夏凡、莫侯、賀東等等。

《伊底帕斯與斯芬克斯》比較

伊底帕斯與斯芬克斯

安格爾，約1808年，油畫，189×144公分，巴黎，羅浮宮

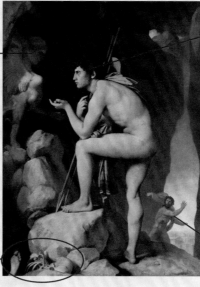

有著高度智商與自尊心的斯芬克斯半隱藏在陰森的洞穴中，對英雄的挑戰顯得猶豫。

伊底帕斯毫不畏懼地直視斯芬克斯，顯示過人的勇氣與自信。

犧牲者的骨骸。

勇敢挑戰謎語獸的英雄

安格爾與莫侯皆以裸體形象表現神話英雄。安格爾將伊底帕斯如運動員般的強健體格擺在畫面正中央，表現出理想的英雄形象。

因害怕而逃跑的旅人與勇敢的英雄形成鮮明對比。

伊底帕斯與斯芬克斯

莫侯，1864年，油畫，206.4×104.8公分，紐約，大都會美術館

面容雅緻的斯芬克斯，前腳緊貼伊底帕斯的胸前，兩人專注的交接視線形成緊迫凝視的瞬間。

斯芬克斯的身體特徵為老鷹的翅膀、女人的上半身與獅子的下半身及四肢。

受女性迷惑的英雄

莫侯將貌美的斯芬克斯安排在畫面中央。她緊緊攀附在伊底帕斯胸前，雙方眼神直視，造成畫中的緊迫感。此時，英雄氣勢彷彿受女性力量所震懾。

出現在畫面一角的犧牲者手腳，暗示著這是場美麗的陷阱。

文學創作

在聖經與希臘羅馬文學之後，對繪畫產生重要影響的文學創作難計其數。其中其代表性的如：中世紀但丁的《神曲》、文藝復興的莎士比亞戲劇，以及十九世紀的丁尼生詩作等等，這些作品也分別反應出各時代的主要精神。

文學與繪畫

從古至今，文學與繪畫間始終關係密切。雖然分屬於不同的創作媒材，但可以表現同樣的題材，形式與表現上也有可能彼此學習，因此文字與圖像間的相互借用其實經常可見。例如，當繪畫向文學作品取材時，畫家們多半難以滿足於機械式地把文字內容轉譯成圖像，而是會加入本身的觀看角度，因此也創作出另一種獨立的藝術。此時，文字與圖像的關係不僅是畫面主題的引用，而是在創作內容上的詮釋關係。

無論任何時期，皆不乏深受畫家喜愛的文學題材。這些引用的主題不僅反映出當時社會流行的主題，也可能暗示著某時期獨特的美學概念與時代思潮。而好的文學作品更禁得起畫家們的反覆詮釋，也因此成為後世一再描繪的繪畫主題。

但丁《新生》與《神曲》

但丁出生於十三世紀的佛羅倫斯，他的主要著作《新生》與《神曲》成為中世紀的代表性文學，也是後世畫家們爭相取材的對象。

《新生》描寫的是但丁對碧翠絲的愛意。在現實生活中，但丁自小就愛著碧翠絲。但是碧翠絲長大後嫁給了別人，之後又不幸早逝。然而但丁仍然深深懷念著她，不僅寫了紀念她的詩集《新生》，更在《神曲》裡將碧翠絲描寫為引導但丁進入天堂的聖女。在受《新生》啟發的繪畫中，以前拉斐爾畫家羅賽蒂的系列畫作最為著名（見右圖《但丁之夢》）。

《神曲》則是一部長篇詩作，內容分為地獄篇、淨界篇與天堂篇。在前兩篇裡，但丁在古代詩人魏吉爾的帶領之下，拜訪了地獄與淨界；在天堂時則由碧翠絲做他的嚮導。《神曲》的內容反映出中世紀的世界觀，甚至被寓為整個中世紀文明史的縮影。

在藝術作品中，與《神曲》有關的畫作相當多。不少畫家曾為《神曲》製作過完整的全套插圖，而單幅的相關作品更是不勝枚舉。德拉克洛瓦的《地獄中的但丁與魏吉爾》（見右圖）是其中相當知名的一幅，畫中呈現披著紅巾的但丁與戴著桂冠的魏吉爾，兩人站在通過地獄之海的小船上，地獄中的陰魂不停扎地想要爬上船去。畫家以陰暗的背景，襯托前景姿態扭曲的人物，地獄的詭譎氣氛呼之欲出。

《新生》繪畫範例

但丁之夢

羅賽蒂，1871年，油畫，210.8×317.5公分，利物浦，沃克美術畫廊

侍女正為死者覆蓋上薄紗。

畫家以自己的愛人珍・莫里斯做為碧翠絲的模特兒。

面對愛人的死亡，但丁只能無助地透過牽引他的愛神，表達內心的痛楚情感。

地上散落的罌粟花瓣象徵死亡。

身穿紅衣的愛神代替但丁傳達了相思之情，傾身為碧翠絲獻上最後一吻。

愛人的死亡

紅顏薄命的碧翠絲年輕時便因病去世。而但丁在夢中由愛神帶領，來到心愛女子的病榻前，見到她逝世時最後的容顏。

《神曲》繪畫範例

地獄中的但丁與魏吉爾

德拉克洛瓦，1822年，油畫，189×241公分，巴黎，羅浮宮

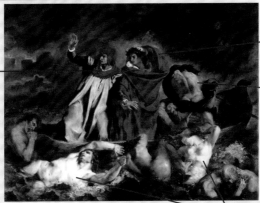

魏吉爾頭上的桂冠代表他的詩人身分。

渡船人正迎著烈風奮力掌舵。

許多但丁主題的繪畫作品中，紅巾是藉以辨認但丁形象的特徵之一。

地獄之海中浮沉的陰魂，以各種姿態表現出痛苦的掙扎。

穿越險惡的地獄之海

畫中表現但丁與魏吉爾乘著渡船穿越地獄之海的慘烈情景。畫面背景由沉重的黑暗雲霧籠罩，撲向渡船的冥界幽魂造成緊張的戲劇力量。

莎士比亞戲劇

　　無庸置疑地，自文藝復興時期至今，莎士比亞的影響力始終不曾磨滅，他的劇作與十四行詩至今仍被人反覆研究。莎士比亞擅於創造個性鮮活的人物，以及深層的心理描繪；因此他的人物層次豐富，可從各種角度加以解讀。莎士比亞的作品反映的不僅是他所置身的當時社會，而是深入普遍的人類精神。而除了文學與戲劇，在繪畫、音樂、舞蹈與電影等藝術中，受莎士比亞啟發的靈感難計其數。

　　前拉斐爾派畫家米雷的《奧菲利亞》（見右圖）便是取材自莎士比亞的悲劇《哈姆雷特》。由於奧菲利亞的父親被自己的愛人哈姆雷特所殺，她因此發瘋落入水中。畫家展現前拉斐爾派的精細畫法，描繪出發瘋的奧菲利亞溺死時仍唱著歌的景象，身旁的罌粟花則是死亡的象徵。正如莎士比亞的劇作本身，整幅作品以令人驚歎的美，呈現出瘋狂與死亡的不安主題。

丁尼生詩作

　　十九世紀的是文學與藝術互動相當密切的時期。在浪漫主義的詩歌中，便可發覺許多如畫的描寫，實際上也有不少詩作成為繪畫的題材。而維多利亞時期的桂冠詩人丁尼生，他的長篇亦深深吸引著藝術家們的眼光。

　　丁尼生著名的《夏洛特姑娘》是一首淒美動人的長篇詩作。詩中時序是充滿傳奇色彩的亞瑟王時代，一名孤絕於夏洛特島上的受詛咒女子，終生只能透過鏡子的反射觀看世界。為了排遣寂寞，她將鏡中的人間風光編成織錦。然而有一天，當蘭斯洛騎士的英俊身影落入鏡中時，她無法克制自己直視他的面容。死亡詛咒於是降臨，她乘上小船往城內漂流而去，輕唱著她最後的歌曲；而在她抵達城門前，死神便無聲地奪去她的氣息。

　　同時期的前拉斐爾派畫家瓦特豪斯，描繪出夏洛特姑娘臨死前的景象（見右圖）。神情悽楚的夏洛特姑娘一邊低吟著憂傷的歌曲，一邊解開繫在船邊的鎖鏈。女子的雪白長袍與船上送葬的白色蠟燭，正與色彩繽紛的塵世圖案織錦形成對比。和《奧菲利亞》相似，文學中的美與死是前拉斐爾派最感興趣的主題之一。《夏洛特姑娘》對細節的忠實使觀者一如親臨眼前的場景，在死亡與美麗的震撼間，夏洛特姑娘的喪曲持續吟唱。

莎士比亞《哈姆雷特》繪畫範例

奧菲利亞 米雷，1851-1852年，油畫，76×111.8公分，倫敦，泰特藝廊

《哈姆雷特》的場景敘述著：「在小溪旁斜生著一棵楊柳樹」。奧菲利亞的對白：「活潑美麗的知更鳥代表我所有的歡愉」，畫家因此描繪出楊柳樹中的知更鳥。

莎翁詩句中描述發瘋的奧菲利亞佩戴著燦爛的花環落入水中，因此畫家在她身上灑滿紫羅蘭等花卉，並為她戴上花環項鍊。

雛菊代表悲歡、純潔與斷送的戀情，火紅的罌粟花則代表死亡。

奧菲利亞的垂死輓歌
奧菲利亞在溺斃前仍吟唱著古老的曲調，蒼白的面部正逐漸邁向死亡。周遭的花草景物經過畫家一絲不苟的描繪，宛如舞台上精細的布景，極度寫實的畫面卻營造出非現實的氣氛。

丁尼生《夏洛特姑娘》繪畫範例

夏洛特姑娘 瓦特豪斯，1888年，油畫，153×200公分，倫敦，泰特藝廊

白色的長蠟燭為送喪之用。

四周寫實的水草、樹叢，彷彿根據特定的真實場所描繪，實際上是出自畫家的想像。

船首繫著的照明油燈點出漫長的死亡之旅。

夏洛特的悲劇命運
在她隨波抵達
水邊第一座房屋前，
唱著她的歌她死去，
夏洛特姑娘。

繽紛的塵世風光織錦顯出女子對世間的眷戀，也是詛咒降臨的緣由。

——摘錄自丁尼生，《夏洛特姑娘》第150至153詩行

歷史事件

在宗教與文學的題材之外，許多敘事畫的主題是直接取材自真實的事件。描繪的對象包括著名人物的事蹟、戰爭或是歷史上的重大事件，有時也可能是當下發生的時事議題。

著名歷史人物的描繪

歷史上著名的人物事蹟，經常會被當做繪畫的題材。這類作品不僅表現了畫家個人的想像，也可做為實際上的教育或紀念意義。在歷史人物中，君王或將領的豐功偉業便是相當常見的主題。例如亞歷山大的四大戰役、凱撒大帝的勝利及遇刺，或是埃及豔后克麗歐佩脫拉的統治與自殺等等，皆是許多畫家一再描繪的對象。

此外，文人、貴族或神職人員等的著名事蹟亦經常入畫。例如，大衛的《蘇格拉底之死》（見右圖）描繪的便是希臘哲人蘇格拉底死前的景象。蘇格拉底在人民表決下被判處死刑，他在獄中從容不迫地喝下致命的毒藥。在大衛的畫中，這位哲學家死前仍諄諄教誨著身旁的跟隨者，他一手指向天，象徵他所闡明的真理。

歷史與時事的揭露

至於敘述重大歷史事件的繪畫中，較常見的多是革命、戰爭、災難等等攸關全民的主題。如德拉克洛瓦的《七月廿八日：自由領導人民》（見右圖），便是為紀念法國在一八三〇年的七月革命所作。畫家將「自由」擬人化為女性的形貌，畫面中央的自由女神一手握著來福槍，另一手揮舞著法國國旗，堅毅地號召群眾向前邁進。在她四周的追隨者來自社會各個階級：包括一名男童、戴著禮帽的中產階級，以及手持軍刀的無產階級。

社會上的時事亦可能成為畫家的選題。在資訊尚未普及的時代，這類作品一方面有助於事件的報導，另一方面也可做為畫家本身的意見表達。例如，傑里訶的《梅杜莎之筏》（附圖51）便以當時的社會慘劇為題材。而泰納的《奴隸船》（見右圖）乍看之下是一幅狂放的暴風海景，但畫中其實是當時廣受輿論指責的一樁暴行。它原本的標題是《奴隸商人將死人與垂死者拋出船外——颶風將至》，一位英國船長為了取得保險金，將生病的奴隸們拋出船外。槍杆的陰影在暴雨中若隱若現，畫面右下角則可清楚看見一條黑膚色的腿，肉食的鳥類環繞在旁。這幅畫不僅記錄了個別的事件，同時也反映出人類面臨自然力量時的渺小。

歷史事件繪畫範例

蘇格拉底之死
大衛，1787年，油畫，129.5×196.2公分，紐約，大都會美術館

● 蘇格拉底伸手接過毒酒，準備領死。

● 即將赴刑的蘇格拉底仍不忘諄諄教誨眾人，宣揚理念，毫不畏懼死亡。

歷史人物的紀錄
畫作中，大衛的明晰線性風格依舊清楚可辨。畫面人物自右至左平行延伸，與中間蘇格拉底垂直向上的手勢彼此相交，左方畫面則繼續延展，形成後退的空間。

● 知道蘇格拉底即將被處死，周遭人物顯得哀傷、悲泣，表現出不捨及感傷。

七月廿八日：自由領導人民
德拉克洛瓦，1830年，油畫，260×325公分，巴黎，羅浮宮

● 自由化身為女神的形象，手拿法國國旗領導人民展開革命。

● 揮舞手槍的男童。

手持軍刀的無產階級。

戴高帽的資產階級。

重繪歷史事件現場
畫家以富有動態的畫面、奔放的筆觸，再現法國七月革命的情景，並藉由畫中人物闡明追求自由是各階級人的願望。

奴隸船
泰納，1840年，油畫，90.8×122.6公分，波士頓，美術館

社會時事的報導
在一片水光雲雨中，畫面重點出現在右下角露出的黑腿。不僅是當時事件的紀錄，也表現出大自然驚人力量。

● 詭譎的雲彩與洶湧的浪潮，呈現颱風將至的景象。

● 驚濤駭浪中露出數隻手與黑膚色的腿，及水面上肉食的鳥類，呈現奴隸的悲慘命運。

遠方船隻的形影正是拋下奴隸的兇手。

詮釋解讀

一般而言，除了從畫作主題了解寓意以外，一幅好的畫作常具有更深層的解讀方式；無論從畫面本身的元素引申其中的弦外之音，或是借用既有的文化思潮與理論，都是進行畫作詮釋時常用的方法。本篇前三節將以圖像象徵、畫作引用及人物姿勢，探討畫面元素與象徵意義之間的關聯，藉由了解各種圖像傳統進而深入畫面隱藏的意涵。後三節則以較常運用的當代批評思潮為例，分別從性別、社會與精神層面，了解不同的文化思潮如何為畫作指引出嶄新的觀點。

學習重點

- 如何理解畫中圖像的象徵意義？
- 古典語彙如何套用在藝術作品之中？
- 畫中人物的姿勢神情有何奧妙之處？
- 性別觀點對畫作解讀有什麼改變？
- 社會思潮對繪畫產生哪些影響？
- 如何以夢與潛意識詮釋畫作？

圖像象徵

在解讀畫面的深層意義時，圖像本身的象徵是相當重要的依據。在一幅畫作中，不僅主題本身可做為對某概念的象徵，畫面中出現的物件也可具有共同的象徵功能。

一幅畫的言外之意

一件藝術品可以從許多層面加以探討。在繪畫中，一件物體有它的表面意義，也可能有它既定的象徵涵義，另外還可能涉及繪畫以外的層面。舉例而言，一幅畫有玫瑰的圖畫，它代表的可以是真實世界中的玫瑰形貌，也可以是愛情的象徵，也可能反映某一時期對花卉的研究熱潮。因此，嘗試從各方面去理解一件作品，能幫助觀者更認識作品的意義和重要性。

對圖像的認識經常是建立在知識的基礎上。例如，當我們觀看西洋繪畫時，如果略知《聖經》故事，會知道頭上有光圈的人物代表神明及聖徒；或是看到馬槽裡的嬰孩、婦女和牧羊人時，會知道是基督降生的主題。這些都是背景知識對理解圖像的幫助。

要了解所有繪畫作品中的深層象徵並不是容易的事，但一般而言，傳統的圖像象徵多半有既定的意義，觀者只需參考相關的文獻，不難得到想了解的資料。此外，在陌生的圖像面前，圖像本身帶給人的直接感受也可能是有用的指標。例如百合花給人明亮、美麗、純潔的感覺，骷髏頭則讓人產生死亡、恐懼、脆弱生命等等的聯想，這些直覺往往能幫助觀者理解眼前的象徵。

主題的象徵

在繪畫中，畫作的主題便可以是對某個物件或某種概念的象徵。例如，安格爾的《泉》（見右圖）便將女性與泉源的象徵加以結合。畫中的裸女手持壺罐，傾洩而出的水流與女性裸體的線條完美呼應。此處，畫家藉由泉水的象徵呈現出女性的陰柔特質，而泉源孕育萬物的概念更回應著女性原始的生育本能。

在提香著名的《審慎寓言》（見右圖）中，畫作主題是一幅發人深省的象徵圖像。在三張呈現老年、中年與青年的人臉下方，畫家分別描繪出狼、獅子與狗三種動物。三段人類的年歲各自代表著過去、現在與未來，同時也象徵著記憶、智能與遠見三種長處。三種動物則呼應著三段年歲：狼代表過去的吞噬與逝去、獅子代表現在的強壯，狗則是充滿希望與不確定的未來。

主題的象徵意涵

泉

安格爾，1856年，
油畫，163×80公分，
巴黎，奧塞美術館

泉水暗喻女性的孕育本能，
流動的水流也代表生生不息
的活力。

裸女迷人的身體曲線與傾洩
而下的水流相呼應。

女性與泉源的象徵
泉是孕育萬物的源頭，
與女性的生育能力相呼
應。而畫家筆下的少女
顯得圓潤而柔美，與主
題泉水代表女性陰柔的
特質相襯。

審慎寓言

提香，約1565-1570年，油畫，76.2×68.6公分，
倫敦，國家藝廊

中年代表現在與智能。

青年代表未來與遠見。

老年代表過去與記憶。

呼應畫作寓意的主題
畫中的三段年歲分別
與下面三種動物相呼
應。每一階段都是人
性的一部分，必須謹
慎控制，主題深具警
世意味。

狼代表過去與
吞噬，象徵著晚
年時代。

獅子代表現在與強壯，
對應中年時期的特徵。

狗代表未來與希望，與
青年時期相呼應。

畫面中的象徵

主題的象徵一般並不難辨識，然而，繪畫的象徵物經常隱藏在畫面當中，須由細心的觀者加以發掘。畫面中散落的象徵物經常與主題呼應，在畫面四周加強題旨的意涵。

再次以《阿諾非尼的婚禮》（見右圖）為例，畫面中其實包括了許多細微的象徵物件。例如左邊窗前散落的幾顆蘋果，它們除了當做單純的裝飾水果外，尚可表示畫中人物的富裕和豐饒，甚至可隱射人類在伊甸園中的墮落與原罪。此外，畫面下方新人腳前的小狗，在圖像傳統中具有「忠誠」的象徵；地上脫下的木鞋出自《聖經》的〈出埃及記〉，上帝指示來到聖地必需脫鞋，此處脫去的鞋子於是意味著空間的神聖性。這些四散的圖像象徵，因此更豐富了畫面當中的婚禮主題。

艾格的《過去與現在一號》（見右圖），同樣在畫面中散落著許多呼應主題的象徵物。艾格的「過去與現在」的畫作主題是以三幅畫為一組的系列作品，描寫著現實社會的道德題材。在一號作品中，丈夫發現了妻子的不忠。丈夫手上握著妻子與情人的情書，倒臥在丈夫腳邊的妻子雙手交握，腕上緊扣的手環暗示著受家庭束縛的人生。從桌上掉落地面的半顆蘋果象徵著情慾的墮落；兩個小孩玩耍的紙牌屋即將傾跌地面，意味著真實家庭的分崩離析。而鏡子中映照出開啟的大門，則暗示妻子將被逐出家門的命運。

畫作邊緣的象徵

畫面中四散的象徵物通常與主題相互呼應。甚至有些藝術家刻意不點明主題，觀者必須仔細觀察隱藏在畫面周遭或邊緣上的象徵物，才能得知畫作的真正意涵。在這種例子中，畫作邊緣顯得更具意義，甚至超越畫面中央的物件。

在華鐸的《威尼斯節慶》（見右圖）中，畫面的焦點通常落在中央起舞的男女身上。然而，在這座人造花園四周的屏障中，畫家卻隱藏著別有用心的符號。例如，人群上方的山羊頭像，在傳統圖像中乃是對情慾的象徵；人群後方有對正要結伴離去的男女，男子手指向上方的裸女像，因此點出了背後所包含的慾望成分。因此，畫家所想像出的這幅宴樂場景，並不只是單純的貴族生活寫照，而是藉由看似不起眼的象徵物件，在主題人物的背後形成另一層清晰的評論。

畫面中的象徵意涵

阿諾非尼的婚禮

范艾克，1434年，
油畫，82.2×60公分，
倫敦，國家藝廊

- 燈燭台象徵上帝的榮光。

- 做為婚禮見證的畫家簽名。

- 映照參與賓客的鏡子。

- 放在微隆腹部上的手意味著豐饒。

- 象徵富裕的水果，也可解釋為帶來原罪的禁果。

- 脫下的鞋子象徵空間的神聖性。此典故來自於《聖經》。

- 在圖像傳統的象徵意義上，小狗代表忠貞。

過去與現在一號

艾格，1858年，
油畫，64×77公分，
倫敦，泰特藝廊

- 推疊中的紙牌即將垮下，象徵將要分崩離析的家。

- 鏡子中開啟的大門象徵外遇的妻子即將被逐出家門。

- 丈夫手上握著妻子情人的照片。

- 妻子手腕上的手環象徵束縛她的手銬。

- 從桌上掉落地上的半顆蘋果暗示墮落的情慾。

畫作邊緣的象徵意涵

威尼斯節慶

華鐸，約1719年，
油畫，56×46公分，
愛丁堡，蘇格蘭國家藝廊

藉畫面周邊景物表露意涵
乍看畫作之下是典型的貴族宴遊畫，畫中的焦點是站在中央的女性及左邊東方服飾的男子，然而周圍的人物動作及背景細節卻意味著情慾成分。

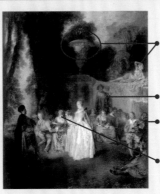

- 裸女像與山羊頭像皆帶有情慾的象徵。

- 離去的男女引人聯想。

- 演奏風笛的男子可能為畫家本人。

- 後方人群表現出調情的意味。

姿勢意味

在有人物出現的繪畫場景中，除了畫面物件的象徵外，人物本身的姿態或手勢也常具有特定的意涵。人物的姿勢可能為觀者指示出畫面的重點，也可能傳達出表面之下的內在情感。因此，觀察人物姿勢也是進一步理解畫作涵義的方法。

指引手勢

畫中人物的手勢經常具有指引的作用，將觀者的視線導向畫面的重點，這種做法在劇場性的畫作中特別常見。例如，在先前介紹過的《伊森罕祭壇畫》（附圖41）中，就出現過畫中人物指向畫面中心的手勢，為觀者擔任起引導的角色。

此外，畫中人物的手勢也可能並不直接，而是以較含蓄的方式暗示出畫面的重要細節。在十六世紀布隆錫諾的《蘿拉・巴提非利》（見右圖）中，主角蘿拉以全側面的輪廓呈現，看似高傲的眼神望向遠方。她手中拿著一本佩托拉克的詩集，修長的手指正指向其中佩托拉克描述蘿拉本人的一段詩句：「難以接近、高不可攀的美女」。此處的暗示比畫面其他地方更能表明畫面的精髓。

姿勢象徵

我們已從多方面觀察過《阿諾非尼的婚禮》（見右圖），然而，此處還可從畫面的另一成分加以解讀：即畫中人物的姿勢意涵。畫中阿諾非尼的右手舉起，代表為這場婚禮祝福之意，新人牽起的手則象徵兩人的聯繫。新娘將左手放在微凸的腹部上，這曾使人誤以為畫家暗示著新娘的懷孕，但事實上這個姿態乃是象徵多子豐饒的祝福。畫中人物的姿態，再次呼應了畫面的婚禮主題。

人物的姿勢尚有更多的象徵及暗示。例如在諸多的聖告主題畫作中，馬利亞的姿態通常意味著她的內心變化。在聽到自己將懷孕生子時，馬利亞前後的反應分別是不安、沉思、疑問與順服。而安傑利科修士的壁畫《天使報喜》（見右圖）中，馬利亞的雙臂在胸前交叉成十字，這個姿勢象徵著她內心的謙卑與順服。

作者不詳的《加布里耶樂・德斯特蕾絲和她的姊妹》（見右圖），畫中呈現出相當細膩而特殊的手勢。右邊的裸體女子是國王的情婦加布里耶樂，她指尖捏著的戒指代表她和國王的關係，而左邊的姊妹則用手捏著她的乳頭，這個動作在當時意味著加布里耶樂已經懷孕的事實。

不同畫作的手部姿勢比較

蘿拉·巴提非利

布隆錫諾，約1555-1560年，
油畫，83×60公分，
佛羅倫斯，維其歐宮

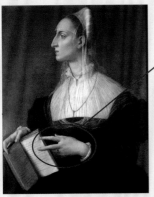

● 主角的手勢指出畫中的重點，即書上形容蘿拉是難以接近的冰山美人。

天使報喜

安傑利科修士，約1440-1441年，
濕壁畫，190×164公分，
佛羅倫斯，聖馬可美術館

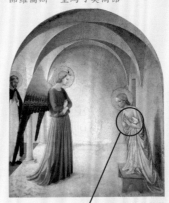

● 馬利亞謙恭地跪著，雙臂在胸前交叉成十字，表示她內心的謙卑與服從。

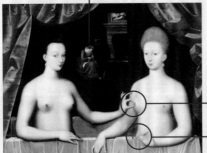

阿諾非尼的婚禮（局部）

范艾克，1434年，油畫，82.2×60公分，
倫敦，國家藝廊

● 畫家將新娘的另一隻手放在腹部，表示多子豐饒的祝福。

● 舉起的右手代表為婚禮祝福。

● 交握的手是婚禮肖像中的典型手勢。此處新娘將攤開的手交至新郎手中，意味著婚姻的託付。

● 後方侍女正縫補著嬰兒的衣物。

加布里耶樂·德斯特蕾絲和她的姊妹

楓丹白露派畫家，約1590年，油畫，
96×125公分，巴黎，羅浮宮

● 左邊加布里耶樂的姊妹用手捏著她的乳頭，象徵加布里耶樂的懷孕。

● 右邊加布里耶樂指尖捏著的戒指，代表她和國王間的情緣。

引用既有畫作

優秀的畫作，可以為後世畫家帶來靈感與啟發。有些畫家甚至會在自己的作品中引用經典畫作，為畫面帶來嶄新的詮釋。因此，辨識出繪畫中所引用的作品，將有助於理解繪畫的深層涵義。

畫中畫的意涵

在畫面中直接描繪出既有的畫作，造成「畫中畫」的效果，這便是一種引用既有畫作的方式。畫家很少會隨意選擇一幅無關的畫作放在自己的畫面中，因此這種畫中之畫多半具有點明主題的作用，或是做為反襯與譬喻的功能。

維梅爾便是一位擅於利用畫中畫的藝術家。例如在著名的《秤珍珠的婦人》（見右圖）中，背景的牆上便懸掛著一幅米開朗基羅的《末日審判》（附圖52）。畫中光線從窗外射入，像聚光燈般集中在手持天平的婦人身上。《末日審判》描繪的是評定善惡的主題，此處正與婦人衡量珠寶的動作呼應；而基督主宰的形象位於婦人的正上方，更點出世俗價值的虛空。

維梅爾的另外兩幅作品同樣顯出類似的旨趣。《坐在小鍵琴旁的女子》（見右圖）和《音樂會》（見右圖）裡都出現了相同的畫作：巴布倫的《老鴇》（附圖53）。這幅畫中畫因此點明了作品主題不僅是單純的音樂演奏，而是隱含著情慾誘惑的意味。前者的主角直視觀者，一旁斜倚的大提琴暗示著此處曾有另一人出現，牆上的畫作、琴蓋上的牧歌式風光、拉下來的藍色窗簾，全都指向這個角落曾發生的幽會。而在《音樂會》中，牆上、琴蓋上象徵原始自然的牧歌圖畫，配合巴布倫的畫作，同樣隱射著調情的主題。

固有語彙的轉化

除了直接套用，將既有畫作加以改寫、重畫，也是一種引用方式。例如，馬內的《草地上的午餐》（見第152頁）取材自十六世紀提香的《鄉間音樂會》（見第152頁），而之後畢卡索又根據馬內的版本繪製了新版的《草地上的午餐》（見第152頁）。在推測為提香所作的《鄉間音樂會》中，吹奏樂器的男士與裸女的組合，使人無法辨識畫中場景的典故，只能感受其中對和諧的想像。而馬內的作品採取同樣的組合，卻在原有的牧歌式情懷上增添了挑釁意味。另一方面，畢卡索則嘗試截然不同的立體主義造型。這不僅是對前輩畫作的致敬，也是畫家在同樣題材上的不同形式思考。

類似地，提香的《烏比諾的維納斯》（見第152頁）亦令人聯想起喬久內的《沉睡的維納斯》（見第152頁），而十九世紀的馬內又將提香的畫作轉變為全新的《奧林匹亞》（見第152頁）。喬久內的維納斯雙眼輕闔，安靜地沉浸在周遭的牧歌風光中。然而，提香的維納斯卻相當意識到自己的美，她注視著觀者，別有意味地將手放在自己的私處。而馬內則更進一步，他試圖以同樣的構

圖反映出更為挑釁的時代意味。《奧林匹亞》於是在當時飽受抨擊，人們大肆批評畫面的粗糙與裸女的姿態，甚至因此推斷畫中女子是名妓女。由此可見，雖是相仿的斜倚裸女構圖，在不同的畫作中卻帶來不同的感受，也呈現出不同的眼光與思索。

維梅爾的畫中畫

秤珍珠的婦人

維梅爾，約1664年，油畫，42.5×38公分，華盛頓，國家藝廊

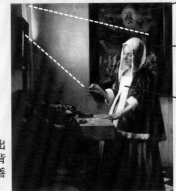

● 基督的位置在婦人的正上方，彷彿正對婦人的虛榮進行審判。

● 米開朗基羅的《末日審判》出現在畫中，藉以烘托畫作主題。

● 光線集中在婦女的身上，產生聚光燈般的效果。

天平與審判的象徵呼之欲出
持天平衡量珠寶的婦女與背後畫作《末日審判》評定善惡的主題相呼應。

坐在小鍵琴旁的女子

維梅爾，約1670年，油畫，51.5×45.5公分，倫敦，國家藝廊

● 巴布倫的《老鴇》出現在畫中，象徵畫中人物間可能的曖昧情愫。

● 琴蓋上的牧歌式風光暗喻對原始慾望的嚮往。

● 畫面一隅的大提琴暗示有另一人出現，此處暗指畫中人物與情人幽會的處所。

音樂會

維梅爾，約1665-1666年，油畫，69×63公分，波士頓，現代藝術美術館

隱含情慾誘惑的象徵
巴布倫的《老鴇》出現在維梅爾兩幅以音樂為主題的畫作中，及畫面周邊的物件，皆暗示著畫中若有似無的情慾意味。

固有語彙轉換過程

既有畫作的轉換與改寫，強調出經典畫作所引起的討論空間，也呈現出後代畫家對相同主題的不同思考角度。

《鄉間音樂會》，(傳)提香，約1509，油畫，105×137公分，巴黎，羅浮宮

《沈睡的維納斯》，喬久內，約1510年，油畫，108.5×175公分，德勒斯登，繪畫陳列館

 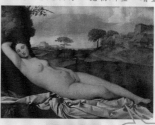

裸女與彈奏樂器的男子同時出現，但畫面仍顯得和諧，產生神話與現實混合的交錯感。

維納斯的睡姿典雅而柔美，與周遭景物相互契合，呈現安祥的氣氛。

引用 **引用**

《草地上的午餐》，馬內，1863年，油畫，208×264.5公分，巴黎，奧塞美術館

《烏比諾的維納斯》，提香，1538年，油畫，119×165公分，佛羅倫斯，烏菲茲美術館

 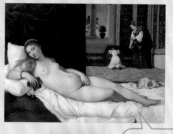

承襲上幅作品的不合理場景，但畫前裸女直視觀者，充滿挑釁意味。

維納斯依舊為斜臥姿態，但直視觀者的眼神、煽情的手勢，使得挑逗意味濃厚。

引用 **引用**

《草地上的午餐》，畢卡索，1961年，油畫，130×195公分，畫家收藏

《奧林匹亞》，馬內，1863年，油畫，130×190公分，巴黎，奧塞美術館

上幅畫的人物及場景簡化成塊面組合，但位置仍互相呼應。

同樣姿勢的裸女，其配帶的飾品、低跟拖鞋及身後拿花的黑人女僕反映出時代的氣息，不同於古典畫作的理想美。

女性觀點

近代性別理論的盛行，對藝術評論亦造成了相當的影響。不僅為從前畫作中的女性形象開創了另一層面的解讀可能，也使女性藝術家的地位與評價獲得重新檢視。

畫中的女性形象

近代的女性觀點主要以性別角度解讀既有的畫作，特別是在畫中女性形象的詮釋上，為經典畫作創造了新的觀看角度。例如，當我們再次檢視大衛的歷史畫《奧哈提之誓》（見第93頁）時，畫面顯示出左右畫面明顯的性別差異：左半邊的男性形象顯得堅毅忠勇，而右半邊的女性則軟弱且情緒化。若以性別觀點來看，此幅畫中的女性具有的是次等於男性的價值，如感性次於理性、個人情緒次於愛國心等等。

傳統繪畫中的女性更常與慾望連結，成為被窺看的對象。雖然裸體在西方觀念中代表著自然與純真，例如雷諾瓦《長髮浴女》（見第154頁）中天使般的裸女；然而許多裸體畫中刻意的煽情暴露，卻在純淨的「裸」中添加了情慾成分。布雪的《沙發上的裸女》（附圖54）中，年輕裸女恣意俯臥在鋪有綢緞的躺椅上，女子的神情與姿態皆充滿挑逗性。這種滿足男性想像的畫作，在洛可可著重感官的藝術中四處可見。

由於女性肉體所產生的情慾意味，使得女性也常被描繪為毀滅的力量。在西方觀點中，由於夏娃在伊甸園偷嚐禁果而受懲罰，因此女性形象常與原罪及墮落等概念結合。例如德國畫家史都克一幅題為《罪》（附圖55）的畫作，便直接以一名裸體女性形象做為主題的象徵。

於是，在所謂「致命女子」的主題中，顯示的是男性畫家對女性力量的恐懼。史都克的《莎樂美》（見第154頁）便是典型的範例。莎樂美以銷魂的七重紗之舞取得希律王的歡心，希律王因此起誓贈與任何她所求的東西；莎樂美卻要求施洗約翰的頭顱，希律王只得依約將約翰斬首，放在盤裡給她。整幅畫面瀰漫著濃厚的香豔情慾，透露著女性與慾望是萬惡根源。

女性藝術家的崛起

在檢視既有畫作外，女性觀點也間接促成女性藝術家的崛起。從前人們並不認為藝術家是適合女性的職業，即使有女性藝術家的出現，地位也始終不如男性。而評論家對她們作品的期待也往往侷限於所謂的女性特質，例如：溫柔、細膩、感性等等，而非她們本身的獨特成就。

直到十九世紀末，女性藝術家才獲得較自由的空間，開始在不同的藝術運動中占有重要的位置。莫莉索是十九世紀一名活躍的印象派畫家。她和著名畫家馬內是姻親，兩人的作品常相互影響，而她甚至比馬內更早一步走出戶外

寫生。她的作品《從特羅卡德侯看巴黎市景》（見右圖）以風格明顯的流暢線條與構圖，展現出明亮的印象派作品。在男性進入巴黎工作的平日，特羅卡德侯成為屬於婦女及孩童的生活郊區，畫面前景的兩名女士點明了此畫屬於女性的視野。

　　二十世紀以後，愈來愈多的女性勇於選擇藝術做為職業，藉由作品反映女性的思考角度。卡羅是代表性的女性畫家，她的作品以自畫像居多，探討的多是性別、身體與文化的認同問題。《兩個芙烈達》（見右圖）描繪出兩個血脈相連的自己，分別身穿歐洲洋裝與墨西哥傳統服飾，呈現出女性在異國文化間意識到的衝突。此外，歐姬芙更是一名婦女解放運動者，她所創造的形式充滿震撼力，畫中常見的放大花朵彷彿兼具感官與生命的力量（見右圖）。

不同的裸女形象

長髮浴女

雷諾瓦，約1895年，油畫，82×65公分，巴黎，橘園美術館

年輕女子紅潤的神情透露出青春的純真與活力，豐潤柔美的胴體給予人純潔的想像。

莎樂美

史都克，1906年，油畫，121×123公分，慕尼黑，連巴赫市立美術館

佩戴艷麗首飾的女性裸體充滿誘惑力，黑金色的背景及右下角的頭顱讓畫面增添邪魅的氣氛。

女性的純美與邪惡
以性別角度審視既有畫作中的女性，可看出裸女形象被賦予不同的意義。從代表自然的純真（上圖，雷諾瓦《長髮浴女》）到罪惡的根源（右圖，史都克《莎樂美》），皆是歸於女性的特質。

女性藝術家的作品

從特羅卡德侯看巴黎市景

莫莉索，1871-1872年，油畫，45.9×81.4公分，美國，聖塔芭芭拉美術館

畫家巧妙地以欄杆、河流及公園分隔兩位女性與巴黎。

若隱若現的巴黎景觀位於畫面遠處，是屬於男性的場所。

畫面呈現以女性出發的觀看角度。流經巴黎城外的河流將畫面切成兩部分：上半部是男人工作的繁忙市中心，下半部則是屬於女性與孩童平日活動的住家郊區。

兩個芙烈達

卡蘿，1939年，油畫，173×173公分，墨西哥，現代美術館

身穿歐洲白色洋裝的芙烈達心室暴露於外，顯示失去婚姻後的創傷。

維多利亞服裝的芙烈達以剪刀割斷了兩人之間的血脈。除了意味著婚姻與家鄉的喪失外，剪刀的位置亦可能暗示她的流產經驗。

背景顛抖的天空象徵內心的不安。

兩個芙烈達之間相連的動脈代表過去與現在的關聯。

身穿墨西哥傳統服裝的芙烈達心臟完整健全。

墨西哥的芙烈達手中握著畫家丈夫迪亞哥·里維拉的肖像，她生命的動脈亦是源自於此。

牛骨與白玫瑰

歐姬芙，1931年，油畫，91.4×61公分，美國，芝加哥藝術中心

牛骨給人死亡和哀悼的想像。

玫瑰與牛骨、背景中統一的白色，令人產生喪禮的聯想。

歐姬芙筆下的大型花卉經常綻放出震撼的生命力，此處畫家將花朵與帶有死亡意味的牛骨並置，形成生死剛柔間的鮮明對比。

社會思索

無可否認地，藝術也是社會的一部分。對社會現象的描寫與關注可以成為畫家的主題，而當代與大眾文化相關的社會思潮，也無可避免影響著藝術的多樣詮釋。

為大眾而藝術

文藝復興及之前的藝術，多半屬於統治階級、教堂或貴族的世界。在王公貴族的贊助下，畫家的題材較多是不具社會意涵的宗教畫、歷史畫或貴族肖像。漸漸地，一些畫家開始將藝術奠基在社會觀察上，選擇平民百姓的生活做為繪畫題材。隨著時代變遷，對社會的關注也展現在不同的繪畫潮流中。

十七世紀的荷蘭繪畫便是普遍以大眾社會題材為主，例如維梅爾等人的風俗畫作；十八世紀時，風俗畫更普及到法、英等其他歐洲國家。到了十九世紀，在著重自然觀察的寫實風格影響下，興起了另一波極度關切社會議題的藝術潮流，也就是社會寫實主義。這些畫家不再滿足於單純的風俗畫描寫，而是致力以繪畫凸顯出社會批判的力量。

在社會寫實的作品中，杜米埃是其中最獨特、也最傑出的一位。他以特殊的漫畫筆法，描繪出許多諷刺現實的畫作。這些看似隨興的作品不僅廣為大眾接受，更使漫畫這種繪畫類型成為真正的藝術。他的石版畫《通司諾南路》（見右圖）便是以一八三四年法國七月王朝中發生的一場軍人鎮暴行動為題材，而油畫《三等車廂》（見右圖）則生動地呈現出下層生活的寫照。

藝術形式與大眾文化

社會思潮對藝術的影響相當廣泛，社會寫實主義便是奠基於對社會的關注，而他們所標榜的藝術則是忠實反映出社會現實的作品。此外，藉由版畫插圖與漫畫等方便流傳的形式，使一般大眾更容易接觸到這些圖像，同時也提升了通俗藝術本身的意義。

除了反映社會現實之外，也有藝術家以直接呈現商業社會中的現成元素如：商標、消費產品、流行文化等等，做為反映現代文明中資本主義盛行的方式。普普藝術的興起便是基於這樣的意識型態，如安迪沃荷便以隨處可見的濃湯罐頭做為畫面主題（附圖56），呈現大眾文化與消費市場間的密切關係。

另一方面，在法蘭克福學派理論家阿多諾的觀點中，則提出透過藝術本身的形式表現出社會批判的力量。例如，畢卡索的分析立體派畫作（見右圖《格爾尼卡》）便是以片斷、碎裂的形式本身，呈現出現代文明的破碎與疏離。藉由這樣的藝術表現形式使觀眾從逼真的寫實幻象中解放出來，轉而思考作品表面以外的深層意義，體現對當代文明社會的思索。

反映社會寫實的作品

通司諾南路

杜米埃，1834年，石板畫，33.9×46.5公分，美國，史丹佛大學美術館

畫家忠實記錄發生在1834年4月15日遭血腥鎮壓的工人家庭，使畫作具有新聞報導的功能。

凌亂的床鋪與跌落在床邊身著睡衣的男子，透露屠殺是發生在令人措手不及的睡眠時刻。

老人與小孩皆慘遭殺害，凸顯暴行的殘忍行徑。

三等車廂

杜米埃，約1863-1865年，油畫，65.4×90.2公分，紐約，大都會美術館

畫家僅勾勒人物的大致輪廓，但足以反映當時法國平民的生活樣貌。

類似速寫的描繪方式卻清楚表達簡陋車廂內的擁擠情景。

在畫家細微的觀察下捕捉到平民旅客顯得疲憊而憔悴的神情。

杜米埃的版畫與油畫皆具有漫畫速寫的風格。以社會真實面貌為題材，為下層社會提出深刻的抗議。

飄忽的頭顱與牲畜形象，增添畫面中死亡與暴力的恐懼感。

格爾尼卡

畢卡索，1937年，油畫，350×780公分，馬德里，普拉多美術館

抱著死去孩子的哀慟母親，姿態仿似典型的「聖殤」圖像。

畫面中沒有戰爭英雄的出現，而是傷痕累累的災民。人物或動物形象皆以分析立體派的多重視點形式呈現。

畢卡索以1937年西班牙內戰時，被炸彈摧毀的格爾尼卡小鎮為題材。畫面由崩解破碎的立體派形式構成，襯以深沉的灰藍色彩，呈現出極具震撼力的傑作。

夢與潛意識

想像力一向是藝術家們不可或缺的創作要素。在有限的理性思維之外，夢境與潛意識便是畫家們取之不盡的靈感寶庫。而在佛洛伊德提供的理論基礎下，更開啟了超現實藝術的新風貌。

夢境與潛意識

事實上，藝術史中以夢境或幻想為題材的作品並非少見。十六世紀的波希便擅於呈現人類經驗中不曾見過的景象，並以描繪魔鬼的邪惡力量著稱。例如他的三聯畫《世俗樂園》（見右圖）便以諸多細節，呈現出詭譎的奇幻場景。同樣地，西班牙畫家哥雅同樣以夢魘般的形象，創作出一幅幅令人驚懼的畫面。而二十世紀初的超現實主義運動，則將夢境與潛意識的元素發揮至極。

超現實主義藝術家企圖將「夢」與「現實」加以結合，使這兩種看似矛盾的元素，在畫面中融合成如真似幻的「超現實」。這群藝術家深受當時佛洛伊德理論的影響，他們強調當人類的理智思想不再作用時，潛意識的成分便會浮現出來。這其實和一些藝術家藉由酒精或藥物，激發出內心深處的創作靈感類似。而根據他們的看法，藝術創作應尋求心理的自發性，任由幻想與潛意識自由翱翔。

因此，夢可說是潛意識最自由的馳騁表現，許多超現實主義畫家開始在作品中直接呈現夢境的內容。對夢境的描繪與不可思議的構圖，於是為二十世紀的繪畫開啟了一條新途徑。

超現實繪畫的幻象世界

基里訶被視為超現實主義繪畫藝術的先驅者。他在一九一一至一九一九年間，創作了許多令人困惑的圖像，這些畫面乍看之下靜止而寧靜，卻總是傳達著不安與壓迫的夢魘氛圍。例如他的《街道中的神祕與憂鬱》（見右圖），便在看似規矩的廣場建築之間，投下強烈的淒涼與不祥陰影。

在西班牙畫家達利的作品中，畫家試圖創造出一種夢境般的幻象世界。他的畫面往往細節之處真實無比，但這些寫實細節卻組成不可思議的集合。在《記憶的執著》（見右圖）中，軟垂的時鐘與沾惹昆蟲的金屬鐘，組合成令人驚異的景象。比起其他畫家任由潛意識自動作畫的消極做法，達利又更進一步發揮自己的主觀意識；他以近乎偏執的做法，積極將現實的片段與夢境的永恆結合在畫布上。

超現實主義

一九二四年，詩人布荷東在巴黎發表了首度的超現實主義宣言。超現實主義的目標在於探索精神分析學所揭發的心理世界。這波運動開始時主要在於文學範圍，後來有愈來愈多的視覺藝術家加入。代表藝術家包括達利、馬格利特、米羅等等。

超現實的畫作範例

世俗樂園

波希，約1500年，油畫，中央畫板220×195公分，左右畫板各為220×97公分，馬德里，普拉多美術館

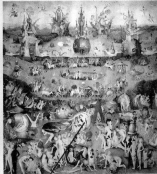

● 左翼畫板主題為伊甸園，上帝站在亞當與夏娃的中間，背後則是奇幻的天堂景象。

● 中間畫板主題為洪水前的世界，裸體男女與各種動物在樂園裡一同嬉戲。畫面處處可見巨大的水果。

● 右翼畫板描繪地獄的景象，怪誕的生物、受罰的情景，樂器也成為刑罰的工具。

街道中的神祕與憂鬱

基里訶，1914年，油畫，88×72公分，私人收藏

● 拉長的陰影與寂靜的街道，與其是寫實場景的描繪，更是夢魘般的壓迫囈語。

● 玩鐵圈的女孩朝向前方的陰影奔去，令人擔心的不安感油然而生。

● 停置在街角的空車廂，敞開的車門增添神祕的氣氛。

記憶的執著

達利，1931年，油畫，24.1×33公分，紐約，現代美術館

垂掛在枯樹及桌緣的軟鐘，象徵時間的流逝將毀壞萬物。

真實的自然景色中卻出現扭曲的靜物，彷彿在寧靜中瞥見超乎現實的夢境片段。

軟垂的金屬鐘背面就像腐爛的果實一般沾惹昆蟲注意。

看似枯木的物體竟然出現睫毛，據傳是畫家的自畫像。

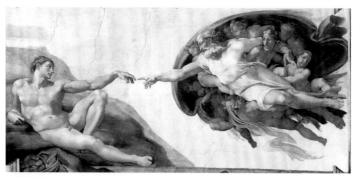

圖1 《創造亞當》米開朗基羅，1508-1512 年，濕壁畫，280×570 公分，
梵蒂岡，西斯汀禮拜堂

第14頁：右邊被天使簇擁的上帝，伸出手指預備將生命的火花傳遞到亞當的指尖，
也讓觀者的視覺集中在兩人指尖之間即將碰觸的點上。

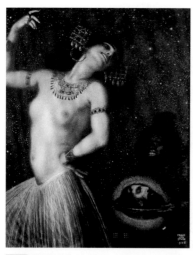

圖2 《莎樂美》史都克，1906 年，油畫，
121×123 公分，慕尼黑，連巴赫市
立美術館

第14頁：黑色背景上滿布著金粉細點，增添
畫面的詭譎氣氛。

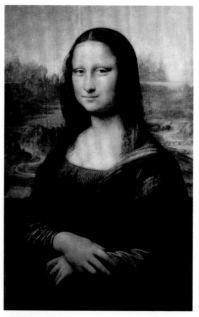

圖3 《蒙娜麗莎》達文西，1503-1506 年，
油畫，76.8×53.3 公分，巴黎，羅浮
宮

第16頁：蒙娜麗莎的微笑傳達出柔和神祕
感，原來是她的五官少了輪廓線介入的緣
故。

第74頁：女主角背後的山水是以大氣透視法
繪製而成，使背景彷彿籠罩在霧氣一般。

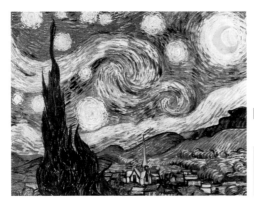

圖4 《星空》梵谷，1889年，
油畫，73.7×92.1公分，
紐約，現代美術館

第16頁：夜空中捲動著漩渦般的
線條，透露出畫家內心的極度不
安及精神不穩定的狀態。

圖5 《紅毯雙美》常玉，1950年
代，油畫，101×121公分，
臺北，國立歷史博物館

第16頁：女子的軀體以書法式的
粗黑線條勾勒而成，透過鮮明的
線條與誇張的視點，表現出直接
而寫意的人體質感。

圖6 《蜿蜒舞蹈》布哈德利，1894年，
墨水筆，19×11.4公分，《The
Chap Book》雜誌插圖

第16、116頁：畫中表現的是
當時著名的面紗舞者傅樂（Loïe
fuller），畫家以誇張的圓滑線
條，生動地暗示出舞者令人眩目
的表演。

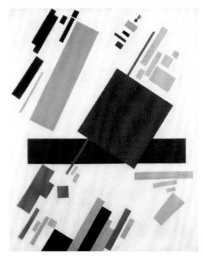

圖7 《**絕對主義構圖**》馬勒維奇，1916年，
油畫，88×70公分，阿姆斯特丹，
市立美術館

第20頁：馬勒維奇倡導的「絕對主義」，探
討解明純色色塊與基本幾何形狀間的關係。
在他簡明有力的世界中，展現出超脫物質之
上的極致。

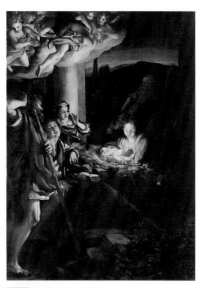

圖8 《**聖誕夜**》柯瑞喬，1528-1530年，
油畫，256.5×188公分，德勒斯登，
繪畫陳列館

第22、52頁：強烈的光線集中在馬利亞懷
中的聖嬰和雲端上的天使，畫家利用光線的
經營巧妙解決了畫面的不對稱。

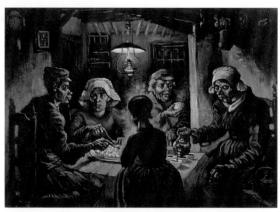

圖9 《**食薯者**》梵谷，1885年，油畫，82×114公分，
阿姆斯特丹，梵谷美術館

第22頁：描繪窮苦人家的一餐，雖然環境貧瘠，但穩定發出光亮
的煤油燈仍點出希望的存在。

圖10《黃色房間》梵谷，1888 年，
　　　油畫，72×90 公分，阿姆
　　　斯特丹，梵谷美術館

第24頁：雖然房間顯得明亮，但
缺乏影子的存在，使得畫面流露
出不穩定感，也反映出畫家的心
理投射。

圖11《街道中的神祕與憂鬱》基里訶，
　　　1914 年，油畫，88×72 公分，私
　　　人收藏

第24頁：刻意拉長的影子成為畫面的焦
點，並感受到脫離現實空間的危機與焦
慮。

圖12《聖維克多瓦火山》塞尚，
　　　1904-1906 年，油畫，
　　　66×81.5 公分，私人收藏

第26頁：塞尚以幾何形狀的概念
思考自然形狀，各種物體皆簡化
至最基本的形狀。他利用不同的
塊狀顏色去堆疊出山巒、樹林，
透露出幾何形狀排列的趣味性。

圖13《吶喊》孟克，1893 年，蛋彩，91×
73.5 公分，奧斯陸，國家畫廊

第26、116頁：畫中吶喊的主角，似乎因飽
受驚嚇而全身扭曲、臉部歪斜，如同一具骷
髏；極端的色彩與扭曲的線條，傳達出極度
不安的情緒。

圖14《芭蕾舞星》竇加，1878 年，粉彩，
60×44 公分，巴黎，奧塞美術館

第34頁：粉彩描繪的白色紗裙展現出近乎夢
幻的柔和質感。

第56頁：最前方的舞者遠大於後方的舞群，
且所占空間比例最多，凸顯出她身為主角的
地位。

圖15《約伯記》插圖〈當晨星合唱時〉
布雷克，約 1820 年，版畫上水彩，
28×17.9 公分，紐約，皮爾龐特‧
摩根圖書館

第36頁：畫家利用水彩上色以展現筆下世界
的神祕氛圍。

第68頁：畫面的人物眾多卻呈平形排列，類
似希臘浮雕中的帶狀構圖。畫家以平面構圖的
特色，引領觀者進入畫中的奇幻世界。

圖16《米迦勒屠龍》杜勒，約 1498 年，木刻版畫，39.2×28.3 公分，卡斯魯赫，藝術收藏館

第44頁：杜勒的木刻版畫生動地表現出天使們與龍作戰的激烈時刻，黑白線條和明確造型是杜勒的版畫特色。

圖17《阿爾巴聖母》拉斐爾，約 1510 年，油畫，直徑 94.5 公分，華盛頓，國家畫廊

第52頁：隨地而坐的聖母子與小施洗約翰彼此凝視，形成金字塔形構圖，傳達出寧靜祥和的氣氛。

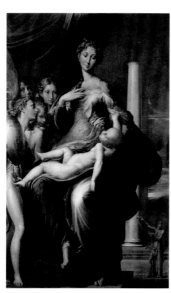

圖18《長頸聖母》帕米加尼諾，1534-1540 年，油畫，216×132 公分，佛羅倫斯，烏菲茲美術館

第52頁：畫中人物的四肢比例被拉長，群聚的天使、巨大的聖母與右下方的人物形成強烈對比，而後方的白柱及小人物彷彿不同時空的背景，形成非寫實的奇異畫風。

圖19 《聖三位一體》馬薩其歐，1425-1428 年，濕壁畫，667×317 公分，佛羅倫斯，新聖母教堂

第54頁：畫面中的人物數目與姿勢、背景的建築元件對稱嚴謹，連人物衣著的色彩皆彼此呼應。

第60頁：畫家以虛擬的拱頂和圖柱界定畫面的空間，在畫框內形成另一道框中框。

第62頁：在下方的石棺牆面上繪出銘刻般的文字，除了是背景裝飾，也隱藏畫作欲透露的訊息。

圖20 《錫耶那聖凱薩琳的婚禮》巴托洛密歐，1511 年，油畫，257×228 公分，巴黎，羅浮宮

第54頁：對稱工整的構圖中，畫面上方角落的兩名小天使擺出對位的姿勢，呈現互補及均衡的作用。

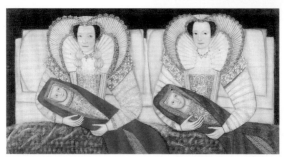

圖21 《裘孟德禮女子》作者不詳，約 1600-1610 年，油畫，88.9×172.7 公分，倫敦，泰特藝廊

第54頁：畫中的兩名女子採取左右相似的構圖，但巧妙地在配件、服飾花紋及五官上做區隔，以辨別出兩人的不同。

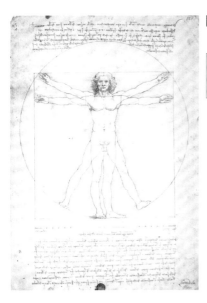

圖22《圓形與方形內的人體：描繪維特魯維斯的比例》達文西，1492 年，墨水筆，34.3×24.5 公分，威尼斯，學院藝廊

第56頁：畫中人物頭到肚臍和肚臍到腳的距離比，正好趨近於0.618：1，符合黃金比例的規範。

圖23《個人的價值》馬格利特，1952 年，油畫，80.01×100.01 公分，美國，舊金山現代美術館

第56、94頁：畫家誇張地放大個人的日常用品，強迫觀者思索個人價值存在的目的。

圖24《逐出伊甸園》馬薩其歐，1426-1427 年，濕壁畫，208×88 公分，佛羅倫斯，卡米內的聖馬利亞教堂，布蘭卡契禮拜堂

第58頁：畫面中除了天使、亞當與夏娃三名人物外，其餘裝飾物只有伊甸園大門的一角，畫家將畫中元素減到最低，更能凸顯出主角的悲慟姿態。

圖25《受牧神驚嚇的黛安娜與山澤女神》魯本斯，1638-1640 年，油畫，
128×314 公分，馬德里，普拉多美術館

第60頁：跳脫框架的束縛，受驚的女神們彷彿要奔出畫面之外。

圖26《最後晚餐》達文西，約 1495-1498 年，
壁畫，460×856 公分，米蘭，聖母感恩堂

第60頁：向後延展的空間內，耶穌被安置在框架
房間的中央，周圍的人物雖然左右對稱但動作並
不死板。

第86頁：畫中的空間、人物、桌面餐盤等等，皆
有明顯的線條輪廓，使觀者的視覺重心落在物體
的形體本身，雖然是眾人議論紛紛的場面，但畫
面氣氛沈穩而寧靜。

第88頁：畫作的構圖完整，除了中央的主角耶穌
外，其左右兩旁門徒的動作、表情皆清晰可辨。

圖27《繪畫的藝術》維梅爾，約 1665-1666 年，
油畫，120×100 公分，維也納，藝術史博
物館

第60頁：左側的帷幕及背景牆面構成看似封閉的空
間，但右側的開放空間與自左上方灑下的流光，又
使得空間隱隱延伸開來。

圖28 《新舊約寓言》小霍爾班，約
1530 年，油畫，50.2×61 公分，
愛丁堡，蘇格蘭國家藝廊

第62頁：畫面的左半部呈現舊約教
義的內容，對照右半部以信仰與恩
典得到救贖的新約內容。

圖29 《賽兒書》插圖，布雷克，約 1789 年，
版畫上水彩，30.7×23.5 公分，
華盛頓，國會圖書館

第64頁：插圖中的文字與周遭景物融合，使
得文字也變成圖畫的一部分。

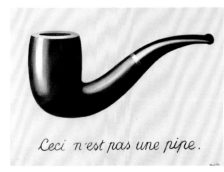

圖30 《圖像的叛逆》馬格利特，
1928-1929 年，油畫，64.61×94.13
公分，美國，洛杉磯市立美術館

第64頁：畫中有一根寫實的斗大煙斗，
文字卻寫著「這不是一根煙斗」，作品
凸顯圖像與文字、意義之間的斷裂，也
使得作品帶有幽默性。

圖31《餐桌上》馬諦斯，1908年，
油畫，180×220公分，聖彼得
堡，艾米塔吉博物館

第68頁：鮮明而大塊的紅色平塗面
積，刻意泯除物件及空間的界線，製
造出平面性的效果。

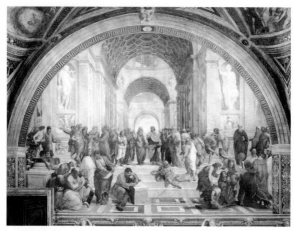

圖32《雅典學院》拉斐爾，1509年，油畫，底寬770公分，
梵蒂岡，簽名室

第70頁：畫家利用「近大遠小」的比例作畫，使二度平面上產生三
度空間感，上方的拱頂一層層逐漸縮小，愈接近觀者的人物比例也
愈大。

圖33《聖羅曼諾戰役》烏切洛，
1450年，蛋彩，182×320
公分，倫敦，國家藝廊

第70頁：畫家刻意將畫面左下角
倒地的士兵以前縮法表現，使其
身體的比例縮短，以符合觀看時
的視覺經驗。

圖34《**聖母升天**》柯瑞喬，1526-1530
年，濕壁畫，1093×1195 公分，
佛羅倫斯，帕馬爾主教堂圓頂

第74頁：這幅天頂繪畫中，畫家採取由
下仰視的技法來描繪人物，所有簇擁聖
母升天的人物全都以仰視角度呈現，彷
彿觀者也隨著畫中人物旋入天堂內的景
象。

圖35《**維納斯梳妝**》維拉斯奎
茲，1647-1651 年，油畫，
122×177 公分，倫敦，
國家藝廊

第78頁：畫家巧妙運用鏡子的
效果，使得女神美麗的背部同
時與容顏一起呈現。

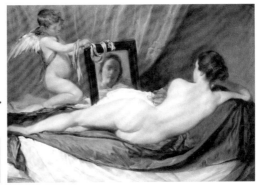

圖36《**夜巡**》林布蘭，1642 年，
油畫，363×437 公分，阿
姆斯特丹，國立博物館

第80頁：畫家以角度透視法呈現
畫面，使得中央將領向外推進，
比例較大而鮮明，周遭人物則向
內推進，並朝左右兩端趨散。

圖37《晴巒蕭寺圖》李成，北宋，絹本設色，
111.4×56 公分，堪薩斯市，納爾遜美術館

第82頁：畫面結構布局清澄壯闊，上中下三段物件
清晰可辨，有別於西方線性透視法所形成的觀看角
度，而是呈現氣韻瀟灑、山林磅礴的主觀視野。

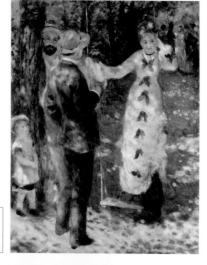

圖38《鞦韆》雷諾瓦，1876 年，油畫，
92×73 公分，巴黎，奧塞美術館

第88頁：畫家追求溫馨的氣氛及光影自
然流洩的景色，僅以不同層次的色塊點綴
出嬉戲的一刻，並不著重在細部的描繪。

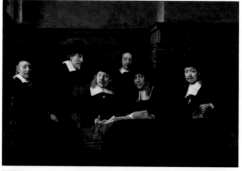

圖39《布商公會的理事》林布蘭，1662 年，油畫，
191.5×279 公分，阿姆斯特丹，國立博物館

第88頁：畫家的重點並不在於清楚呈現各人的局部細
節，而是展現整體的一致性，使構圖產生隱晦的效果。

圖40 《**基督降生**》杜勒，1504 年，雕版版畫，
18.3×12 公分，柏林，國立博物館

第88頁：畫面遠近場景的細節都被清楚描繪，但基督誕生時的馬槽，卻隱藏在巨大房舍的一角，反而讓人忽略主題的存在。

圖41 《**伊森罕祭壇畫—釘刑**》格魯內瓦德，約 1510-1515 年，油畫，269×307 公分，科瑪，溫特林登美術館

第92、122、148頁：位於畫面右邊的施洗約翰，站在觀者眼前並手指著十字架上受難的基督，左手拿著聖經，彷彿正對著觀者講述基督救恩的信息。

圖42 《**拿破崙越過聖伯納山**》大衛，1801 年，油畫，246×231 公分，維也納，藝術史博物館

第108頁：身材矮小的拿破崙在畫中成為英挺煥發的英雄，他身著華服、足跨駿馬，威風凜凜地指向前方，堅定的眼神則直視觀者，拿破崙在畫家的心中成了理想英雄的典範。

圖43《海神裝扮的安德烈亞·多利亞》布隆
　　錫諾，1550-1555 年，油畫，115×53
　　公分，米蘭，布雷拉美術館

第108頁：安德烈亞·多利亞曾統帥威尼斯皇
帝的聯合艦隊擊敗土耳其人，因此畫家將他的
肖像畫描繪成持有三叉戟的海神裝扮，象徵他
在海面上的威望。

圖44《多瑙河風景》阿特多弗，約 1530 年，
　　油畫，30×22 公分，慕尼黑，古代美
　　術館

第110頁：畫家單純描繪大自然的美景，忠實
呈現樹林、山徑、丘陵、湖泊的外觀，畫面沒
有任何人物或敘事意義出現，展現出對大自然
的禮讚。

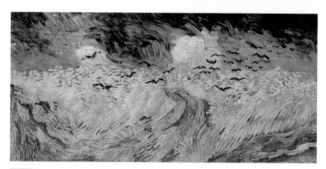

圖45《麥田群鴉》梵谷，1890 年，油畫，50.5×100.5 公分，
　　阿姆斯特丹，梵谷美術館

第111頁：梵谷自殺前的最後一幅作品以強烈鮮明的筆觸與色彩所構成，
完全是個人情感的投注表現。深藍色的天空彷彿壓迫著地平線，飛起的烏
鴉更強調了畫家內心的不安。

圖46《威尼斯節慶》華鐸，約1719年，油畫，56×46公分，愛丁堡，蘇格蘭國家藝廊

第114頁：畫家想像出盛裝男女在戶外享樂的景象，中央華服的女伶及左邊東方服飾打扮的男子成為畫面的焦點，與後面嬉笑調情的男女、雕飾華美的噴泉構成一幅典型的貴族宴遊畫。

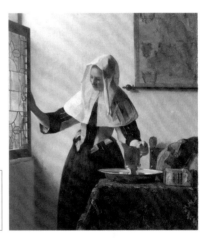

圖47《持水罐的婦女》維梅爾，1660-1662年，油畫，45.7×40.6公分，紐約，大都會美術館

第114頁：女子的衣著樸素、場景平實，乍看之下是一般的風俗畫，然而桌面右前方裝有珍珠與緞帶的貴重盒子，卻暗示著女子在儉樸與奢華間掙扎。

圖48《蘇珊娜與二長老》林布蘭，1647年，油畫，76.6×92.7公分，柏林，國立博物館

第122頁：畫家生動地描繪出受到驚嚇的蘇珊娜，而恬不知恥的兩名長老正伸手想要染指女主角的美麗胴體，蘇珊娜面對著觀者，彷彿觀者正目睹一切的發生。

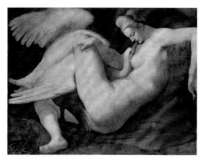

圖49 《麗達與天鵝》米開朗基羅（後世仿作），1530 年之後，蛋彩，105.4×141 公分，倫敦，國家藝廊

第126頁：麗達將天鵝親密地抱在雙腿之間，由於姿態大膽而遭當時人們認為背德，使得原畫被刻意破壞。

圖50 《柏修斯與安卓美達》魏特瓦爾，1611 年，油畫，180×150 公分，巴黎，羅浮宮

第126頁：畫面前景左方的安卓美達正努力試著掙脫綑綁，背景右方則是騎著飛馬的柏修斯和妖怪搏鬥的場景。

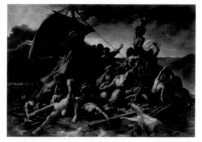

圖51 《梅杜莎之筏》傑里訶，1819 年，油畫，491×716 公分，巴黎，羅浮宮

第140頁：畫家記錄了發生在一八一六年於非洲西海岸遇難的法國護衛艦梅杜莎的生還者。當船沈沒時，船長及資深將領棄百名乘客與船員不顧，任其漂浮在代用的救生筏上，歷經磨難的倖存者撐最後一口氣向遠方呼救，最後只有十五人存活。

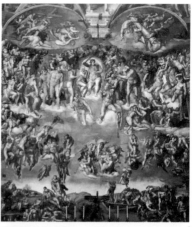

圖52 《末日審判》米開朗基羅，1537-1541 年，濕壁畫，1370×1220 公分，梵蒂岡，西斯汀禮拜堂

第150頁：畫作描繪基督審判生者和死者，免罪者將得到永生的主題，是一幅評定善惡的巨大壁畫作品。畫家以俯瞰的角度，將上方的人物畫得大一點，底部的人物則小一點，以符合觀者由下而上的觀賞角度。

圖53《老鴇》巴布倫，1622年，油畫，
101.5×107.6公分，波士頓，美術館

第150頁： 畫家描繪歡場女子與客人調情聊天的場景，女子半露酥胸，引來前方男客的注目，而中間的男客則放肆摟抱其肩，畫面意象與主題互相呼應。

圖54《沙發上的裸女》布雪，1752年，油畫，
59×73公分，慕尼黑，古代美術館

第153頁： 俯臥在躺椅上的裸女姿態引人遐想，而圓潤的年輕胴體成為畫面的視覺重心，也流露出濃厚的感官意味。

圖55《罪》史都克，1893年，油畫，
88×93公分，慕尼黑，新美術館

第153頁： 女子的面容隱藏在黝黑的背景之中，但仍可感到其冷冽神祕的眼神；白皙裸露的身上纏繞著目露兇光的巨大黑蛇，使女子致命的吸引力成為墮落與罪惡的象徵。

圖56《康寶濃湯罐頭》安迪沃荷，1964年，絹印，90.8×61公分，紐約，李奧卡斯塔利藝廊

第156頁： 畫家直接套用生活中常見的商標做為畫面主題，藉以凸顯大眾文化與消費市場間密不可分的關係。

中文書目

1. 《世界藝術史》，修·歐納、約翰·弗萊明著，吳介禎、郭書瑄等譯，木馬文化，2001 年。

2. 《名畫的藝術思想》，新形象編著，北星出版社，1992 年。

3. 《油畫》，高文萱譯，積木文化，2003 年。

4. 《版畫技法 1·2·3》，廖修平、董振平著，雄獅圖書股份有限公司，1987 年。

5. 《版畫藝術》，廖修平著，雄獅圖書股份有限公司，1982 年。

6. 《解讀經典繪畫》，洛德維克著，陳美智譯，視傳文化，2003 年。

7. 《點線面》，康丁斯基著，吳瑪俐譯，藝術家出版社，1985 年。

8. 《藝術史的原則》，沃夫林著，曾雅雲譯，雄獅美術出版社，1987 年。

9. 《藝術的故事》，宮布利希著，雨云譯，聯經出版公司，1997 年。

10. 《藝術鑑賞入門》，Ione Bell、Karen M. Hess、Jim R. Matison 合著，曾雅雲譯，雄獅圖書股份有限公司，1993 年。

英文書目

1. Allison, Alexander W., *Masterpieces of the Drama,* Macmillan, 1991

2. Alpers, Svetlana, *The Art of Describing : Dutch Art in the Seventeenth Century,* University Of Chicago Press, 1984

3. Baxandall, Michael, *Painting and Experience in Fifteenth Century Italy: A Primer in the Social History of Pictorial Style,* Oxford University Press, 1988

4. Burke, Peter, *The Italian Renaissance: Culture and Society in Italy,* Princeton University Press, 1987

5. Chagall, Marc, *Œuvres sur Papier,* Centre Georges Pompidou, 1984

6. Ed. Gauss, Ulrike, *Marc Chagall: The Lithographs,* Hatje, 1999

7. Ed. Parris, Leslie, *The Pre-Raphaelites,* Tate Gallery, 1984

8. Eitner, Lorenz, *An Outline of 19th Century European Painting,* HaperCollins, 1987

9. Fried, Michael, *Absorption and Theatricality : Painting and Beholder in the Age of Diderot,* University Of Chicago Press, 1987

10. Gabriele Fahr-Becker, *Art nouveau,* Könemann, 1997

11. Gombrich, E. H., *Art and Illusion,* Bollingen, 2000

12. Holt, E. G., *From the Classicists to the Impressionists,* New Heaven, 1985

13. Mancoff , Debra N., *Flora Symbolica: Flowers in Pre-Raphaelite Art,* Prestel Publishing, 2003

14. Mitchell, W. J. Thomas, *Blake's Composite Art: A Study of the Illuminated Poetry,* Princeton University Press, 1978

15. Myrone, Matin, *Representing Britain 1500-2000: 100 Works from Tate Collections,* Tate Gallery, 2000

16. Néret, Gilles, *Aubrey Beardsley,* Taschen, 1998

17. Schneider, Norbert, *The Art of the Portrait, Benedikt Taschen Verlag,* 1999

18. Schneider, Norbert, *Vermeer,* Taschen, 2000

作者	作者原名（生歿年）	作品標題	作品原名	西元年代	
三劃					
大衛	Jacques Louis David（1748-1825）	拿破崙加冕約瑟芬	Consecration of the Emperor Napoleon I and Coronation of the Empress Josephine in the Cathedral of Notre-Dame de Paris on 2 December 1804	1806-1807	
		拿破崙越過聖伯納山	Napoleon at the St. Bernard Pass	1801	
		馬拉之死	Death of Marat	1793	
		奧哈提之誓	The Oath of the Horatii	1784	
		雷卡米耶夫人	Madame Récamier	1800	
		蘇格拉底之死	The Death of Socrates	1787	
小霍爾班	Hans Holbein the Younger（1497-1543）	新舊約寓言	Allegory of the Old and New Testaments	約1530	
四劃					
巴布倫	Dirck van Baburen（1595-1624）	老鴇	The Procuress	1622	
巴托洛密歐	Fra Bartolommeo（1472-1517）	錫耶那聖凱薩琳的婚禮	The Marriage of St. Catherine of Siena	1511	
王蒙	（1301-1385）	具區林屋圖		元代	
五劃					
卡夫	Willem Kalf（1622-1693）	靜物	Still-life	約1655-1657	
卡拉瓦喬	Caravaggio（約1571-1610）	聖馬太像	The Inspiration of Saint Matthew	1602	
		聖馬太像（已損毀）	St. Matthew and the Angel	1602	
卡蘿	Frida Kahlo（1907-1954）	兩個芙烈達	The Two Fridas	1939	
古埃及畫作		死者之書	Book of the Dead	約西元前1300年	
史都克	Franz von Stuck（1863-1928）	莎樂美	Salome	1906	
		罪	Sin	1893	
布拉克	Georges Braque（1882-1963）	瓶子、報紙、煙斗與酒杯	Bottle, Newspaper, Pipe, and Glass	1913	
布哈德利	William H. Bradley（1868-1962）	蜿蜒舞蹈	The Dance	1894	
布雪	François Boucher（1703-1770）	沙發上的裸女	Nude on a Sofa	1752	
布隆錫諾	Agnolo Bronzino（1503-1572）	海神裝扮的安德烈亞·多利亞	Portrait of Andrea Doria as Neptune	1550-1555	
		蘿拉·巴提非利	Laura Battiferri	約1555-1560	

媒材	尺寸（公分）	藏地	藏地原文名	頁碼
油畫	621×979	巴黎羅浮宮	Musée du Louvre, Paris, France	104
油畫	246×231	維也納藝術史博物館	Kunsthistorisches Museum, Vienna, Austria	108
油畫	165×128.3	布魯塞爾皇家美術館	Musée Royaux des Beaux-Arts, Brussels, Belgium	86
油畫	330×425	巴黎羅浮宮	Musée du Louvre, Paris, France	92、94、153
油畫	174×244	巴黎羅浮宮	Musée du Louvre, Paris, France	58
油畫	129.5×196.2	紐約大都會美術館	The Metropolitan Museum of Art, New York, USA	140
油畫	50.2×61	愛丁堡蘇格蘭國家藝廊	National Gallery of Scotland, Edinburgh, Scotland	62、120
油畫	101.5×107.6	波士頓美術館	Museum of Fine Arts, Boston, USA	150
油畫	257×228	巴黎羅浮宮	Musée du Louvre, Paris, France	54
紙本設色（紙、水墨）	68.7×42.5	臺北國立故宮博物院	National Palace Museum, Taipei	82
油畫	73.8×65.2	阿姆斯特丹國立博物館	Rijksmuseum, Amsterdam, Holland	112
油畫	292×186	羅馬聖路吉教堂	Contarelli Chapel, San Luigi dei Francesi, Rome, Italy	90
油畫	232×183	柏林伯德博物館	The Bode Museum (Formerly Kaiser-Friedrich-Museum), Berlin, Germany	90
油畫	173×173	墨西哥現代美術館	Museo de Arte Moderno, Mexico	154
草紙上色	39.5×7	倫敦大英博物館	National Gallery, London, England	69
油畫	121×123	慕尼黑連巴赫市立美術館	Städtische Galerie im Lenbachhaus, Munich, Germany	14、153
油畫	88×53	慕尼黑新美術館	Neue Pinakothek, Munich, Germany	153
複合媒材	48×64	紐約私人收藏	Private collection, New York, USA	48
墨水筆	19×11.4	《The Chap Book》雜誌插圖	Illustration from The Chap Book	16、116
油畫	59×73	慕尼黑古代美術館	Alte Pinakothek, Munich, Germany	58、153
油畫	115×53	米蘭布雷拉美術館	Pinacoteca di Brera, Milan, Italy	108
油畫	83×60	佛羅倫斯維其歐宮	Palazzo Vecchio, Florence, Italy	148

作者	作者原名（生歿年）	作品標題	作品原名	西元年代	
布雷克	William Blake（1757-1827）	《約伯記》插圖〈當晨星合唱時〉	The Book of Job: When the Morning Stars Sang Together	約1820	
		《賽兒書》插圖	The Book of Thel	約1789	
		安置墓穴	Entombment	約1805	
布魯哲爾	Jan Brueghel the Elder（1568-1625）	雪地獵人	Hunters in the Snow	1565	
		鄉村婚禮	Peasant Wedding	約1568	
瓦特豪斯	John Willian Waterhouse（1849-1917）	夏洛特姑娘	The Lady of Shalott	1888	
		潘妮洛普與追求者	Penelope and her Suitors	1912	
六劃					
安迪沃荷	Andy Warhol（1928-1987）	康寶濃湯罐	Campbell's Soup Can	1964	
		瑪麗蓮·夢露	Marilyn Monroe	1964	
安格爾	Jean Auguste Dominique Ingres（1780-1867）	大浴女	The Bather of Valpinçon	1808	
		伊底帕斯與斯芬克斯	Oedipus and the Sphinx	約1808	
		朱彼特與忒提斯	Jupiter and Thetis	1811	
		泉	The Source	1856	
安傑利科修士	Fra Angelico（約 1387-1455）	天使報喜	Annunciation	約1440-1441	
		天使報喜	Annunciation	約1430-1432	
米開朗基羅	Michelangelo Buonarroti（1475-1564）	末日審判（或稱：最後的審判）	The Last Judgment	1537-1541	
		西斯汀禮拜堂天頂壁畫	Ceiling of the Sistine Chapel	1508-1512	
		西斯汀禮拜堂天頂壁畫素描草圖（文中範例為：女預言家速寫）	Studies for the Libyan Sibyl	約1510	
		逐出伊甸園	The Fall and Expulsion from Garden of Eden	1508-1512	
		創造亞當	The Creation of Adam	1508-1512	
		麗達與天鵝（後世仿作）	Leda and the Swan	1530年之後	
米雷	John Everett Millais（1829-1896）	奧菲利亞	Ophelia	1851-1852	
艾格	Augustus Leopold Egg（1816-1863）	過去與現在一號	Past and Present I	1858	
七劃					
佛拉哥納爾	Jean Honoré Fragonard（1732-1806）	鞦韆	The Swing	1767	

媒材	尺寸（公分）	藏地	藏地原文名	頁碼
版畫上水彩	28×17.9	紐約皮爾龐特‧摩根圖書館	Pierpont Morgan Library, New York, USA	36、68
版畫上水彩	30.7×23.5	華盛頓國會圖書館	Library of Congress, Washington, DC, USA	64
版畫上水彩	41.7×31	倫敦泰特藝廊	Tate Gallery, London, England	88
油畫	117×162	維也納藝術史博物館	Kunsthistorisches Museum, Vienna, Austria	74
油畫	114×164	維也納藝術史博物館	Kunsthistorisches Museum, Vienna, Austria	76
油畫	153×200	倫敦泰特藝廊	Tate Gallery, London, England	138
油畫	129.8×188	蘇格蘭亞伯丁藝術博物館	Aberdeen Art Gallery and Museum, Scotland	130
絹印	90.8×61	紐約李奧卡斯塔利藝廊	Leo Castelli Gallery, New York, USA	156
絹印‧合成聚合塗料	101.6×101.6	紐約李奧卡斯塔利藝廊	Leo Castelli Gallery, New York, USA	47
油畫	146×98	巴黎羅浮宮	Musée du Louvre, Paris, France	90
油畫	189×144	巴黎羅浮宮	Musée du Louvre, Paris, France	134
油畫	327×260	艾克斯格拉內美術館	Musée Granet, Aix-en-Provence, France	128
油畫	163×80	巴黎奧塞美術館	Musée d'Orsay, Paris, France	144
濕壁畫	190×164	佛羅倫斯聖馬可美術館	Convento di San Marco, Florence, Italy	58、148
蛋彩	154×194	馬德里普拉多美術館	Museo del Prado, Madrid, Spain	58
濕壁畫	1370×1220	梵蒂岡西斯汀禮拜堂	Sistine Chapel, Vatican, Vatican City State	150
濕壁畫	1370×3900	梵蒂岡西斯汀禮拜堂	Sistine Chapel, Vatican, Vatican City State	38、120
紅粉筆	28.9×21.4	紐約大都會美術館	The Metropolitan Museum of Art, New York, USA	35
濕壁畫	280×570	梵蒂岡西斯汀禮拜堂	Sistine Chapel, Vatican, Vatican City State	120
濕壁畫	280×570	梵蒂岡西斯汀禮拜堂	Sistine Chapel, Vatican, Vatican City State	14、120
蛋彩	105.4×141	倫敦國家藝廊	National Gallery, London, England	126
油畫	76×111.8	倫敦泰特藝廊	Tate Gallery, London, England	138
油畫	64×77	倫敦泰特藝廊	Tate Gallery, London, England	146
油畫	81×64.2	倫敦華勒斯收藏館	The Wallace Collection, London, England	114

作者	作者原名（生歿年）	作品標題	作品原名	西元年代	
作者不詳		威爾頓雙聯畫	Wilton Diptych	1395-1399	
作者不詳		裘孟德禮女子	The Cholmondeley Ladies	約1600-1610	
克利	Paul Klee（1879-1940）	巴納山	Ad Parnassum	1932	
克林姆	Gustav Klimt（1832-1918）	吻	The Kiss	1907-1908	
		戴娜伊	Danae	1907-1908	
李成	（919-967）	晴巒蕭寺圖		北宋	
杜伍	Gerard Dou（1613-1675）	家禽販小舖	A Poulterer's Shop	約1670	
杜米埃	Honoré Daumier（1808-1879）	三等車廂	The Third-class Carriage	約1863-1865	
		通司諾南路	Rue Transnonain le 15 Avril, 1834	1834	
杜勒	Albrecht Dürer（1471-1528）	四使徒	Four Apostles（The Four Holy Men）	1526	
		米迦勒屠龍	St. Michael Fighting the Dragon（from the Revelation of St. John [Apocalypse]）	1498	
		穿毛皮外套的自畫像	Self-Portrait at 28（Self-Portrait in Furcoat）	1500	
		草地	The Great Piece of Turf（The Large Turf）	1503	
		基督降生	Nativity	1504	
		畫家父親的肖像	Portrait of the Artist's Father	1490	
		畫家母親的肖像	Portrait of the Artist's Mother	1514	
		聖傑洛姆	St. Jerome in his Study（St. Jerome dans sa cellule）	1514	
秀拉	George Seurat（1859-1891）	大碗島的星期天下午	A Sunday on La Grande Jatte	1884-1886	
八劃					
孟克	Edvard Munch（1863-1944）	吻	Kiss IV	1902	
		吶喊	The Scream（The Cry）	1892	
		吶喊	The Scream（The Cry）	1893	
		思春期	Puberty	1894-1895	
帕米加尼諾	Parmigianino（1503-1540）	長頸聖母	Madonna dal Collo Lungo（Madonna with Long Neck）	1534-1540	
帕洛克	Jackson Pollock（1912-1956）	構圖三十一號	One: Number 31, 1950	1950	

媒材	尺寸（公分）	藏地	藏地原文名	頁碼
蛋彩	每幅各為57×29.2	倫敦國家藝廊	National Gallery, London, England	68、110
油畫	88.9×172.7	倫敦泰特藝廊	Tate Gallery, London, England	54
油畫	100×125	瑞士伯恩美術館	Kunstmuseum Bern, Switzerland	14
油畫	180×180	維也納國家美術畫廊	Osterreichische Galerie, Vienna, Austria	116
油畫	77×83	格拉茲私人收藏	Private collection, Graz, Austria	126
絹本設色	111.4×56	堪薩斯市納爾遜美術館	The Nelson-Atkins Museum of Art, Kansas, USA	82
油畫	58×46	倫敦國家藝廊	National Gallery, London, England	60
油畫	65.4×90.2	紐約大都會美術館	Metropolitan Museum of Art, New York, USA	156
石版畫	33.9×46.5	美國史丹佛大學美術館	Stanford University Museum, USA（Publish by Association Mensuelle）	156
油畫	216×76.2	慕尼黑古代美術館	Alte Pinakothek, Munich, Germany	70、120
木刻版畫	39.2×28.3	卡斯魯赫藝術收藏館	Staatliche Kunsthalle, Karlsruhe, Germany	44
油畫	67×49	慕尼黑古代美術館	Alte Pinakothek, Munich, Germany	108
水彩	41×32	維也納艾伯特美術館	Graphische Sammlung Albertina, Vienna, Austria	37
雕版版畫	18.3×12	柏林國立博物館	Staatliche Museen, Berlin, Germany	88
油畫	47×39	佛羅倫斯烏菲茲美術館	Galleria degli Uffizi, Florence, Italy	86
炭筆	42.1×30.3	柏林國立博物館	Staatliche Museen, Berlin, Germany	33
雕版版畫	29.1×20.1	卡斯魯赫藝術收藏館	Staatliche Kunsthalle, Karlsruhe, Germany	88
油畫	205×305	美國芝加哥藝術中心	The Art Institute of Chicago, USA	15
木刻版畫	47×47	奧斯陸孟克博物館	Munch Museum, Oslo, Norway	46
石版畫	91×73.4	奧斯陸國家畫廊	Nasjonalgalleriet（National Gallery）, Oslo, Norway	16
蛋彩	91×73.5	奧斯陸國家畫廊	Nasjonalgalleriet（National Gallery）, Oslo, Norway	26、116
油畫	151.5×110	奧斯陸國家畫廊	Nasjonalgalleriet（National Gallery）, Oslo, Norway	24
油畫	216×132	佛羅倫斯烏菲茲美術館	Galleria degli Uffizi, Florence, Italy	52
油畫	269.5×530.8	紐約現代美術館	The Museum of Modern Arts, New York, USA	96

作者	作者原名（生歿年）	作品標題	作品原名	西元年代	
拉斐爾	Raphael（Raffaello Sanzio, 1483-1520）	安置墓穴	Entombment	1507	
		安置墓穴草圖	Entombment	1507	
		阿爾巴聖母	The Alba Madonna	約1510	
		雅典學院	The School of Athens	1509	
		聖母與聖嬰	Madonna del Granduca	約1505	
		聖凱薩琳	Saint Catherine of Alexandria	約1507-1508	
林布蘭	Rembrandt van Rijn（1606-1669）	布商公會的理事	The Sampling Officials（De Staalmeesters）	1662	
		沉思的哲學家	Philosopher in Meditation	1632	
		夜巡	The Nightwatch（De Nachtwacht）	1642	
		基督醫治病人（一百基爾德版畫）	Christ Healing the Sick（the 'Hundred-guilder print'）	約1649	
		蘇珊娜與二長老	Susanna and the Elders（Suzanna in the Bath）	1647	
波希	Hieronymus Bosch（1450-1516）	世俗樂園	Garden of Earthly Delights	約1500	
波納爾	Pierre Bonnard（1867-1947）	《平行》插圖	Parallèlement	1900	
波強	Lubin Baugin（約 1610-1663）	有棋盤的靜物畫（或稱：五種感官，傳說為波強所作）	Still-life with Chessboard（The Five Senses）	1633	
波提切利	Sandro Botticelli（1445-1510）	年輕女子的側面像	Portrait of a Young Woman	1480年之後	
		維納斯的誕生	The Birth of Venus	約1485	
波雷奧洛	Antonio Pollaiuolo（1432-1498）	聖賽巴斯汀的殉教	Martyrdom of St. Sebastian	1473-1475	
法蘭契斯卡	Piero della Francesca（約 1415/1420-1492）	基督受洗	The Baptism of Christ	1450年代	
阿特多弗	Albrecht Altdorfer（約 1480-1538）	多瑙河風景	Danube Landscape	約1530	
九劃					
哈爾斯	Frans Hals（約 1581/5-1666）	快樂的飲酒人	The Merry Drinker	約1628-1630	
柯瑞喬	Correggio（1489-1534）	聖母升天	Assumption of the Virgin	1526-1530	
		聖誕夜	Nativity（Holy Night）	1528-1530	
		戴娜伊	Danae	約1531	

媒材	尺寸（公分）	藏地	藏地原文名	頁碼
油畫	184×176	羅馬波各賽美術館	Galleria Borghese, Rome, Italy	32、88
墨水筆、紅粉筆	28.9×29.7	佛羅倫斯烏菲茲美術館	Galleria degli Uffizi, Florence, Italy	32
油畫	直徑94.5	華盛頓國家畫廊	National Gallery of Art at Washington, DC, USA	28、52
濕壁畫	底寬770	梵蒂岡簽名室	Stanza della Segnatura, Palazzi Pontifici, Vatican, Vatican City State	60、70
油畫	84×55	佛羅倫斯碧提宮帕拉汀那畫廊	Palazzo Pitti, Galleria Palatina, Florence, Italy	101
油畫	71.5×55.7	倫敦國家藝廊	National Gallery, London, England	101
油畫	191.5×279	阿姆斯特丹國立博物館	Rijksmuseum, Amsterdam, Holland	88、106
油畫	28×34	巴黎羅浮宮	Musée du Louvre, Paris, France	88
油畫	363×437	阿姆斯特丹國立博物館	Rijksmuseum, Amsterdam, Holland	22、80
蝕刻版畫	28×39.3	倫敦大英博物館	National Gallery, London, England	46
油畫	76.6×92.7	柏林國立博物館	Staatliche Museen, Berlin, Germany	122
油畫	中央畫板220×195 左右畫板各為 220×97	馬德里普拉多美術館	Museo del Prado, Madrid, Spain	158
石版畫		巴黎出版商：佛拉	Published by Ambroise Vollard, Paris, France	64
油畫	55×73	巴黎羅浮宮	Musée du Louvre, Paris, France	112
油畫	47.5×35	柏林市立美術館	Staatliche Museen, Berlin, Germany	108
蛋彩	172.5×278.5	佛羅倫斯烏菲茲美術館	Galleria degli Uffizi, Florence, Italy	124
油畫	291.5×202.6	倫敦國家藝廊	National Gallery, London, England	54
蛋彩	167×116	倫敦國家藝廊	National Gallery, London, England	42
油畫	30×22	慕尼黑古代美術館	Alte Pinakothek, Munich, Germany	110
油畫	81×66.5	阿姆斯特丹國立博物館	Rijksmuseum, Amsterdam, Holland	86
濕壁畫	1093×1195	佛羅倫斯帕馬爾主教堂圓頂	Duomo, Parma, Florence, Italy	74
油畫	256.5×188	德勒斯登繪畫陳列館	Gemäldegalerie, Dresden, Germany	22、52
油畫	161×193	羅馬波各賽美術館	Galleria Borghese, Rome, Italy	126

作者	作者原名（生歿年）	作品標題	作品原名	西元年代	
范艾克	Jan van Eyck（1395-1441）	阿諾非尼的婚禮	Portrait of Giovanni Arnolfini and his Wife（The Arnolfini Portrait）	1434	
		根特祭壇畫（開啟時）	The Ghent Altarpiece（wings open）	1432	
		根特祭壇畫（關閉時）	The Ghent Altarpiece（wings closed）	1432	
范寬	（約 1023-1031）	谿山行旅圖		北宋	
十劃					
哥雅	Francisco de Goya（1746-1828）	露台群像	Majas on Balcony	1800-1814	
夏丹	Jean Baptiste Siméon Chardin（1699-1779）	女家庭教師	The Governess	1739	
		年輕女教師	The Young Schoolmistress	約1735-1736	
		魟魚	The Ray	1728	
夏卡爾	Marc Chagall（1887-1985）	《哀愁》插圖〈持槍男子〉	Troyer（Mourning），"The man with a gun"	1919-1920	
		《達夫尼斯與赫洛爾》插圖〈追尋中的鳥〉	Daphnis and Chloe,"The Bird Chase"	1961	
		白色釘刑	White Crucifixion	1938	
		向果戈里致敬	Homage to Gogol	1919	
庫爾貝	Gustave Courbet（1819-1877）	奧南的葬禮	A Burial at Ornans	1849-1850	
格魯內瓦德	Matthias Grünewald（約 1470-1528）	伊森罕祭壇畫《釘刑》	Isenheim Altarpiece（The Crucifixion）	約1510-1515	
泰納	Joseph Mallord William Turner（1775-1851）	奴隸船	Slave Ship（Slavers Throwing Overboard the Dead and Dying, Typhoon Coming On）	1840	
		楚格湖	The Lake of Zug	1843	
烏切洛	Paolo Uccello（1397-1475）	聖羅曼諾戰役	Niccolò da Tolentino Leads the Florentine Troops	1450	
馬內	Edouard Manet（1832-1883）	草地上的午餐	Le Déjeuner sur l'herbe	1863	
		奧林匹亞	Olympia	1863	
馬布斯	Jan Gossaert（Mabuse, 1478-1536）	戴娜伊	Danae	1527	
馬格利特	René Magritte（1898-1967）	光的國度	The Empire of Lights（L'empire des lumières）	1954	
		個人的價值	Personal Values（Les valeurs personnelles）	1952	
		圖像的叛逆	The Treachery of Images（La Trahison des Images）	1928-1929	
		夢的關鍵	Key to Dreams	1930	
馬勒維奇	Kasimir Malevich（1878-1935）	絕對主義構圖	Suprematist Painting	1916	

媒材	尺寸（公分）	藏地	藏地原文名	頁碼
油畫	82.2×60	倫敦國家藝廊	National Gallery, London, England	42、62、78、146、148
蛋彩與油彩	350×461	根特聖巴沃大教堂	Cathedral of St. Bavo, Ghent, Belgium	102
蛋彩與油彩	350×223	根特聖巴沃大教堂	Cathedral of St. Bavo, Ghent, Belgium	102
絹本設色	206.3×103.3	臺北國立故宮博物院	National Palace Museum, Taipei	82
油畫	194.8×125.7	紐約現代美術館	The Museum of Modern Arts, New York, USA	24
油畫	46.7×37.5	渥太華加拿大國家畫廊	National Gallery of Canada, Ottawa, Canada	114
油畫	61.5×66.7	倫敦國家藝廊	National Gallery, London, England	92
油畫	114.5×146	巴黎羅浮宮	Musée du Louvre, Paris, France	112
墨水筆		聖保羅，藝術家本人收藏	Artistic collection, Saint-Paul-de-Vence	64
石版版畫	53.4×76.2			47
油畫	154.3×139.7	美國芝加哥藝術中心	The Art Institute of Chicago, USA	122
水彩	39.4×50.2	紐約現代美術館	The Museum of Modern Arts, New York, USA	26
油畫	314×663	巴黎奧塞美術館	Musée d'Orsay, Paris, France	90
油畫	269×307	科瑪溫特林登美術館	Musée d'Unterlinden, Colmar, France	56、92、122、148
油畫	90.8×122.6	波士頓美術館	Museum of Fine Arts, Boston, USA	140
水彩	29.8×46.6	紐約大都會美術館	Metropolitan Museum of Art, New York, USA	36
蛋彩	182×320	倫敦國家藝廊	National Gallery, London, England	70
油畫	208×264.5	巴黎奧塞美術館	Musée d'Orsay, Paris, France	92、94、150
油畫	130×190	巴黎奧塞美術館	Musée d'Orsay, Paris, France	150
油畫	113.5×95	慕尼黑古代美術館	Alte Pinakothek, Munich, Bavaria, Germany	126
油畫	146×113.7	布魯塞爾皇家美術館	Musée Royaux des Beaux-Arts, Brussels, Belgium	94
油畫	80.01×100.01	舊金山現代美術館	San Francisco Museum of Modern Art, USA	56、94
油畫	64.61×94.13	洛杉磯市立美術館	Los Angeles Country Museum of Art, USA	64
油畫	60×38	巴黎私人收藏	Private collection, Paris, France	64
油畫	88×70	阿姆斯特丹市立美術館	Stedelijk Museum, Amsterdam, Holland	20、26

作者	作者原名（生歿年）	作品標題	作品原名	西元年代	
馬遠	（1189-1123）	山徑春行		南宋	
馬諦斯	Henri Matisse（1869-1954）	馬諦斯夫人	Madame Matisse（The Green Line）	1905	
		餐桌上（或稱：紅色的和諧）	Harmony in Red （La desserte）	1908	
馬薩其歐	Masaccio（約 1401-1428）	逐出伊甸園	The Expulsion from the Garden of Eden	1426-1427	
		聖三位一體	Holy Trinity	1425-1428	
十一劃					
曼帖那	Andrea Mantegna（約 1431-1506）	死去的基督	The Lamentation over the Dead Christ	約1490	
		聖賽巴斯汀	St. Sebastian	1457-1458	
基里訶	Giorgio de Chirico（1888-1978）	街道中的神祕與憂鬱	Mystery and Melancholy of a Street	1914	
常玉	Chang Yu（Sanyu, 1901-1966）	紅毯雙美	Ladies（Two Nudes on a Red Tapestry）	1950年代	
康丁斯基	Wassily Kandinsky（1866-1944）	構成第八號	Composition VIII	1923	
康斯塔伯	John Constable（1776-1837）	斯圖爾谷地與德丹教堂	Stour Valley and Dedham Church	約1815	
梵谷	Vincent van Gogh（1853-1890）	耳朵綁繃帶的自畫像	Self-Portrait with Bandaged Ear	1889	
		星空	The Starry Night	1889	
		食薯者	The Potato Eaters	1885	
		麥田群鴉	Wheatfield with Crows	1890	
		黃色房間	The Bedroom	1888	
畢卡索	Pablo Picasso（1881-1973）	小丑之家	The Family of Saltimbanques	1905	
		公牛	The Bull	1945-1946	
		生命	La Vie （Life）	1903	
		有藤椅的靜物畫	Still Life with Chair Caning	1912	
		亞維儂姑娘	Les Demoiselles d'Avignon	1907	
		格爾尼卡	Guernica	1937	
		草地上的午餐	Luncheon on the Grass	1961	
		鏡前少女	Girl Before a Mirror	1932	

媒材	尺寸（公分）	藏地	藏地原文名	頁碼
絹本設色	27.4×43.1	臺北國立故宮博物院	National Palace Museum, Taipei	52
油畫	40.6×32.4	哥本哈根克朗國立美術館	Statens Museum for Kunst, Copenhagen, Denmark	20、94
油畫	180×220	聖彼得堡艾米塔吉博物館	Hermitage Museum, St. Petersburg, Russia	28、68
濕壁畫	208×88	佛羅倫斯卡米內的聖馬利亞教堂，布蘭卡契禮拜堂	Cappella Brancacci, Santa Maria del Carmine, Florence, Italy	58
濕壁畫	667×317	佛羅倫斯新聖母教堂	Santa Maria Novella, Florence, Italy	54、60、62、74
蛋彩	67.9×81	米蘭布雷拉美術館	Pinacoteca di Brera, Milan, Italy	70
畫板	68×30	維也納藝術史博物館	Kunsthistorisches Museum, Vienna, Austria	101
油畫	88×72	私人收藏	Private collection	24、158
油畫	101×121	臺北國立歷史博物館	National Museum of History, Taipei	16
油畫	140×201	紐約古根漢美術館	Solomon R. Guggenheim Museum, New York, USA	96
油畫	55.6×77.8	波士頓美術館	Museum of Fine Arts, Boston, USA	110
油畫	60×49	倫敦可陶德學院畫廊	Courtauld Institute Galleries, London, England	106
油畫	73.7×92.1	紐約現代美術館	The Museum of Modern Arts, New York, USA	16
油畫	82×114	阿姆斯特丹梵谷美術館	Van Gogh Museum, Amsterdam, Holland	22
油畫	50.5×100.5	阿姆斯特丹梵谷美術館	Vincent van Gogh Museum, Amsterdam, Holland	111
油畫	72×90	阿姆斯特丹梵谷美術館	Van Gogh Museum, Amsterdam, Holland	24
油畫	213×230	華盛頓國家藝廊	The National Gallery of Art, Washington, DC, USA	19
石版版畫		紐約現代美術館	The Museum of Modern Arts, New York, USA	6
油畫	196.5×128.5	美國克里夫蘭美術館	The Cleveland Museum of Art, Cleveland, USA	19
複合媒材	27×35	巴黎畢卡索美術館	Musée Picasso, Paris, France	48
油畫	243.9×233.7	紐約現代美術館	The Museum of Modern Arts, New York, USA	80
油畫	350×780	馬德里普拉多美術館	Museo del Prado, Madrid, Spain	156
油畫	130×195	畫家收藏		150
油畫	162.3×130.2	紐約現代美術館	The Museum of Modern Arts, New York, USA	80

作者	作者原名（生歿年）	作品標題	作品原名	西元年代	
畢爾斯利	Aubrey Beardsley（1872-1898）	莎樂美	The Toilet of Salome	1894	
畢爾斯達特	Albert Bierstadt（1830-1902）	在加州內華達山脈間	Among the Sierra Nevada Mountains in California	1868	
莫內	Claude Oscar Monet（1840-1926）	六月卅日的慶典	The Rue Montorgueil in Paris. Celebration of June 30, 1878	1878	
		印象—日出	Impression, Sunrise	1872	
莫侯	Gustave Moreau（1826-1898）	伊底帕斯與斯芬克斯	Oedipus and the Sphinx	1864	
		傑遜與米蒂亞	Jason	1865	
莫莉索	Berthe Marie Paul Morisot（1841-1895）	從特羅卡德侯看巴黎市景	View of Paris from the Trocadero	1871-1872	

十二劃

作者	作者原名（生歿年）	作品標題	作品原名	西元年代	
傑里訶	Jean Louis André Théodore Géricault（1791-1824）	梅杜莎之筏	The Raft of the Medusa（Le Radeau de la Méduse）	1819	
喬久內	Giorgione da Castel-franco（1477-1510）	沈睡的維納斯	Sleeping Venus	約1510	
喬托	Giotto di Bondone（1267-1337）	基督降生	Nativity（Scenes from the life of Christ）	約1304-1306	
		聖方濟接受聖痕及三幅生平場景	St. Francis of Assisi Receiving the Stigmata（Stigmatization of St. Francis）	約1295-1300	
		聖母登極	Ognissanti Madonna（Madonna in Maestà）	約1310	
提耶坡羅	Giovanni Domenico Tiepolo（1727-1804）	特洛伊木馬隊伍	The Procession of the Trojan Horse in Troy	約1760	
提香	Titian（Tiziano Vecellio, 約1487-1576）	烏比諾的維納斯	Venus of Urbino	1538	
		鄉間音樂會（傳說為提香所作）	Le Concert Champêtre（The Pastoral Concert）	約1509	
		審慎寓言	An Allegory of Prudence（Allegory of Time Governed by Prudence）	約1565-1570	
華鐸	Jean-Antoine Watteau（1684 - 1721）	丑角演員	Pierrot, also known as Gilles	約1718-1719	
		威尼斯節慶（或稱：舞會）	The Venitian Festival（Les Fêtes vénitiennes）	約1719	

十三劃

作者	作者原名（生歿年）	作品標題	作品原名	西元年代	
塞尚	Paul Cézanne（1839-1906）	聖維克多瓦火山	Mont Sainte-Victoire Seen from Les Lauves（Venturi no. 802）	1904-1906	
楓丹白露派畫家	School of Fontainebleau	加布里耶樂・德斯特蕾絲和她的姊妹	Gabrielle d'Estrées and One of Her Sisters	約1590	
葛羅	Baron Antoine-Jean Gros（1771-1835）	拿破崙在雅法的瘟疫病院	Bonaparte Visiting The Plague-Stricken at Jaffa on 11 March 1799	1804	
董源	（?-962）	瀟湘圖卷		五代十國	

媒材	尺寸（公分）	藏地	藏地原文名	頁碼
墨水筆	22.4×13.4	倫敦大英博物館	National Gallery, London, England	16
油畫	183×305	華盛頓美國藝術國家博物館史密斯機構	National Museum of American Art, Smithsonian Institution, Washington DC, USA	111
油畫	81×50	巴黎奧塞美術館	Musée d'Orsay, Paris, France	86
油畫	49.5×64.8	巴黎馬摩坦美術館	Musee Marmottan, Paris, France	20
油畫	206.4×104.8	紐約大都會美術館	The Metropolitan Museum of Art, New York, USA	134
油畫	204×115.5	巴黎奧塞美術館	Musée d'Orsay, Paris, France	134
油畫	45.9×81.4	美國聖塔芭芭拉美術館	Santa Barbara Museum of Art, Santa Barbara, CA, USA	154
油畫	491×716	巴黎羅浮宮	Musée du Louvre, Paris, France	52、140
油畫	108.5×175	德勒斯登繪畫陳列館	Gemäldegalerie, Dresden, Germany	150
濕壁畫	231×202	帕度亞斯克洛維尼禮拜堂	Cappella Scrovegni (Arena Chapel), Padua, Italy	39
畫板	313×163	巴黎羅浮宮	Musée du Louvre, Paris, France	68
蛋彩	325×204	佛羅倫斯烏菲茲美術館	Galleria degli Uffizi, Florence, Italy	28
油畫	38.8×66.7	倫敦國家藝廊	National Gallery, London, England	128
油畫	119×165	佛羅倫斯烏菲茲美術館	Galleria degli Uffizi, Florence, Italy	150
油畫	105×137	巴黎羅浮宮	Musée du Louvre, Paris, France	26、150
油畫	76.2×68.6	倫敦國家藝廊	National Gallery, London, England	144
油畫	185×150	巴黎羅浮宮	Musée du Louvre, Paris, France	92
油畫	56×46	愛丁堡蘇格蘭國家藝廊	National Gallery of Scotland, Edinburgh, Scotland	114、146
油畫	66×81.5	私人收藏	Private collection	26
油畫	96×125	巴黎羅浮宮	Musée du Louvre, Paris, France	148
油畫	523×715	巴黎羅浮宮	Musée du Louvre, Paris, France	104
絹本設色	50×141.4	北京故宮博物院	The Palace Museum, Beijing	82

作者	作者原名（生歿年）	作品標題	作品原名	西元年代	
達文西	Leonardo da Vinci（1452-1519）	人體解剖研究	Anatomical studies of the shoulder	1510	
		最後晚餐	Last Supper	約1495-1498	
		圓形與方形內的人體：描繪維特魯維斯的比例	Human Figure in a Circle and Square, illustrating Vitruvius on Proportion	1492	
		蒙娜麗莎	Mona Lisa	1503-1506	
達利	Salvador Dali（1904-1989）	記憶的執著	The Persistence of Memory	1931	
雷利	Bridget Riley（1931-）	波峰	Crest	1964	
雷捷	Fernand Léger（1881-1955）	三女人	Three Women	1921	
雷諾瓦	Pierre Auguste Renoir（1841-1919）	長髮浴女	Bather with Long Hair	約1895	
		鞦韆	The Swing	1876	
十四劃					
維拉斯奎茲	Diego Rodriguez de Silva Velázquez（1599-1660）	宮女	Las Meninas	1656	
		維納斯梳妝	Venus at Her Mirror	1647-1651	
維梅爾	Johannes Vermeer（1632-1675）	代爾夫特風光	View of Delft	約1660-1661	
		坐在小鍵琴旁的女子	A Young Woman seated at a Virginal（Lady Seated at a Virginal）	約1670	
		持水罐的婦女	Young Woman with a Water Jug	1660-1662	
		音樂會	The Concert	約1665-1666	
		音樂課	A Lady at the Virginals with a Gentleman	1662-1665	
		秤珍珠的婦人（或稱：拿天平的女人）	Woman Holding a Balance	約1664	
		繪畫的藝術	The Art of the Painting（The Artist's Studio）	約1665-1666	
蒙德里安	Piet Mondrian（1872-1944）	百老匯爵士	Broadway Boogie Woogie	1942-1943	
十五劃					
德拉克洛瓦	Eugéne Delacroix（1798-1863）	七月廿八日：自由領導人民	Liberty Leading the People（28th July 1830）	1830	
		地獄中的但丁與魏吉爾	The Barque of Dante	1822	
		弒子的米蒂亞	Medea about to Kill her Children	1838	
德拉普	Herbert James Draper（1863-1920）	尤里西斯與海妖	Ulysses and the Sirens	約1909	

媒材	尺寸（公分）	藏地	藏地原文名	頁碼
墨水筆	28.4×19.7	倫敦溫莎堡皇家圖書館	Royal Library, Windsor Castle, London, England	33
壁畫	460×856	米蘭聖母感恩堂	Convent of Santa Maria delle Grazie（Refectory）, Milan, Italy	60、72、76、86、88
墨水筆	34.3×24.5	威尼斯學院藝廊	Gallerie dell'Accademia, Venice, Italy	54、56
油畫	76.8×53.3	巴黎羅浮宮	Musée du Louvre, Paris, France	16、74、108
油畫	24.1×33	紐約現代美術館	The Museum of Modern Arts, New York, USA	158
乳劑、板子（版畫）	166×166	私人收藏	Private collection	28
油畫	183.5×251.5	紐約現代美術館	The Museum of Modern Arts, New York, USA	26
油畫	82×65	巴黎橘園美術館	Musée de l'Orangerie, Paris, France de l'Orangerie, Paris, France	153
油畫	92×73	巴黎奧塞美術館	Musée d'Orsay, Paris, France	88
油畫	323×276	馬德里普拉多美術館	Museo del Prado, Madrid, Spain	78
油畫	122×177	倫敦國家藝廊	National Gallery, London, England	78
油畫	96.5×115.7	海牙莫瑞修斯美術館	Royal Cabinet of Paintings Mauritshuis, Hague	60、74、76
油畫	51.5×45.5	倫敦國家藝廊	National Gallery, London, England	150
油畫	45.7×40.6	紐約大都會美術館	Metropolitan Museum of Art, Manhattan, New York, USA	22、114
油畫	69×63	波士頓現代藝術美術館	Isabella Stewart Gardner Museum, Boston, USA	150
油畫	73.3×64.5	倫敦白金漢宮	Buckingham Palace, London, England	78
油畫	42.5×38	華盛頓國家藝廊	The National Gallery of Art, Washington, DC, USA	150
油畫	120×100	維也納藝術史博物館	Kunsthistorisches Museum, Vienna, Austria	60
油畫	127×127	紐約現代美術館	The Museum of Modern Arts, New York, USA	20
油畫	260×325	巴黎羅浮宮	Musée du Louvre, Paris, France	140
油畫	189×241	巴黎羅浮宮	Musée du Louvre, Paris, France	136
油畫	260×165	巴黎羅浮宮	Musée du Louvre, Paris, France	134
油畫	177×213	赫爾佛瑞斯美術館	Ferens Art Gallery, Hull, England	130

作者	作者原名（生歿年）	作品標題	作品原名	西元年代	
德拉圖爾	Maurice-Quentin de la Tour（1704-1788）	龐巴度夫人肖像	Madame Pompadour（Marquise de Pompadour）	1755	
慕夏	Alphonse Mucha（1860-1939）	喬勃	Job	1896	
歐姬芙	Georgia Totto O'Keeffe（1887-1986）	牛骨與白玫瑰	Cow's Skull with Calico Roses	1931	
魯本斯	Peter Paul Rubens（1577-1640）	忍冬樹下的畫家和他的妻子	The Artist and His First Wife, Isabella Brant, in the Honeysuckle Bower	1609-1610	
		受牧神驚嚇的黛安娜與山澤女神	Diana and her Nymphs Surprised by the Fauns	1638-1640	
		帕里斯的審判	The Judgement of Paris	約1632-1635	
		聖方濟・薩維耶的奇蹟	The Miracles of St. Francis Xavier	約1616-1617	
十六劃					
霍伯馬	Meindert Hobbema（1638-1709）	林蔭大道	The Alley at Middelharnis	1689	
十八劃					
薩恩瑞登	Pieter Jansz Saenredam（1597-1665）	烏特列支的布克教堂內部	The Interior of the Buurkerk at Utrecht	1644	
魏特瓦爾	Joachim Wtewael（1566-1638）	柏修斯與安卓美達	Perseus and Andromeda	1611	
十九劃					
羅賽蒂	Dante Gabriel Rossetti（1828-1882）	但丁之愛（油畫前草稿）	Dantis Amor	約1860	
		但丁之夢《新生》系列	Dante's Dream at the Time of the Death of Beatrice	1871	
二十劃					
竇加	Edgar Degas（1834-1917）	芭蕾舞星（或稱：舞台上的舞者）	The Star, or Dancer on the Stage（L'etoile, or La danseuse sur la scene）	1878	
		浴盆中	The Tub	1886	

媒材	尺寸（公分）	藏地	藏地原文名	頁碼
粉彩	177×130	巴黎羅浮宮	Musée du Louvre, Paris, France	34
石版彩色印刷	66.7×46.4			116
油畫	91.4×61	美國芝加哥藝術中心	Art Institute of Chicago, USA	154
油畫	178×136.5	慕尼黑古代美術館	Alte Pinakothek, Munich, Bavaria, Germany	106
油畫	128×314	馬德里普拉多美術館	Museo del Prado, Madrid, Spain	60
油畫	144.8×193.7	倫敦國家藝廊	National Gallery, London, England	128
油畫	535×395	維也納藝術史博物館	Kunsthistorisches Museum, Vienna, Austria	52
油畫	103.5×141	倫敦國家藝廊	National Gallery, London, England	72
油畫	60×50	倫敦國家藝廊	National Gallery, London, England	80
油畫	180×150	巴黎羅浮宮	Musée du Louvre, Paris, France	126
墨水筆	20×24	英國伯明罕美術館	Birmingham City Museum and Art Gallery, Birmingham, UK	62
油畫	210.8×317.5	利物浦沃克美術畫廊	Walker Art Gallery, Liverpool, UK	136
粉彩	60×44	巴黎奧塞美術館	Musée d'Orsay, Paris, France	34、56
粉彩	83×60	巴黎奧塞美術館	Musée d'Orsay, Paris, France	34

索引 • 專有名詞

國家圖書館出版品預行編目資料

圖解藝術 / 郭書瑄著 — 初版 — 臺北市：
易博士文化出版；家庭傳媒城邦分公司發行，2005〔民94〕
面；公分 —（Knowledge BASE系列：10）
參考書目：面　含索引
ISBN 986-7881-53-2（平裝）
1. 藝術

900　　　　　　　　　　　　　　　　　94021050

Knowledge Base 10
圖解藝術

作　　　　者／郭書瑄
總　編　輯／蕭麗媛
副　主　編／賴靜儀
封面內頁插畫／溫國群
美　術　編　輯／偉恩個人工作室

發　行　人／何飛鵬
出　　　版／易博士文化
　　　　　　城邦文化事業股份有限公司
　　　　　　台北市中山區民生東路二段141號5樓
　　　　　　電話：(02) 2500-7008　傳真：(02) 2502-7676
　　　　　　E-mail：easybooks@cite.com.tw
發　　　行／英屬蓋曼群島商家庭傳媒股份有限公司城邦分公司
　　　　　　台北市中山區民生東路二段141號2樓
　　　　　　讀者服務專線：0800-020-299
　　　　　　24小時傳真服務：(02) 2517-0999
　　　　　　讀者服務信箱：cs@cite.com.tw
　　　　　　劃撥帳號：19833503
　　　　　　戶名：英屬蓋曼群島商家庭傳媒股份有限公司城邦分公司
香港發行所／城邦（香港）出版集團有限公司
　　　　　　香港灣仔軒尼詩道235號3樓
　　　　　　電話：(852) 2508-6231　傳真：(852) 2578-9337
　　　　　　E-mail：hkcite@biznetvigator.com
馬新發行所／城邦（馬新）出版集團【Cite (M) Sdn. Bhd. (458372U)】
　　　　　　11, Jalan 30D/146, Desa Tasik, Sungai Besi,
　　　　　　57000 Kuala Lumpur, Malaysia
　　　　　　電話：(603) 9056-3833　傳真：(603) 9056-2833
　　　　　　E-mail：citecite@streamyx.com
總　經　銷／農學社　電話：(02) 2917-8022　傳真：(02) 2915-6275
製　版　印　刷／凱林股份有限公司

■2005年11月24日初版
■2006年1月12日初版2刷
ISBN 986-7881-53-2

Printed in Taiwan

定價280元